VOYAGE PICTORESQUE

DE PARIS;

OU

INDICATION de tout ce qu'il y a de plus beau dans cette grande Ville en Peinture, Sculpture, & Architecture.

Par M. D. ***

A PARIS,

Chez DE BURE, l'aîné, Libraire, Quai des Augustins, à l'Image Saint Paul.

M. DCC. XLIX.

Avec Approbation & Privilége du Roi.

PREFACE.

PARIS est sans contredit la Ville du Royaume la plus remplie de trésors Pictoresques. Aussi n'y en a-t-il point que l'Etranger visite avec autant d'empressement que de curiosité. C'est principalement pour lui rendre ce Voyage agréable & facile, qu'a été entreprise cette description de Paris toute différente de celles qui ont paru jusqu'à présent. Charmé de l'ordre clair & de la précision qui caractérisent les descriptions de Rome, de Florence, & des plus grandes

Villes d'Italie, je me suis conformé à ces modéles.

On regarde la division de Paris en vingt Quartiers, comme la plus utile & la plus commode pour trouver sur le champ l'objet qui pique la curiosité. Cette division ne peut mieux se comparer qu'à un guide fidéle, qui vous conduit successivement dans toute la Ville, vous arrête dans les endroits qui peuvent mériter votre attention, & vous en fait observer les beautés avec ordre & discernement.

Le Lecteur peut compter de ne promener ses regards sur aucun morceau de Peinture ou de Sculpture, que l'Auteur

PREFACE.

n'ait vû & considéré plus d'une fois. Fidéle à son titre, il s'est appliqué à indiquer précisément dans les Eglises les Chapelles qui renferment quelque chose de remarquable, & le rang qu'elles y occupent. Par là l'empressement de l'amateur est plutôt satisfait, & il n'a point la peine de parcourir beaucoup de Tableaux médiocres, avant de découvrir celui qu'il cherche.

Je ne fais aucunes réflexions sur ces ouvrages de l'Art, pour laisser au Spectateur le plaisir de les faire. Par cette même raison je ne lui indique que ceux qui se font le plus remarquer: ce n'est pas que les

autres n'ayent aussi leur mérite; il sçaura bien l'apprécier.

Les beaux Cabinets particuliers auroient eu ici une place distinguée, si de trop fréquentes révolutions n'en rendoient l'indication inutile. La magnifique collection du Palais Royal n'est point dans ce cas. Connue pour une des plus riches de l'Europe, tant pour le nombre que pour le choix & la différence des Maîtres, il ne lui manquoit que d'être décrite exactement chambre par chambre, ce qu'on souhaitoit depuis long-tems. On s'est appliqué dans cet Ouvrage à marquer non-seulement le nombre des Tableaux conte-

nus dans chaque piéce, mais aussi l'ordre suivant lequel ils sont arrangés. C'est le moyen le plus sûr de connoître la quantité & le nom des Auteurs dont on voit les productions.

Sans doute que ce Livre fera naître l'envie de lire l'histoire des Grands Peintres dont il détaille les Chefs-d'œuvres. Rien n'est plus capable de la satisfaire que l'*Abregé de la Vie des plus fameux Peintres*, récemment imprimé chez DE BURE l'aîné. (a) C'est à cet Ouvrage, qui a été fort bien accueilli du Public, que les Amateurs des beaux Arts pourront avoir recours.

(a) 2 Vol. *in*-4°. 1745.

Ils verront peut-être avec plaisir que j'ai recherché très-exactement les noms des Graveurs, dont l'élégant Burin s'est exercé d'après les ouvrages de l'Art qui décorent nos Temples & nos Palais. Ce détail, en même tems qu'il est instructif, fait honneur à nos Artistes, rend les talens célébres, & peut encourager ceux qui commencent à éclore. Peut-on pousser trop loin l'exactitude & épargner ses peines, quand les avantages & les bonnes graces du Public en dépendent ?

VOYAGE PICTORESQUE DE PARIS.

AR Edit du mois de Décembre 1701, la Ville de Paris a été divisée en vingt Quartiers, savoir,

I. LA CITÉ
II. LE LOUVRE
III. LE PALAIS ROYAL
IV. MONTMARTRE
V. SAINT EUSTACHE
VI. LES HALLES
VII. SAINTE OPORTUNE
VIII. SAINT JACQUE DE LA BOUCHERIE

IX.	SAINT DENIS
X.	SAINT MARTIN
XI.	SAINTE AVOYE
XII.	LE TEMPLE OU LE MARAIS
XIII.	LA GRE'VE
XIV.	SAINT ANTOINE
XV.	SAINT PAUL
XVI.	LA PLACE MAUBERT
XVII.	SAINT BENOÎT
XVIII.	SAINT ANDRE'
XIX.	LE LUXEMBOURG
XX.	SAINT GERMAIN DES PRE'S

LE QUARTIER
DE LA CITE'.

I.

L'Eglise de *Notre-Dame. On voit en entrant au deſſus de la grande Porte, S. Barthelemi qui délivre du Démon la Princeſſe d'Arménie, peint par *Vignon le fils.*

A droite, Corneille le Centenier proſterné aux pieds de S. Pierre, par *Aubin Vouet.*

Au deſſous, le Boiteux guéri à la Porte du Temple, par *George Lallemand.*

A gauche, S. Paul prêchant dans l'Aréopage, par *Ninet de Leſtain,* gravé par Abraham Boſſe.

Au deſſous eſt Ananie & Saphire, peint par *Aubin Vouet.*

1. A gauche dans la Nef, la Réſurrection de la Fille de Jaïre, par *Vernanſal.*

* Tardieu le fils a gravé en petit preſque tous les Tableaux de cette Egliſe.

2. Hérodiade tenant la tête de S. Jean-Baptiste, par *Louis Chéron*.

3. Notre Seigneur chez Marthe & Marie, par *Simpol*.

4. la multiplication des Pains, par *Joseph Christophe*.

5. La vocation de S. André & de S. Pierre, par *Michel Corneille*.

6. Les Marchands chassés du Temple, de *Claude-Guy Hallé*.

7. Le Paralytique, par *Jean Jouvenet*. Vermeulen l'a gravé.

8. La Samaritaine, par *Louis de Boullongne*.

9. Le Centenier, du même.

10. Le Paralytique sur le bord de la piscine, par *Bon Boullongne*; gravé par J. Langlois.

Le 1er à droite vis-à-vis est l'Apparition de Notre Seigneur à S. Pierre, peint par *Mignart*, quoiqu'il passe pour être de *Sorlay*, son éleve. Gravé par Bossu.

2. S. Jean devant la Porte Latine, d'*Hallé le pere*.

3. Le Martyre de S. Simeon, par *Louis Boullongne le pere*.

4. Le Martyre de S. Etienne, par *Houasse*.

5. Le départ de S. Paul de Milet

pour Jérusalem, par M. *Galloche*.

6. S. Pierre délivré de prison, par *Jean-Baptiste Corneille*, gravé par Benoît Picart.

7. S. Pierre qui guérit le Boiteux, par *Louis Sylvestre*.

8. S. Paul & Silas en prison, par *Nicolas Montagne* ; gravé par Barberi.

9. Le Ravissement de S. Philippe, peint par *Thomas Blanchet*.

Le 1er à droite dans la Croisée du côté de l'Archevêché, est le vœu de Louis XIII. *Philippe de Champagne* y a représenté un Christ mort au pied de la Croix, & la Vierge dans une attitude de langueur ; on y voit aussi le Roi.

2. Le Martyre de S. André, de *le Brun* ; gravé par Picart le Romain.

3. Le Martyre de S. Etienne, par le même ; gravé par Gerard Audran.

4. S. André à genoux devant la Croix, par *Blanchard*.

5. Le Martyre de S. Paul, par *Boullongne le pere* ; gravé à l'eau forte par lui-même.

6. L'Hémoroïsse, par M. *Cazes*.

7. S. Paul lapidé à Lystre, de *Jean-Baptiste Champagne* ; gravé par Coffin.

8. Une Sainte Famille, par *Paillet*.

9. La Flagellation de S. Paul & de Silas, par *Louis Testelin*.

10. Le Naufrage de S. Paul près de Malte, par *Poerson le pere*.

11. S. Pierre dont l'ombre guérit les malades, par *la Hire*.

Le 1er à gauche du côté du Cloître, est la Descente du Saint-Esprit sur les Apôtres, par *Blanchard*; gravé par Nicolas Regnesson.

2. S. Paul qui prêche à Ephése, & fait brûler les Livres des Payens, très-beau Tableau d'*Eustache le Sueur*; gravé par Picart le Romain.

3. Tabithe ressuscitée par S. Pierre, de *Testelin*; gravé par Bosse.

4. Le Martyre de S. Barthelemi, par *Paillet*.

5. S. Jacque le Majeur conduit au supplice, convertit un Gentil, par *Noël Coypel*.

6. La premiére Prédication de S. Pierre, par *Poerson le pere*.

7. S. Paul convertissant le Proconsul Serge-Paul, par *Nicolas Loir*.

8. S. Yve, par *Monier*.

9. Le Martyre de S. Pierre à Rome, excellent morceau de *Sebastien Bourdon*; Nicolas Tardieu l'a gravé en grand.

10. La Conversion de S. Paul, par *la Hire*; gravé à l'eau forte par lui-même.

11. S. Paul & S. Barnabé qui refusent des sacrifices à Lystre, par *Michel Corneille le pere*; gravé par François Poilly.

Dans les bas-côtés du Chœur, du même côté, on trouve trois Tableaux.

Le premier est Eutique ressuscité, par M. *Courtin*.

Le second, S. Jean-Baptiste prêchant dans le désert, par *Joseph Parrocel le pere*.

Le troisiéme, la Prédiction du Prophéte Agabus à S. Paul, par *Louis Chéron*.

La Chapelle de Noailles est vis-à-vis, mais un peu plus loin. M. *Boffranc* a conduit l'architecture intérieure de cette Chapelle. *René Fremin* a décoré l'Autel d'un grand bas-relief de métail doré représentant l'Assomption de la Vierge, lequel tient lieu de Tableau.

Aux deux côtés de l'Autel sont placés S. Maurice & S. Louis, sculptés en marbre par *Jacque Bousseau*, ainsi que le Bas-relief sur le retable dont le sujet est notre Seigneur qui donne les clefs à S. Pierre.

L'Urne qui renferme le cœur du Cardinal de Noailles est sculptée par *Jule du Goulon*, ainsi que les Stales du chœur.

Le chœur de N. Dame est d'une grande magnificence, c'est *de Cotte* premier Architecte du Roi, qui en a donné tous les desseins, il n'a été achevé qu'en 1714.

Le sanctuaire est élevé sur sept marches d'un marbre choisi, avec deux balustrades cintrées, dont les appuis sont d'un marbre de Languedoc, & les balustres de bronze dorée. Ce sanctuaire est pavé de marbre de diverses couleurs, & fermé entre les arcades par des grilles de fer doré.

Au-dessus des arcades sont les Vertus accompagnées de leurs attributs ; à droite & près l'Autel on voit la Charité & la Persévérance par *Poultier*, la Prudence & la Tempérance par *Frémin*, l'Humilité & l'Innocence par *le Pautre* : de l'autre côté la Foi & l'Espérance par *le Moyne*, la Justice & la Force par *Bertrand*, la Virginité & la Pureté par *Thierry*.

Aux piliers de ces arcades sont placés sur des culs-de-lampes de marbre blanc, six Anges grands comme natu-

re, qui tiennent chacun un instrument de la Passion. Ils sont de plomb doré.

Le grand Autel est tout incrusté de marbre, les devans sont de porphyre, accompagnés de quantité d'ornemens. Aux deux côtés sont deux Anges de plomb doré en attitudes d'adoration, portés par des nuages sur des piédestaux de marbre blanc. Les Anges ont été jettés d'après les modéles d'*Augustin Cayot*, de l'Academie. Le bas-relief ovale qui orne les gradins entre les deux Anges est de *Vassé*.

Au-dessus de l'arcade du milieu derriére l'Autel, on remarque un grouppe de deux Anges, qui tiennent la suspension où est le S. Sacrement.

Mais ce qui doit le plus fixer les regards est un grouppe de quatre figures de marbre blanc, placé dans cette niche. La Sainte Vierge y est représentée assise, les bras étendus & les yeux fixés au Ciel. Sur ses genoux est la tête & une partie du corps de Jesus-Christ posé sur un linceul. Un Ange soutient une main du Sauveur, & un autre tient la Couronne d'Epines. Derriére s'éleve la Croix & plusieurs Anges sur des nuées l'accompagnent. Ce bel ouvrage est de *Coustou l'aîné*.

Aux deux côtés font deux figures aussi de marbre, à droite Louis XIII. offrant son Sceptre & sa Couronne à Jesus-Christ par *Coustou le jeune*.

A gauche est Louis XIV. par *Coysevox*.

Huit grands Tableaux sont placés audessus des Stales.

Le 1er. en commençant au trône de l'Archevêque est l'Annonciation, par *Cl. Hallé*.

2. La Visitation de la Vierge, qu'on appele *le Magnificat*. C'est le dernier ouvrage de *Jouvenet*, qui le peignit de la main gauche, étant devenu paralytique de la droite. Il est gravé par Simon Thomassin le fils.

3. La Nativité de Notre Seigneur, par *la Fosse*.

4. L'Adoration des Mages, du même.

Le 1er. de l'autre côté est la Présentation au Temple, par *Louis de Boullongne*, & gravé par Drevet.

2. La fuite en Egypte, par le même.

3. Notre Seigneur au milieu des Docteurs, peint par *Antoine Coypel*.

4. L'Assomption de la Vierge, du même.

Dans la pénultiéme Chapelle du bas côté du Chœur, du côté de l'Archevêché, qui est celle de S. Pierre, se voit à l'Autel la mort de la Vierge, premier ouvrage du *Poussin*, avant d'aller en Italie.

A la Chapelle de S. Denis, la figure en marbre du Saint, par *Couslou l'aîné*.

Celle de la Vierge est ornée de sculptures d'*Antoine Vassé*, qui en a fait aussi la figure.

5me. Chapelle dans la Nef à gauche en entrant par le grand Portail, l'Abbé Zuzime qui communie dans le désert Sainte Marie Egyptienne, par *Baugin*.

Philippe de Champagne a peint dans le Chapitre de cette Eglise, la vie de la Vierge en cinq grands tableaux.

Le 1er. dans le fond est sa Naissance.

Le 2. sa Présentation au Temple.

Le 3. son Mariage.

Le 4. l'Annonciation.

Le 5. est son Couronnement.

LES ENFANS TROUVE's. Cet Hôpital est d'une Architecture des plus simples, les Pavillons sont seulement ornés de Pilastres Ioniques. La Chapelle est ce qui est de plus remarquable.

M. *Boffranc* qui en eſt l'Architecte, s'eſt propoſé d'y faire peindre la Crèche & tout ce qui y a rapport. A l'Autel ſe voit une Sainte Famille. Des deux côtés eſt une Galerie percée. D'une part ſeront les Bergers & de l'autre les Mages, qui viennent adorer l'Enfant Jeſus, & lui apporter des préſens. Tout le fond percé & ouvert fera paroître un Chœur d'eſprits céleſtes qui prennent part à ce grand événement. M. *Natoire* peint tous ces morceaux d'hiſtoire, & M. *Brunetti* l'Architecture de cette Chapelle qui paroîtra ruinée & fort en déſordre.

Vis-à-vis eſt l'Hôtel-Dieu. On eſtime ſon grand Portail de derrière, bâti par *Gamard*, lequel fait face à la rue *du Fouare*.

Saint Landri n'a de remarquable que le Tombeau de l'immortel Girardon, exécuté en marbre d'après ſon modéle, par *Nourriſſon* & *le Lorrain* ſes éleves. L'on y voit Jeſus-Chriſt mort aux pieds de la Vierge pénetrée de douleur. Deux Anges ſont auprès de la tête du Chriſt, deux autres paroiſſent en l'air, & un cinquiéme eſt aſſis au pied d'une grande Croix adoſſée au mur.

Saint Denis de la Chartre. Un grand bas-relief de stuc, sculpté par *François Anguier* tient lieu de tableau au Maître Autel, c'est Notre Seigneur qui communie dans la prison S. Denis & ses Compagnons.

L'Academie de Saint Luc. Dans la salle d'Assemblée se voit un grand Tableau de *le Brun*, lequel a pour sujet S. Jean l'Evangeliste suspendu en l'air, prêt à être plongé dans une chaudière d'huile bouillante : morceau admirable gravé par L. Cossin.

On y remarque encore S. Paul, guérissant un possedé, peint par *le Sueur*, un sujet allégorique par *Poerson*, S. Jean dans l'Isle de Pathmos de *Blanchard*, un tableau d'Architecture de *le Maire*, un sujet de Chasse par *Van-Falens*, le portrait de *Mignart* peint par lui-même.

Le Pont Notre-Dame fut construit en 1507. à la place d'un Pont de bois, sous la conduite de *Jean Joconde* Dominiquain.

La Porte qui sert d'entrée à la Pompe Notre-Dame est ornée d'un bas-relief de *Jean Gougeon*, lequel étoit autrefois dans le Marché-neuf, c'est un Fleuve & une Nayade couchés, d'un

très-élégant deffein. Celui de la Porte dû à *Bullet* eft Ionique.

Le Pont au Change eft terminé par un monument élevé à la mémoire de Louis XIV. Ce Roi eft couronné par un Ange, à fes côtés font Louis XIII. & Anne d'Autriche, figures de bronze, grandes comme nature. Plus bas fe voient des Captifs en bas-relief, le tout exécuté par *Simon Guillain*.

A l'autre extrêmité de ce Pont, au coin du Quai des Morfondus, eft placée l'Horloge du Palais, ornée de quelques figures en terre cuite, de la main de *Germain Pilon*, elles repréfentent la Loi & la Juftice, avec les Armes de Henri III. La compofition en eft heureufe.

Saint Barthelemi. Sur l'Autel de la Chapelle de fainte Catherine à droite eft le Mariage de cette Sainte, par *Loir*.

On y voit auffi le Tombeau du Philofophe Clerfelier, celebre Cartéfien: aux pieds de la Religion paroît un génie, environné d'inftrumens de Mathématiques, lequel regarde une tête de mort qu'il tient. *Barthelemi de Melo* qui a fait les deux figures du portail eft le fculpteur de ce monument.

Le grand Autel, ainsi que la menuiserie qui revet les piliers de l'Eglise, est du dessein de M^rs. *Slodtz*, Sculpteurs du Roi.

Le Portail des Barnabites, formé des ordres Dorique & Ionique, est de l'invention de M. *Cartaud*, & d'une Architecture mâle : cette maniére de décorer, quoique fort simple, n'est pas la moins difficile.

Saint Pierre des Arcis, possede un beau morceau de M. *Carle Vanloo*, il orne le Maître Autel ; c'est S. Pierre & S. Jean qui guérissent le Boiteux à la porte du Temple.

Aux deux côtés sont deux tableaux cintrés, le lavement des pieds par le même, & la Céne de *la Fosse*.

Saint Germain le Vieux. Le Baptême de Notre Seigneur, par *Jacque Stella* est au principal Autel.

Le Palais. *La Grand-Sale* du Palais & une partie de ses bâtimens, ayant été consumés par le feu en 1618. *De Brosse* fut choisi pour les rétablir. Cette Sale fut achevée en 1622, elle est couverte par deux belles voûte : de pierre de taille. Au milieu regne un rang d'arcades soutenues par de gros piliers. La régularité & la solidité de

son Architecture sont très remarquables.

La Grand-Chambre a été restaurée & embellie par M. *Boffranc* : sur la cheminée se voit le modéle d'un bas-relief de marbre, lequel représente Louis XV. entre la Verité & la Justice, par *Coustou le jeune*, les deux Trophées de métail doré qui l'accompagnent sont de *Bousseau*.

La 3. Chambre des Enquêtes est remarquable par un tableau de *Bourdon*, de la femme adultére, un de l'accusation de Susanne, de *le Brun*, & par le Jugement dernier peint au plafond par *Vouet*, dans un renfoncement ovale.

La 1^{re}. des Enquêtes du Palais. Dans un petit cabinet se conserve un Crucifix avec plusieurs figures, tableau de chevalet, peint par *le Sueur*.

A la 2. des Requêtes est un beau plafond de *Boullongne l'aîné*. Au milieu la Justice est accompagnée de deux figures, dont l'une tient un mors pour marquer qu'elle réprime les passions, & l'autre s'appuie sur un lion, symbole de son pouvoir. Plus bas est Hercule qui chasse la Calomnie & la Discorde. Au haut se voient trois Déesses qui
tiennent

tiennent des Couronnes pour animer les arts désignés par différens Génies, représentés dans quatre portions circulaires.

On voit à la Troisiéme Chambre de LA COUR DES AYDES une Justice au milieu du plafond, peinte par *Vouet*, & quatre Camayeux exécutés par *le Sueur*, savoir la Femme Adultère, le Jugement de Salomon, l'Aveugle de Jéricho, & l'accusation de Susanne.

LA SAINTE CHAPELLE fut bâtie, en 1245. par *Pierre de Montreau*, c'est un des plus beaux ouvrages gothiques de l'Europe. Elle ne semble porter que sur de foibles colonnes, n'étant soutenue d'aucun pilier dans œuvre, quoiqu'il y ait deux Eglises l'une sur l'autre. On remarque sous les orgues une Vierge en pierre, faite par *Pilon*, & dans la Sacristie une Agathe Onix qui représente l'apothéose d'Auguste.

LA CHAMBRE DES COMPTES. La Prudence & la Justice, grandes comme nature, ornent la porte d'entrée de ce bâtiment, qui a été conduit par *Gabriel le pere*, premier Architecte. Ces figures, ainsi que les deux petits Génies, placés au claveau de l'arcade, lesquels soutiennent un joli cartouche,

B

font de M. *Adam le cadet*. L'Escalier est remarquable, ainsi que les Crucifix que M. *du Mont* le Romain a peints dans les deux Bureaux.

Dans la Salle de Messieurs les Correcteurs se conserve un Christ accompagné de la Madeleine par *Bourdon*.

L'Arcade qui conduit à l'Hôtel de M. le Premier Président du Parlement est ornée de quatorze Masques, sculptés par *Gougeon*.

Le Pont-Neuf fut commencé sous Henri III. par *du Cerceau*, & achevé sous Henri IV. par *Guillaume Marchand*.

La Statue Equestre de Henri IV. fait un grand ornement a ce Pont, elle est de *Dupré*, & beaucoup plus estimée que le Cheval fait par *Jean Bologna*, éléve de Michel-Ange. Le Piédestal qui est du dessein de *Louis Civoi* Peintre Florentin, est enrichi de six bas-reliefs & de quatre Esclaves enchaînés aux angles, ainsi que de plusieurs autres ornemens, sculptés par *Pierre Francaville*.

L'ingénieux dessein de la Samaritaine, est de *Robert de Cotte*, premier Architecte du Roi. Les deux figures de plomb bronzé qui accompagnent le bassin sont Notre Seigneur, par *Ph. Bertrand*, & la Samaritaine par *Fremin*.

LE QUARTIER
DU LOUVRE.
II.

SAINT GERMAIN L'AUXERROIS. A gauche près des fonts baptismaux est le portrait peint sur marbre, de la femme d'Israël Sylvestre, dessinateur du Roi, par *le Brun*.

Au-dessus de la Chaire du Prédicateur, Jesus-Christ qui prêche au peuple, par *Bon Boullongne*.

La Chapelle de la Paroisse est décorée de trois morceaux de *Ph. de Champagne*, une Assomption de la Vierge, & aux deux côtés S. Vincent & S. Germain.

Sur l'Autel de la Chapelle qui précede celle-ci, un Saint Jacque de *le Brun*.

La Chapelle des Tailleurs, qui est la première au côté gauche du Chœur, a pour Tableau les Pelerins d'Emmaüs, par M. *Restout*. Gravé en petit par Tardieu.

A l'Autel se voient quatre Anges de

bronze & six vases qu'on prétend être de *G. Pilon*, ainsi que la balustrade. Sur l'Autel est un Crucifix au pied duquel est la Madeleine qui l'embrasse, & aux deux côtés deux Anges en adoration. Sur le devant d'Autel la Conversion de S. Paul en bas-relief, tous ces ouvrages ont été modelés par *Corneille Vancléve*.

On voit au Maître Autel un Crucifiement de M. *Charle-Antoine Coypel*, premier Peintre du Roi, qui a fait aussi dans la croisée Notre Seigneur guérissant des malades.

La Salle des Marguilliers posséde un miracle fait au sujet de l'Extrême-onction, peint par *Jouvenet*, & une belle copie de la Céne de *Leonard de Vinci*, qui est à Milan, gravée par Soutman.

Le Palais du Louvre se distingue en vieux & en neuf. Le premier est achevé, l'autre ne l'est point. On a travaillé au vieux Louvre sous plusieurs regnes. François I. le fit commencer en 1528, sur les desseins de *l'Abbé de Clagny*, & Henri II. le fit continuer : ce premier morceau forme un des quatre angles qui est celui de la droite, en les regardant du dedans de la cour.

Les beaux ornemens de sculpture qui le décorent sont de *Gougeon*, il a représenté dans la frise de l'ordre Composite des enfans entrelacés avec des festons, taillés avec beaucoup d'art. Les frontons circulaires qui couronnent les corps avancés, sont remplis par des figures de demi-relief, savoir un Mercure, une Abondance, & au milieu deux Génies qui supportent les Armes du Roi. Les entre-pilastres de l'attique offrent des figures rélatives à sa prudence & à sa valeur, des trophées & des esclaves liés de chaînes.

Jacque le Mercier, sous Louis XIII. éleva le gros Pavillon qui est au-dessus de la porte où étoit le pont levis. Ce Roi fit continuer le bâtiment du Louvre, & son ouvrage forme l'angle de la gauche paralèle à celui de Henri II. Les huit Caryatides qui soutiennent trois frontons dans l'attique du gros pavillon, sont dûes au génie de *Sarrazin*.

Le reste de l'Edifice a été fait en 1665. par ordre de Louis XIV. qui y employa *Louis le Vau*, son premier Architecte, & après lui *François d'Orbai* son éleve.

Il offre huit pavillons & huit corps

de logis, chacun desquels doit être accompagné de trois corps avancés, couronnés d'un fronton circulaire & ornés de trois ordres le Corinthien & les deux autres Composites. Sur la Corniche supérieure qui couronne toute cette Architecture, doit regner une balustrade, compartie de piédestaux chargés de trophées & de vases.

La grande Façade qui est du côté de S. Germain l'Auxerrois, est un morceau d'Architecture généralement admiré. Une tradition constante & unanime en a toujours donné la gloire à *le Vau*; injustement quelques Auteurs ont-ils prétendu la lui ravir, pour l'attribuer à Claude Perrault. Cette Façade consiste en trois avant-corps & en deux péristiles. L'avant-corps du milieu est décoré de huit colones Corinthiennes accouplées, & terminé par un fronton dont la cymaise n'est que de deux pierres, d'une grandeur surprenante. Les deux péristiles sont entre ces trois avant-corps. Sur le comble regne au lieu de toit, une terrasse bordée d'une balustrade dont les piédestaux doivent porter des trophées entremelés de vases.

La Salle des Cent-Suisses forme

la première piéce du plein pied de l'aîle droite, où est l'appartement du Roi. L'on y conserve tous les modéles en plâtre des plus fameuses Antiques, que le feu Roi fit mouler en Italie, entr'autres tous les bas-reliefs de la Colonne Trajanne, les Statues de l'Hercule Farnése, du Gladiateur, du Laocoon, de la Vénus aux belles fesses, & autres.

Un des principaux ornemens de cette Salle est une Tribune, soutenue par quatre Caryatides de pierre, & de douze pieds de haut, excellent ouvrage de *Gougeon*. Cette Tribune est enrichie de fort beaux ornemens & se trouve gravée dans Vitruve, par Sébastien le Clerc.

Remarquez dans cette Salle un très-beau bas-relief de marbre, sculpté par *P. Puget*. Ce Morceau qui est en hauteur représente Diogéne dans son tonneau, demandant à Alexandre pour toute grace de se retirer de son soleil. Le Prince est à cheval, & suivi de plusieurs Cavaliers. Versailles devoit posséder cet ouvrage, mais il n'y a jamais été placé, le pendant est resté à Marseille.

Un S. François, & une Mere de pitié en marbre, par *Pilon*.

Un Christ de *Sarrazin*.

Plusieurs copies faites d'après l'antique, par les Pensionnaires du Roi à Rome.

On entre de plein pied dans l'APPARTEMENT DE LA REINE, distingué en neuf & en vieux. Ce dernier n'est remarquable que par les ouvrages de *Don Diego Velasquez*, Peintre Espagnol, qui sont dans le Salon des bains. On y voit les portraits des personnes illustres de la Maison d'Autriche, depuis Philippe I. pere de Charle-Quint, jusqu'à Philippe IV. Roi d'Espagne, ils décorent un petit attique au-dessus du lambris.

LE NOUVEL APPARTEMENT est sur l'aîle qui prend du Pavillon du Roi, en retour sur la riviére, jusqu'à la grande Galerie. La première piéce qui sert de vestibule, est ornée de neuf paysages, peints à l'huile sur le mur, par *F. Borzoni*, Génois. Les Peintures du plafond sont à fresque, & dûes à *Romanelli*, qui y a représenté la Paix & l'Abondance au-dessus des corniches, & au plafond Pallas, Mars & Vénus qui tiennent chacun une fleur de lys, & trois Amours qui supportent une Couronne.

L'Antichambre à droite offre plusieurs figures symboliques, qui représentent les Arts & les Sciences. Les grands sujets sont le ravissement des Sabines, Mucius Scévola, Coriolan fléchi par sa mere, & Quinctius Cincinnatus à qui l'on offre le commandement de l'Armée. Les figures de stuc placées entre les compartimens de ces Tableaux sont fort estimées.

La piéce suivante est LA CHAMBRE DE LA REINE. Au milieu du plafond paroît la Religion voilée de blanc, accompagnée de la Foi, de l'Espérance & de la Charité. Les peintures au-dessus de la corniche sont aux deux extrêmités, & exposent l'Histoire d'Esther & celle d'Holoferne. Dans les quatre arcades des côtés sont la Justice, la Force, la Prudence & la Tempérance. D'autres symboles sont figurés par des enfans posés au cintre de ces arcades. Les figures de stuc qui accompagnent les riches ornemens de cette Chambre sont dûs à *Girardon*.

De là vous passez dans LE CABINET SUR L'EAU. *Romanelli* a peint dans l'ovale du plafond, Minerve présidant aux Arts & aux Sciences, & dans les lambris l'Histoire de Moyse en sept Ta-

bleaux à l'huile, savoir, *la manne*, (a) *le frappement de Roche*, le passage de la Mer rouge, le Veau d'or, *Moyse tiré des eaux*, les Filles de Jéthro, & la pluie des Cailles. Les deux paysages placés sur les portes, sont de *Patel le pere*.

Après ce Cabinet on trouve un Salon qui conduit à LA SALLE DES ANTIQUES, ainsi appelée parce qu'on y conservoit les Statues antiques, qui font aujourd'hui un des principaux ornemens de la Galerie de Versailles. Ce lieu ainsi dépouillé n'offre plus d'autres beautés que le marbre dont il est incrusté.

Repassant par ce Salon, vous entrez sur la gauche dans une grande salle, dont le plafond présente sept morceaux exécutés par *Romanelli*. Au milieu sont Apollon & Diane, & plus bas autour de la corniche Actéon, Endimion endormi, Apollon qui distribue des couronnes aux Muses, & l'Histoire de Marsyas. Aux quatre angles sont les Saisons, & sur les petits plafonds des embrasures plusieurs bas-reliefs feints rehaussés d'or.

(a) Ces trois morceaux gravés dans le Crozat par **J.** Haussart, H. J. Raymond, S. Vallée.

Le grand Escalier conduit dans l'antichambre du Roi, où s'assemble L'ACADEMIE DES SCIENCES. On y voit Minerve tenant le portrait de Louis XIV. peint par *Antoine Coypel*, premier Peintre, gravé par Simonneau l'aîné.

L'ACADEMIE DES BELLES-LETTRES posséde deux grands Tableaux d'*Antoine Coypel* : l'un est l'Histoire, tenant une plume & ayant un livre ouvert, laquelle contemple le portrait en buste de Louis XIV. placé au haut du Tableau dans un cartouche, que soutient Mercure. Au-dessus de l'Histoire est Saturne avec ses attributs, à côté paroît un Génie qui grave, & dans le lointain il y a un balancier, & sur le devant plusieurs Médailles répandues. Le portrait du Roi est de la main de *Rigaud*, ce morceau a été gravé par Simonneau l'aîné.

L'autre vis-à-vis fait voir Minerve, qui découvre la verité, Saturne menace avec sa faux le Mensonge & l'Ignorance qui prennent la fuite.

L'Apollon & le Mercure placés dans la même Salle, sont encore d'*Antoine Coypel*.

Sur les principales entrées sont les portraits des premières personnes de

la Maison Royale, peints par *Rigaud*.

L'Academie d'Architecture. On y conserve plusieurs modéles du Louvre & des Maisons Royales, entr'autres les desseins du *Bernin*, pour le Louvre qui sont restés sans exécution.

L'Academie Royale de Peinture et de Sculpture contient un grand nombre de Tableaux, Statues, Bas-reliefs, & gravûres des habiles maîtres qui la composent. On voit dans la premiére piéce les tableaux de réception des anciens Académiciens, & les portraits de Louis XIV. de Louis XV. & des Protecteurs de l'Académie. Au bas de ces Tableaux sont rangés les ouvrages en marbre, sur lesquels les Sculpteurs ont été reçus. La seconde renferme tous les Portraits des Académiciens, & les modéles des plus belles antiques tant d'Italie que de Versailles. La troisiéme qui sert de salle d'assemblée, offre des sujets d'Histoire peints par les Académiciens dont la plupart sont modernes. Elle est ornée d'un beau plafond de sculpture, au milieu duquel *le Poussin* a représenté le Tems qui délivre la Verité du joug de la Colére & de l'Envie, & la rend à l'éternité. Gravé par G. Audran & B. Picard.

On trouveroit ici un détail exact de tous ces ouvrages, si on n'avoit appris que l'Académie a dessein d'en donner incessamment une Description détaillée.

La Salle du milieu qui est ovale sert d'entrée à la Galerie d'Apollon, c'est le magasin des Tableaux du Roi qui ne sont pas placés. On voit au plafond quatre Tableaux de *le Brun*, le triomphe de Flore ou le Printems, celui de Diane ou la Lune, la Nuit représentée par un voile noir qui s'étend sur un Vieillard, & à l'extrêmité de la Galerie du côté de l'eau, le triomphe de Neptune & de Thétis, tirés dans leur char par des chevaux marins avec des Tritons & des Néréides.

Les ouvrages de Sculpture qui enrichissent cette Galerie dans les différens compartimens du plafond, furent distribués à *Gaspard* & à *Balthazar de Marsy*, à *Thomas Regnaudin*, & à *Girardon*.

Saint André a gravé tous ces beaux morceaux en quarante-six piéces.

Les principaux Tableaux qu'on y voit sont

Un Portrait de Louis XIV. en pied de *Rigaud*.

Une grande Annonciation dans le goût du Titien.

Les quatre fameuses Batailles de *le Brun*, celle d'Arbelles, le passage du Granique, la défaite de Porus & le triomphe d'Alexandre, magnifiquement gravées par Gérard Audran.

Une grande Descente de Croix du même.

La famille de Darius, grand Tableau de *Mignart*.

Saint Michel foudroyant les Anges, de *le Brun*.

Une Nativité du même.

Esther devant Assuerus, d'*Antoine Coypel*.

Apollon couronné par la Victoire après la défaite du Serpent Pithon, de *Noël Coypel*.

Notre Seigneur & la Madeleine, de *la Fosse*.

Le Roi à cheval par *Mignart*, le Portrait du Roi en profil & en pied du même.

La famille de Monseigneur, par le même.

Une Madeleine de *Santerre*.

La Renommée tenant Louis XIV. dans ses bras, par *Vouet*.

Un Portrait de Louis XV. assis, une Présentation au Temple de *Rigaud*.

Son Portrait, peint par lui même. Celui de sa mere & de sa femme.

Les vûes de la cour du Palais &. du Pont-neuf, par *Martin*.

Saint Augustin & S. Guillaume à genoux, par *Lanfranc*.

La Bataille d'Arbelles de *Breugel de Velours*.

Un portement de Croix & l'entrée dans Jérusalem, par *le Brun*.

Trois Tableaux de *Desportes le pere*, un Chien qui arrête un Faisan blanc; un Chien, un Singe & un Perroquet; un Chien, un Liévre, un Chat noir & blanc.

Cette Galerie communique à LA GRANDE GALERIE DU LOUVRE, où *le Poussin* devoit peindre la naissance & les traveaux d'Hercule, il n'en a fait que dix-sept Camayeux & deux Termes, lesquels sont gravés par Jean Pesne.

La partie de cette Galerie qui commence au gros Pavillon des Tuileries, & finit au premier guichet, fut élevée sous Henri IV. par *Etienne du Perac*, Peintre & Architecte de ce Prince. Elle est décorée de grands pilastres Composites accouplés, & couronnés par des frontons triangulaires & circulaires alternativement. Le reste jus-

qu'au Louvre est du tems de Louis XIII. *Metezeau* l'a orné de petits pilastres, chargés de Sculptures & de bossages vermiculés.

LE PALAIS DES TUILERIES fut commencé en 1564, par la Reine Catherine de Médicis, sur les desseins de *Philibert de Lorme*, & de *Jean Bullan*, Henri IV. le continua en 1600, & Louis XIV. le perfectionna, & l'embellit en 1664. *Louis le Vau* son premier Architecte en donna les desseins qui furent ensuite exécutés par d'*Orbai*.

Toute la face de ce Palais consiste en cinq Pavillons, & quatre corps de logis sur une même ligne. Il n'y avoit d'abord que trois Pavillons & les deux corps de logis du milieu. Le reste a été fait sous Henri IV. Le gros Pavillon du milieu n'avoit été décoré jusqu'à Louis le Grand que des ordres Ionique & Corinthien, on y ajouta le Composite & un attique. Les colonnes de tous ces ordres du côté du Carrousel sont de marbre brun & rouge; sur l'entablement regne un fronton accompagné de statues de pierre. Les deux corps de logis à côté sont ornés de pilastres Ioniques cannelés. Deux atti-

ques l'un sur l'autre terminent leur élévation. Des pilastres Ioniques, Corinthiens & un attique forment l'Architecture des Pavillons suivans, depuis lesquels jusqu'à celui du milieu regne une balustrade sur le comble. Les deux corps de logis contigus sont d'ordre Composite ainsi que les Pavillons des extrêmités de la façade, qui sont exhaussés d'un attique par dessus le reste du bâtiment.

Le Vestibule est soutenu par des colonnes Ioniques rudentées, à chapiteaux composés, & surchargés d'un Soleil, devise de Louis XIV. Le grand Escalier placé sur la droite de ce Vestibule vous conduit d'abord à la Chapelle du Roi, qui n'a rien que de fort simple. Deux rampes égales menent de là au GRAND SALON, & ensuite à LA SALLE DES GARDES qui est peinte par *Loir*. Au-dessus de la corniche sont quatre Tableaux en camayeux qui forment de chaque côté de grands bas-reliefs, dans lesquels les fonctions militaires sont désignées par une marche d'Armée, une Bataille, un Triomphe & un Sacrifice. Entre ces bas-reliefs est un corps d'Architecture feinte en marbre, sur les extrêmités duquel

sont deux figures assises, dont une tient une masse, & l'autre un faisceau d'armes : un socle supporte un trophée d'armes rehaussé d'or, environné de festons, qui sortent d'un masque & qui vont s'attacher à deux consoles. Aux quatre coins paroissent la Force, la Fidélité, la Prudence & la Valeur, en autant de bas-reliefs feints de bronze. Le milieu du plafond est occupé par plusieurs figures qui marquent la libéralité du Prince, la Renommée & autres symboles des récompenses destinées aux gens de guerre.

L'Antichambre du Roi est pareillement décorée de la main de *Loir*. Au milieu du plafond est peint le Soleil conduisant son char précedé par les Heures, le Tems semble lui marquer la route qu'il doit suivre. Devant lui sont un Enfant qui tient le plan d'un Edifice, & une figure qui tient un Serpent emblême de M. Colbert. Un jeune homme qui désigne le Printems, montre les signes du Zodiaque & tient une corne d'abondance. A la droite d'Apollon la Renommée paroît sur des nuages, embouchant une trompette.

Dans les angles de la bordure on voit les Saisons sous des figures d'Enfans & d'Animaux.

Quatre autres Tableaux peints sur des fonds d'or séparés par des ornemens de stuc font voir les quatre parties du jour.

Le premier est l'Aurore sur son char, au moment que Cupidon la rend amoureuse de Céphale. Le second est la Statue de Memnon qui rendoit des oracles lorsque le Soleil dardoit sur elle ses rayons. Dans le troisiéme, Clytie est changée en Tournesol, & dans le quatriéme le Soleil se délasse chez Thétis.

Dans les encoignures sont quatre bas-reliefs ovales feints en bronze, couverts d'une peau de lion où sont les quatre parties du jour, supportés par des espéces de Sphinx marins, assis sur des piédestaux, au bas desquels sont des trophées d'armes.

Sur les portes on voit la Peinture, les Mathématiques, la Symphonie & la Musique. Tous les ornemens des lambris, peints sur des fonds d'or, sont de *Charmeton*, qui y a exécuté des devises de Louis XIV.

On voit sur la cheminée ce Prince à cheval, couronné par Pallas, grand tableau de *Mignart*.

LA GRAND-CHAMBRE DU ROI. Le

milieu du plafond contient un tableau octogone : *Bartolet Flamael* y a représenté la Religion, ayant sur la tête une couronne antique, & tenant une bordure d'attente pour un Portrait. Au-dessus sont plusieurs figures allégoriques qui tiennent les symboles de la France, tels que l'Oriflâme, la Sainte Ampoule, l'Epée, un Casque, & l'Ecusson des Fleurs de Lys.

La corniche dorée regnante au pourtour offre des brasiers de stuc, sculptés par *Leranbert*, les figures qui les accompagnent sont de *Girardon*. Les grotesques & autres ornemens du plafond & des lambris ont été peints par les deux *le Moine*.

De cette chambre on passe dans LE PETIT APPARTEMENT où couchoit le Roi, lequel est divisé en deux piéces. Les peintures qui l'ornent sont de *Noël Coypel* ; on distingue entr'autres la Terre désignée par une Femme qui a une tour sur la tête, Hercule qui combat Acheloüs, Apollon appuyé sur sa lyre, le même Dieu près d'un fleuve, Borée, Zéphire & des Amours, un jeune homme tenant une balance, l'Amour, la Rosée, l'Aurore, le lever du Soleil, Zéphire & Flore, la France

& l'Espagne, la Victoire & la Paix, plusieurs jeux d'Enfans, Hercule qui dompte le Taureau de l'Isle de Créte, son Apothéose, Déjanire, le Centaure Nessus lui donne sa chemise teinte de son sang, l'Abondance, des Nymphes présentent à Amalthée une corne d'abondance, & Apollon couronné par la Victoire. On voit une Nativité de la même main dans l'Oratoire du Roi. Les paysages des lambris de ces piéces, sont de *Francisque Milé.*

Sortant du grand Cabinet du Roi, vous entrez dans LA GALERIE DES AMBASSADEURS, où l'on a copié la Galerie Farnése, qu'*Annibal Carrache* a peinte à Rome. Elle conduit à l'APPARTEMENT DE LA REINE dans lequel *Jean Nocret,* Peintre Lorrain, a représenté en plusieurs Tableaux, Marie Therese d'Autriche, sous la figure de Minerve. Les paysages sont de la main de *Fouquieres.*

LES APPARTEMENS DU REZ-DE-CHAUSSÉE sont agréablement décorés de peintures de *Nicolas Mignart,* allégoriques à Louis XIV. dont la devise étoit le Soleil.

On voit au plafond de l'antichambre le feu Roi, sous la figure d'Apol-

lon assis sur un Trône, avec un globe à ses pieds, Minerve lui présente les quatre parties du monde, & Neptune qui désigne la Mer, ce qui forme un quarré long. Plusieurs figures symboliques, peintes en manière de bas-reliefs occupent le reste de ce plafond.

Celui de la Chambre est rond & présente Apollon, assis & environné des Signes du Zodiaque. Les Heures dans le lointain attelent ses coursiers à son char, & au-dessus sont les Saisons sous des figures de femmes.

Aux deux côtés de ce Tableau, il y en a deux plus petits dont le fond est d'or, dans l'un Apollon tire des flèches sur des Cyclopes, pour venger la mort de son fils Esculape, dans l'autre les filles de Niobé sont punies par Apollon & Diane.

Dans l'alcove *Mignart* a peint la Nuit sous la figure d'une femme, dont le manteau est parsemé d'étoiles, elle tient entre ses bras deux enfans, qui désignent les Songes. Le supplice de Marsyas, & la punition de Midas l'accompagnent.

On voit dans le petit Cabinet un très-beau morceau quarré ; Apollon y distribue des couronnes aux trois

Muses de la Poësie, de la Peinture & de la Musique.

Sur la cheminée est Apollon, qui reçoit une lyre de la main de Mercure représenté en l'air, & vis-à-vis l'histoire d'Apollon & de Daphné. Les deux dessus de porte sont le lever & le coucher du Soleil, où les fables de Clytie & d'Hyacinthe sont représentées comme symboles. Ils sont de *Francisque*.

L'autre appartement de plein pied à celui-ci, posséde des ouvrages de *Philippe de Champagne*, & de *Jean--Baptiste* son neveu. Le Tableau de l'éducation d'Achille est de *Philippe*, & les différens exercices de la jeunesse, ainsi que les autres Peintures qu'on y voit, ont été terminés par son neveu.

De l'autre côté de ce Palais est le grand Théatre, appelé LA SALLE DES MACHINES à cause des Ballets que le feu Roi y faisoit représenter pour sa Cour : *Gaspard* (a) *Vigarini* en donna le dessein. Le morceau de Peinture du milieu est de *Noël Coypel*, les quatre ronds qui l'accompagnent présentent des grouppes

(a) Gentilhomme Modenois.

d'enfans dans différentes attitudes. Ces ronds font de M^rs. *Cazes, Galloche, Vernanfal,* & *Bertin.* La Sculpture & les ornemens des loges de cette Salle font d'une élegance qui fe fait affez remarquer.

La grande Terraffe du Jardin, qui regne le long de ce Palais, eft ornée de fix Statues & de deux Vafes de marbre blanc. Les trois de *Coyzevox* font du côté du Manége, & repréfentent un Faune affis, jouant de la flûte traverfiére, une Hamadriade, emblême de la féve, & une Flore. Les trois de *Couftou l'aîné* font du côté de la riviére, un Chaffeur qui fe repofe, & deux Chafferefses affifes dans différentes attitudes.

C'eft de-là qu'il faut obferver la Façade de ce beau Palais. Elle eft enrichie des ordres Ionique, Corinthien & Compofite, à peu près dans la même difpofition que la Façade de devant, fi ce n'eft qu'on n'y a employé que de la pierre. Une autre différence, c'eft que cette Face a deux Galeries couvertes, & deux découvertes au-deffus, ornées de baluftrades, qui partent du Pavillon du milieu & s'étendent le long des premiers corps de logis
jufqu'aux

jusqu'aux deux derniers Pavillons de *Philibert de Lorme*.

Auprès du Bassin sont quatre grouppes de marbre. Du côté du Manége, Lucréce qui se poignarde en présence de Collatin son mari, pour venger sa pudicitée violée par Tarquin le superbe. Ce grouppe commencé à Rome par *Jean-Baptiste Théodon*, a été fini à Paris par *le Pautre*, qui a représenté Enée portant Anchise & tenant son fils Ascagne par la main, dans le grouppe qui est à l'opposite. Les deux autres sont l'enlevement d'Orithie par le vent Borée, de la façon d'*Anselme Flamen*, & le Tems qui enleve la Beauté, par *Regnaudin*.

Un grand Bassin de forme octogone termine la grande Allée du milieu. Huit figures se présentent sur les côtés, savoir en commençant par la droite, Annibal comptant les anneaux des Chevaliers Romains, tués à la Bataille de Cannes, par *Sébastien Slodtz*, l'Hyver, Flore, par *le Gros*, une Vestale, toutes trois copiées d'après l'antique.

Celles de l'autre côté sont une très-belle figure pédestre de Jule-Cesar,

faite par *Nicolas Couſtou*, Momus, l'Eté, & l'Impératrice Agrippine d'après l'Antique.

Du côté du pont tournant ſont quatre piédeſtaux de marbre, ſur leſquels on a placé des figures, dont deux, ſavoir le Tibre & le Nil, ont été faites à Rome d'après l'antique, par les Penſionnaires du Roi. Les quatorze petits enfans qui entourent le Nil, déſignent les différentes crues de ce fleuve, qui ſont fort avantageuſes à l'Egypte, quand elles montent à la hauteur de quatorze coudées. Le Sphinx marque la durée du débordement. Sous la figure du Nil eſt un grand lit de marbre, ſur lequel on voit en bas-relief le Lotus, l'Ichneumon, & l'Hypopotame aux priſes avec le Crocodille.

Les deux autres figures ſont la Seine & la Marne, de *Couſtou l'aîné*, & la Loire & Loirette de *Vanclève*, grouppées avec d'aimables enfans.

Au haut du fer à cheval, l'on a placé ſur des jambages ruſtiques, deux chevaux aîlés de marbre, dont l'un porte une Renommée qui embouche ſa trompette; & l'autre un Mercure. Ces deux beaux morceaux de *Coyzevox* étoient autrefois à Marly, d'où ils ont été tranſportés aux Tuileries.

On sait que ce beau Jardin est du dessein du célébre *André le Nostre*, qui a porté l'art du Jardinage à sa perfection, & que l'invention du pont tournant est dûe au frere Nicolas Bourgeois, Religieux des Grands Augustins, le même qui a rendu si commode le Pont de bateaux de Rouen.

LE PONT ROYAL est un des plus beaux & des plus solides de Paris. Il est composé de cinq arches, & fut commencé en 1685, sur les desseins de *J. H. Mansart*, aidé du Frere François-Romain Dominiquain, que Louis XIV, avoit fait venir pour faire les visites, & dresser les devis & rapports pour la réception des ouvrages des Ponts & Chaussées dans la Généralité de Paris.

LE QUARTIER
DU PALAIS ROYAL.
III.

Les Prestres de l'Oratoire. Leur Eglise décorée de l'ordre Corinthien, & fort estimée pour la beauté des proportions, est du dessein de *Jacque le Mercier*. Le nouveau Portail vient d'être bâti sur le dessein du sieur *Caquié*, Maître Maçon ; il est enrichi au-dessus des portes, de deux Médaillons de grandeur naturelle, qui représentent la Nativité du Sauveur & son Agonie, par M. *Adam le cadet*. Le grouppe de l'Annonciation placé à la hauteur du premier ordre est encore de lui, l'autre qui est le Baptême de Jesus-Christ, est de M. *Francin*, neveu du fameux Coustou.

La 3me. Chapelle à gauche est ornée de Peintures de *Philippe de Champagne*, savoir une Nativité à l'Autel, sur les panneaux des lambris, une Visitation, S. Joseph réveillé par l'Ange, & l'Assomption de la Vierge au plafond.

Dans la derniére Chapelle est le Tombeau en marbre du Cardinal de Bérule à genoux, un Ange tient devant lui un livre ouvert. *François Anguier* en est le Sculpteur. Ce Tombeau est placé si peu avantageusement qu'on ne peut juger de toute sa beauté.

Le Tabernacle avec les ornemens qui l'accompagnent est d'un ingénieux dessein : il est élevé en forme de dôme, & orné dans ses faces de quatre péristiles, soutenus de colonnes de marbre. C'est le même *Anguier* qui l'a modelé.

Une Annonciation de *Philippe de Champagne* se voit dans le Sanctuaire.

SAINT HONORE'. La première Chapelle à droite posséde le Mausolée du Cardinal du Bois, sculpté par *Coustou le jeune*, il est représenté à genoux & de grandeur naturelle : cette figure de marbre devoit être placée dans une arcade à droite du Maître Autel, ainsi il ne faut pas s'étonner si elle a la tête tournée, dans cette disposition ses regards auroient été fixés sur l'Autel.

Dans la 4me. Chapelle à gauche se remarque une Nativité, peinte par *Bourdon*, petit tableau précieux, dont l'ordonnance est de dix figures & d'un

grouppe de quatre Anges qui forment une gloire.

Philippe de Champagne a décoré le Maître Autel, d'un de ses plus beaux morceaux ; c'est une Présentation au Temple.

LE PALAIS ROYAL. En 1629 le Cardinal de Richelieu employa *le Mercier*, pour élever ce grand édifice, qui n'est orné que d'un ordre d'Architecture & d'un attique. La première de ses Cours est entourée de bâtimens, dont les bossages sont rustiques, avec des avant-corps d'ordre Toscan aux principales entrées. La seconde n'a que trois corps de bâtimens, dont l'Architecture est disposée en portiques pour le rez-de-chaussée, & en pilastres Doriques pour le premier étage. Ses faces sont chargées de proues & d'ancres de Vaisseaux, attributs de la Charge de Grand-Maître de la Navigation, que possédoit le Cardinal de Richelieu.

La grande Galerie de ce Palais a été construite à la place du Palais Brion, sous la conduite de *J. H. Mansart*.

Le grand Escalier placé sur la droite dans la seconde Cour mene à la Salle des Gardes. Vous trouvez une pre-

mière Antichambre au plafond de laquelle *Noël Coypel* a peint le cours du Soleil.

La Chambre du Lit possède un Portement de Croix, d'*André Sacchi*, gravé dans le Cabinet de Crozat par S. Vallée, un Christ d'*Annibal Carrache*, quatre dessus de portes, qui sont les Portraits de Marie de Médicis, par *Vandyck*, de Philippe II. Roi d'Espagne, par *le Titien*, de Snyders & de sa femme par *Vandyck*.

La Salle du Billard se présente à gauche. On y trouve trente-un Tableaux, savoir l'enlevement de Proserpine du *Nicolo*.

Deux Paysages de *Sinibaldo Scorza*, dont il y en a huit autres répandus dans cette piéce.

Diane & Calisto du *Titien*.

Hercule assommant les Chevaux de Diomede, par *le Brun*.

La nourriture d'Hercule, par *Jule Romain*.

Une Pastorale de *Léandre Bassan*.

La Vierge, le Jesus, & S. Jerôme d'*Annibal Carrache*, d'après *le Corrége*, gravée par Augustin Carrache.

Le Jugement de Paris, de *Rubens*.

Deux Marines de *Vande-velde*, qui représentent la célébre Bataille de Lépante.

Un Empereur à cheval de *Jule Romain*.

Une Descente de Croix du *Tintoret*.

L'éducation de Bacchus de *Jule Romain*.

L'entrée des animaux dans l'Arche, par *Léandre Bassan*.

Un Saint Jean, grand Tableau de *Louis de Vargas*.

Susanne avec les Vieillards, de l'Ecole du *Guide*.

Le portrait d'un homme assis, ayant une main sur un livre posé sur une table, où il y a un Crucifix, une Pendule, des Papiers & un Encrier, par *Marie Tintorette*.

Jupiter & Io, grand carton de *Jule Romain*, gravé dans le Crozat, par *Bernard l'Epicier*.

Une Judith de *Gérard Honstort*.

Archiméde de *Pierre-François Mole*.

Le Comte Castillon du *Titien*.

L'Adoration des Rois, par *Carleto Véronèse*, dessus de porte.

LA PETITE GALERIE est en retour sur la rue S. Honoré. Ses principaux Tableaux sont en commençant à gauche.

Un Vieillard tenant un mouchoir de la main gauche, par *Jacque Bassan*.

Un Consistoire du *Tintoret*, esquisse.
Une Madeleine avec des mains, du *Corrége*.
Le Paralytique de *François Bassan*.
Le Portrait d'un Homme tenant un Livre.
L'Enfant Prodigue de *François Bassan*.
Un gros Garçon appelé le rougeau, du *Corrége*.
Une Apparition à S. François, par *Mastelletta*.
L'Amour formant son arc.
Une tête de Moine du *Bernin*.
Une Danse de Village de *Wateau*.
Une Présentation au Temple, du *Tintoret*.
Une petite Descente de Croix, de *Michel-Ange*.
Une petite Sainte Famille, du *Schidon*.
Junon qui plafonne, du *Cavedon*.
Une Musique du *Titien*.
Les Pelerins d'Emmaüs, d'*Hyppolite Scarselin*.
Saint Jérôme couché, un Ange sonnant de la trompette, par *le Guerchin*, gravé à l'eau forte par J. B. Pasqualin.
Une Galathée du *Carlo Marati*, gravée dans le Crozat, par Jean Audran.
Une Judith de *Léonard de Vinci*.

Un Génie avec un papier de Musique, une Sphére, & une Couronne.

Un Enfant habillé de rouge, appuyé sur une Dague d'une main, & sur son Epée de l'autre, & ayant une toque rouge & une plume blanche.

Le Portrait d'Hugue Grotius, par *Antoine More*.

L'Enlevement de Proserpine, par *Lambert Zustris*.

L'Empereur Othon, du *Titien*.

L'Amour endormi sur une Terrasse, du *Cangiage*.

Un Portrait d'Homme avec un rideau rouge, du *Tintoret*.

La Vierge, le Jesus & S. Ambroise du *Cavedon*.

La Vierge avec S. Jean, du *Parmesan*.

La Conviction de Saint Thomas, du *Tintoret*.

La Vierge & le Jesus, du *Pérugin*.

L'Adoration des Rois, de *Balthazar Peruzzi*.

L'Adoration de Notre Seigneur par trois femmes en pied, du *Pérugin*.

Un Homme tenant une lettre, d'*Albert Durer*.

Sainte Catherine, du *Pordenon*.

Une tête, de *Léonard de Vinci*.

Erigone, du *Guide*, gravée dans le Crozat par C. Vermeulen.

Une Madeleine enlevée par les Anges, du *Pesarese*.

Saint Roch avec un Ange, d'*Annibal Carrache*.

Judith armée d'un couteau : au fond paroît le lever de l'Aurore, par *le Pordenon*.

Un Cavalier blessé & à genoux, que soutient un Cordelier, par *le Giorgion*.

Une tête d'homme tenant un masque, de *Murillo*, Peintre Espagnol.

Un petite tête de femme ayant ses cheveux sous une toque, de *Léonard de Vinci*.

Un Couronnement d'Epines, de *Louis Carrache*.

Une grosse tête d'homme entouré d'un linge.

Sortant de cette Galerie & repassant par la Chambre du lit, on entre dans une piéce dite :

LA CHAMBRE DES POUSSINS qui renferme vingt Tableaux.

Adam & Abel, d'*André Sacchi*, gravé dans le Crozat, par Fréderic Hortemels.

Apparition des Anges à Abraham, d'*Alexandre Véronèse*.

Herodias, du *Guide*, deſſus de porte.

Moyſe foulant la Couronne de Pharaon, par *le Pouſſin*, gravé par Etienne Baudet.

Jeſus-Chriſt avec les Docteurs, de l'*Eſpagnolet*.

Un Philoſophe tenant un manuſcrit, du *Schiavon*.

Une Muſique, du *Valentin*.

Une Vierge & le Jeſus, de *Raphaël*.

Le Maſſacre des Innocens, de *le Brun*, gravé par A. Loir.

Le Portrait de Clement VII. du *Titien*.

Celui de Jule II. de *Raphaël*.

Les Ages, du *Valentin*.

Les ſix Poëtes, du *Vaſari*.

Suſanne, de l'école du *Guide*.

Judith, du *Cangiage*.

Les Buveurs, de *Manfredi*.

Portrait de Femme, dont les bouts de la coëffe pendent, du *Titien*.

Une petite Vierge, du *Guide*, deſſus de porte.

Une Sainte Famille dans un payſage, de *Paris Bordone*.

La naiſſance de Bacchus, par *Jule Romain*.

GALERIE A LANTERNE. On y voit cinquante-trois Tableaux, ſavoir, en

commençant par le côté de la porte.

L'Amour qui travaille son arc, du *Corrége*.

L'Enfant Prodigue, grand Tableau d'*Annibal Carrache*.

Diane & Calisto, du même.

Venus à sa toilette, du même.

Noli me tangere, du *Titien*, gravé dans le Crozat, par Nicolas Tardieu.

Une petite Sainte Famille, de *Michel-Ange*.

Agar & Ismaël dans un paysage, du *Mole*.

Une petite Vierge avec le Jesus, de *Raphaël*, gravée dans le Crozat, par Charle du Flos.

Le Frappement de Roche, du *Poussin*.

Un Paysage avec des Pêcheurs, du *Dominiquin*.

La Colombine tenant des fleurs, de *Léonard de Vinci*.

Une Descente de Croix, de *Sébastien del Piombo*.

L'Amour piqué qui se plaint à Venus, du *Giorgion*.

La Vierge & S. Antoine de Padoue, d'*Annibal Carrache*.

Une petite tête de femme, de *Léonard de Vinci*.

La Vierge, le Jesus, & S. Jean, de *Raphaël*, gravée dans le Crozat, par Nicolas de Larmessin.

Saint Jean au Désert, par le même, gravé dans le Crozat, par Fr. Chéreau.

Une tête de femme, du *Titien*.

La Samaritaine d'*Annibal Carrache*, gravée par Carlo Marati.

Une petite Sainte Famille du *Corrége*.

Saint Pierre Martyr, du *Giorgion*.

La Vierge & le Jesus, de *Raphaël*: la Vierge a une gaze blanche; gravée dans le Crozat, par Jean-Charle Flipart.

La Naissance de Bacchus, du *Poussin*.

La vie humaine, du *Titien*, gravée dans le Crozat, par Simon-François Ravenet.

La Vierge tenant le Jesus sur ses genoux, de *Raphaël*, gravée dans le Crozat, par Nicolas de Larmessin.

La Circoncision, de *Jean Bellin*.

Une Nativité d'*Innocent dà Immola*, dessus de porte.

Une Sainte Famille, où se voient S. Pierre & S. Paul, le Jesus reçoit un écriteau, de *Lorenzo Lotto*.

Une autre avec S. François à mi corps, du *Parmesan*.

Une Sainte Famille, du *Titien*.

Une grande Madeleine du même.

Le Calvaire d'*Annibal Carrache*, gravé dans le Crozat, par Louis Desplaces.

L'Enseigne du Mulet, du *Corrége*.

Une petite Sainte Famille, du *Parmesan*.

Sainte Apolline, du *Guide*.

Le Mariage de Sainte Catherine, petit tableau quarré du *Parmesan*.

Un *noli me tangere*, de l'*Albane*, petit ovale.

Le Portrait du Titien par lui-même.

Une Sainte Famille en rond, de *Raphaël*, gravée dans le Crozat par Jean Raymond.

Saint George, grand tableau, de *Rubens*.

Notre Seigneur apparoissant à la Madeleine, du *Corrége*.

Une Sainte Famille, du *Vieux Palme*.

Gaston de Foix, à qui un Page raccommode son armure, petit tableau du *Giorgion*.

Saint Etienne avec des Anges, petit rond dans une bordure quarrée, d'*Annibal Carrache*.

Le Jesus couché sur sa Croix, du *Guide*.

Une Fille tenant une caſſette, du *Titien.*

Une Deſcente de Croix d'*Annibal Carrache*, gravée par J. L. Roullet.

Six Friſes peintes par *Jule Romain*, ſavoir,

La Paix entre les Romains & les Sabins.

L'Enlevement des Sabines.

La priſe de Carthagéne, par Scipion.

Coriolan.

Scipion récompenſant ſes Soldats, & reconnoiſſant les priſonniers de guerre, faits à Carthagéne.

La continence de Scipion : toutes ſix gravées dans le Crozat, les deux premières par Philippe Simonneau, & les quatre autres par Nicolas Tardieu.

LE CABINET DE MONSEIGNEUR eſt orné de quarante-cinq tableaux. En commençant à droite près le jambage de la porte, qui communique aux appartemens, on trouve

La Viſion d'Ezéchiel, par *Raphaël*, gravée par François Poilli, & depuis dans le Crozat, par Nicolas de Larmeſſin.

S. François, du *Dominiquin.*

S. Jean-Baptiſte avec une gloire, d'*Annibal Carrache.*

Une tête de Vierge, du *Guide*.

La Maitresse du Titien à sa toilette, peinte par lui même.

La Prédication de S. Jean, du *Mole*, gravée dans le Crozat, par Jacque-Philippe le Bas.

Une Sainte Famille, appelée le repos, d'*Annibal Carrache*.

Saint Jérôme dans un paysage, du *Dominiquin*.

Le Jugement dernier, de *Léandre Bassan*.

Le Portrait du Duc Valentin, par *le Corrége*.

La Vierge qui apprend à lire à l'Enfant Jesus, tableau rond du *Parmesan*.

Une Procession du Saint Sacrement, dans un paysage, d'*Annibal Carrache*.

Copie de la Transfiguration de Raphaël, par *Benvenuto di Garofalo*.

Saint Jean l'Evangeliste, du *Dominiquin*.

Une Sibylle du même.

Le Baptême de Saint Jean, par l'*Albane*.

L'Enlevement d'Europe, de *Paul Véronèse*.

Une Mere de douleur, du *Guide*.

Le Martyre de S. Etienne, d'*Annibal Carrache*.

La Communion de la Madeleine, de l'*Albane*.

La Samaritaine du même.

Un *Ecce Homo*, du *Guide*.

La Vierge avec le Jesus, blanchissant du linge, connue sous le nom de la laveuse, par l'*Albane*.

Notre Seigneur en Jardinier, du *Cignani*.

Notre Seigneur au Tombeau, soutenu par un Ange, du *Schiavon*.

Une Sibylle, du *Guide*.

Une Descente de Croix, de *Daniel de Volterre*.

La Vierge, le Jesus & S. Joseph travaillant de menuiserie, tableau nommé le raboteux, d'*Annibal Carrache*.

Une Madeleine, du *Guide*.

S. Jérôme, de *Jacque Bassan*.

Joseph & Putiphar, peint sur marbre par *Alexandre Véronèse*.

Herodias, du *Vieux Palme*.

Une Présentation au Temple, du *Guerchin*.

Une autre de *Jacque Bassan*.

Notre Seigneur au Désert avec le tentateur, par *le Titien*.

La fraction du Pain, de *Paul Véronèse*, gravée dans le Crozat, par Claude du Flos.

Un Portement de Croix, du *Dominiquin*.

Le ravissement de Saint Paul, du *Poussin*.

Un S. Jérôme, du *Dominiquin*.

Saint Jean qui montre le Messie, du même.

Une tête de Christ, d'*Annibal Carrache*.

Deux têtes se voient au-dessus de la porte, & deux autres en regard, savoir le Titien & l'Arétin, par *le Tintoret*, au-dessus de la porte qui rend dans la Galerie à lanterne.

PREMIERE PIE'CE D'ENFILADE AU GRAND SALON. Salmacis, de *Paul Mathei*, dessus de porte, est le premier des trente-cinq tableaux qui y sont.

L'avanture de Philopoemen, par *Rubens*. La scene du tableau est une Hôtellerie. Philopoemen fendant du bois, est arrêté par une vieille femme, qui reconnoît sa méprise par l'étonnement de son mari.

La Vierge tenant le Jesus, dans le goût de *Vandyck*.

L'Adoration des Mages, d'*Albert Durer*.

Les Bustes de Démocrite & d'Héraclite, par l'*Espagnolet*.

Une Femme nue avec un Amour, de *Rubens*.

Ganiméde, du même.

Démocrite & Héraclite, deux grands tableaux de l'*Espagnolet*.

Un Joueur de flûte, du *Caravage*.

Un buste de Femme avec des mains.

Une tête de Femme, du *Benedette*.

Une tête d'Homme avec un bonnet rouge.

Un portrait de Femme avec une collerette.

Un autre Portrait.

Les Fleuves avec des Tigres & des Crocodilles, de *Martin de Vos*.

Un portrait d'Homme en pied, tenant une lettre, de *Vandyck*.

Notre Seigneur sur le Thabor, grand tableau du *Caravage*.

Une Femme en pied, de *Vandyck*.

Pan, Syrinx, des Enfans & des Tigres, de *Martin de Vos*.

Un Homme ayant la main appuyée sur un Dogue, d'*Antoine More*.

Un Pair d'Angleterre en pied, par *Vandyck*.

Le Portrait d'une Veuve, par le même.

Une Femme en pied du même, c'est le Portrait de la Princesse de

Phalsbourg qui s'appuie sur un More.

Un Etudiant, du *Bernin*.

Un Portrait de Femme, de *Holbein*.

Celui du Bassan avec une barbe rousse, peint par lui même, ainsi que le Portrait de sa Femme au-dessous, tenant un livre.

Un retour de Chasse, de *Rubens*.

Le Portrait de Thomas Morus tenant une lettre, par *Holbein*.

Une face de la Vierge éplorée avec des mains, du *Guerchin*.

Le Martyre de S. Pierre, du *Calabrois*, grand tableau gravé par Louis Desplaces.

Le Couronnement d'Epines, de *Louis Carrache*.

Un Christ mis au Tombeau, dessus de porte, du *Pérugin*, gravé dans le Crozat par Claude du Flos.

La seconde Pie'ce offre vingt-trois tableaux.

L'Allaitement d'Hercule, du *Tintoret*.

La Piscine, de *Luc Jordans*.

Les Vendeurs chassés du Temple, par le même.

Paysage, au Batelier, d'*Annibal Carrache*.

Une Descente de Croix, du même.

Deux grands cartons peints à dé-

trempe, par *Jule Romain*, savoir Jupiter & Semelé, & Jupiter & Alcméne, gravés dans le Crozat le prémier par Jean Haussart, le second par Nicolas Tardieu.

La Résurrection du Lazare, grand tableau du *Mucian*, gravé dans le Crozat par Simon Vallée.

Moyse trouvé sur les eaux, de *Diego Velasquez*.

Paysage aux chevaux, d'*Annibal Carrache*.

Une Descente de Croix, du *Schiavon*.

Une autre de *Louis Carrache*, avec S. Jean & une gloire.

Le Portrait du Pordenon, habillé en David, tenant la tête de Goliath, par le *Giorgion*.

Le Portrait d'*Annibal Carrache*, ayant son chapeau sur la tête, par lui même.

S. Jean au Désert, du même.

Les sept Sacremens, du *Poussin*, gravés en sept tableaux par J. Pesne.

L'Enlevement des Sabines, du *Salviati*, dessus de porte.

Troisie'me Pie'ce. Ses tableaux sont au nombre de trente-neuf.

La Vierge & le Jesus entre Saint

Pierre & Saint Paul, dessus de porte, de *François Francia*.

Une Apparition de la Vierge à Sainte Catherine, de *Louis Carrache*.

Une petite Sainte Famille, du *Baroche*.

David & Abigaïl, grand morceau, du *Guerchin*.

Une grande Sainte Famille, du *Baroche*.

L'Annonciation, de *Lanfranc*.

Le Portrait de George Gysein, de *Holbein*.

L'Empereur Charle-Quint à cheval, du *Titien*.

Venus à la Coquille, du même.

La Famille de Charle I. Roi d'Angleterre, composée de quatre figures, par *Vandyck*.

Un Homme avec un chat, de *Horace Gentileschi*.

Le Sacrifice d'Isaac dans un paysage, du *Dominiquin*.

David & Abigaïl, du *Guide*.

Le Portrait d'un Homme avec un chapeau noir, du *Rembrant*, ainsi que celui d'une Flamande.

Sainte Hélene faisant la recherche de la vraie Croix, du *Giorgion*.

Laban & Jacob, de *Pietre de Cortone*.

Moyse sur les eaux, du *Poussin*.

Alexandre & son Médecin, de *le Sueur*, gravé par Benoît Audran.

Le Comte d'Arondel, de *Vandyck*.

Une Adoration des Bergers, du *Giorgion*.

Mars & Venus, de *Paul Véronèse*.

Le Portrait de Philippe II. du *Titien*.

L'Apparition de la Vierge à Saint Laurent Justinien, grand tableau de l'*Albane*.

Saint Jean dormant, d'*Annibal Carrache*.

Le Songe du *Caravage* se regardant dans un miroir, peint par lui même, & gravé dans le Crozat par H. Simon Thomassin.

Le Sacrifice d'Abraham, du *Caravage*, dessus de porte.

Douze esquisses, peintes sur bois, de l'Histoire de Constantin par *Rubens*, huit du côté de la cheminée & quatre en face.

QUATRIE'ME PIE'CE. On y trouve vingt-&-un tableaux.

Un Homme armé avec deux Pages, s'appuyant sur l'un d'eux, par *Jacque Jordaans*, dessus de porte.

La Décolation de Saint Jean, grand tableau du *Guide*. Une

Une Martyre de *Guido Cagnacci*.

L'Embrasement de Troye, du *Baroche*, gravé par Augustin Carrache.

S. Sébastien, du *Guide*.

Hercule & Acheloüs, du *Pordenon*.

La Femme adultère, par le même.

La fameuse Résurrection du Lazare, de *Sébastien del Piombo*.

Loth sortant de Sodome, par *Paul Véronèse*, gravé par Benoît Audran, dans le Crozat.

Les Israëlites sortant d'Egypte, du même, gravé dans le Crozat, par Louis Jacob.

La Fileuse du *Feti*, gravée dans le Crozat par Gérard J. B. Scotin.

Milon Crotoniate, du *Giorgion*.

S. Bonaventure, du *Guide*.

Notre Seigneur devant Pilate qui se lave les mains, d'*André Schiavon*.

Venus & Adonis, du *Titien*.

Le Jugement de Salomon, de *Paul Véronèse*.

Moyse sur les eaux, du même.

S. Roch à qui la Vierge apparoît, d'*Annibal Carrache*.

Diane au Bain, surprise par Actéon, du *Titien*.

Portrait d'une jeune Fille avec des mains, du *Vieux Palme*.

D

Un Bourguemeftre, de *Rembrant*, deſſus de porte.

PETIT BOUDOIR. Il y a dix-neuf tableaux.

Un Paſteur gardant ſon troupeau, du *Baſſan*.

Une Nativité, une Adoration des Rois, & une fuite en Egypte, trois ſujets compoſant un ſeul tableau, d'*Albert Durer*.

Un Portement de Croix de *Raphaël*, gravé dans le Crozat par Nicolas de Larmeſſin.

Une Sainte Famille, goût du *Baroche*.

Une autre de *Garofalo*.

S. Antoine & S. François, deux petits tableaux de *Raphaël*.

Crumwel, de *Holbein*, petit rond.

Une tête d'Homme.

Deux petites têtes en deux tableaux ronds.

La Priére au Jardin, de *Raphaël*, gravée dans le Crozat par Flipart.

Jeſus-Chriſt mis au Tombeau, du même, gravé dans le Crozat par du Flos.

Un Homme vêtu de noir, ayant la main à ſon viſage, *d'Annibal Carrache*.

La Femme Adultère, de *Maître Roux*.

Un Sposalice.

La Vierge & le Jesus, petit tableau rond, de *Carlo Marati*.

Une Charité Romaine aussi en rond, de *Lanfranc*.

Hercule dans son berceau, étouffant des serpens, d'*Annibal Carrache*.

Le Grand Salon contient vingt-huit tableaux.

En commençant à droite on trouve Actéon dévoré par ses chiens, du *Titien*.

Le Portrait de quatre Ducs de Ferrare, par *le Tintoret*.

Celui d'un Doge, du *Vieux Palme*.

L'Empereur Vitellius, du *Titien*.

L'Empereur Vespasien, du même.

Un Senateur, d'*Adrien Keyen*.

Mars désarmé par Venus, de *Paul Véronèse*, gravé dans le Crozat par Michel Aubert.

Venus & Adonis, du *Titien*.

La mort d'Adonis, par *Paul Véronèse*.

Mercure & Hersé, du même, gravé dans le Crozat par François Joullain.

Thomyris, de *Rubens*, gravée par Paul Pontius.

Europe, du *Titien*.

Mars & Venus liés par l'Amour, de *Paul Véronèse*, gravé dans le Crozat par Michel Aubert.

Deux tableaux d'Etudes de plusieurs têtes, du *Corrège*.

L'Esclavone du *Titien*.

Une Fille tenant une lettre, du même.

Venus qui se mire, du même.

La Fille de Paul Véronèse, tenant un chien & un petit livre, par *Paul Véronèse*.

Andromède, du *Titien*.

Mercure avec Venus apprenant à lire à l'Amour, du même.

Paul Véronèse entre le Vice & la Vertu.

La Sagesse compagne d'Hercule ; tous deux de *Paul Véronèse*, gravés dans le Crozat par Louis Desplaces.

La continence de Scipion, par *Rubens*.

Quatre dessus de porte, peints par *Paul Véronèse*, représentant allégoriquement le Respect, l'Amour heureux, le Dégoût appelé *le Rat*, & l'Infidélité. Ils sont gravés dans le Crozat les deux premiers par Louis Desplaces, le troisième par Benoît Audran, & le quatrième par Simon Vallée. La belle

décoration de ce Salon & de toutes les piéces de cette vaste enfilade, est l'ouvrage d'*Oppenord*.

CABINETS FLAMANDS.

Premier Cabinet Bleu renferme trente-trois tableaux.

Une jeune Fille appuyée sur un balcon, de *Gerard-Dou*.

Deux Paysages ronds, de *Bartholomée*.

Une Nuit, petit ovale, d'*Adam Elshaimer*.

La Maîtresse d'Ecole, de *Gaspard Nestcher*.

Deux Paysages, de *Wouwerman*.

Une Vendange, de *Jean Miel*.

Huit de *Teniers*, la Fumeuse, le Berger, le Chymiste, la Gazette, le Vieillard, les Joueurs, le Cabaret & le Fumeur.

Un Homme qui présente une bague à une Femme, de *Scalken*.

Une Bacchanale, de *Mieris*.

Un Vendeur d'œufs, par *Adrien Vanderwerff*.

Des Enfans badinant avec un oiseau, de *Nestcher*.

Une Vendeuse de Marée, de *Vanderwerff*.

Une Femme qui mange sa soupe, de *Scalken*.

Paysage avec des Sbires & une Roche percée, de *Bamboche*.

Une Mascarade, de *Michel-Ange des Batailles*.

Une danse, de *Jean Miel*.

Un retour de Chasse, du même.

Une Cuisine, de *Tol*.

Un Joueur de violon, de *Gerard-Dou*.

Paysage avec des Chariots, de *Breugel de Velours*.

Une Femme qui mange des Huîtres, de *Mieris*.

Deux Paysages, de *Wouwerman*.

Des Enfans qui se jettent des Pierres, de *Bamboche*.

DEUXIE'ME CABINET JAUNE offre vingt-neuf tableaux, savoir une Danaé, du *Corrége*.

Agar, Sara & Abraham, de *Nestcher*.

Petit Paysage, de *Bartholomée*.

La reconnoissance de la Bohemienne, de *Scalken*.

La vûe du *Campo Vacino*, par *Herman d'Italie*.

Saint François, de *Rembrant*.

Léda, de *Paul Véronèse*.

Un clair de Lune, d'*Adam Elshaimer*.

Les Singes Peintres, de *Wateau*.

Marines aux Poissons & aux Filets, deux ovales, de *Breugel de Velours*.

Un Paysage, de *Pierre Breugel*.

Une Musique de Chats, du même.

Une petite Marine, de *Paul Bril*.

Une Nuit, de *Rembrant*.

Les Bohemiennes, de *Nescher*.

Paysage aux Bergers, d'*Herman*.

Henri IV. de *Pourbus*.

Paysage aux Chévres, de *Paul Bril*.

Paysage aux Vaches, de *Corn. Poelemburg*.

Paysage aux Chévres avec une Roche percée, de *Bartholomée*.

L'Enfant avec l'Oiseau, de *Slingelant*.

La Transmigration de Babylone, par *Breugel de Velours*.

Les Nymphes & les Faunes, de *Poelemburg*.

Paysage au Chariot, de *Breugel de Velours*.

Une Fille jouant du Luth, de *Teniers*.

Paysage avec des Barques & des Passagers, de *Breugel de Velours*.

Paysage aux Vaches, de *Bartholomée*.

Autre Paysage.

PETIT CABINET, ses tableaux sont :

Des Joueurs de Cartes.

Saint Jean qui prêche dans le Désert, dessus de porte, de *Corneille Bloemaart*.

L'Adoration des Rois, S. Jacque & S. Sébastien, trois sujets peints dans un seul tableau, par *Jean Van Eyk*.

Une Descente de Croix, de *Rothenamer*.

Les deux Montagnes & la Riviére, deux petits paysages, du *Gentilhomme d'Utrecht*.

Un petit Paysage, de *Pierre Guesche*.
Jupiter & Danaé, de *Rothenamer*.
Un Sacrifice à Venus, de *Nestcher*.
Le Portrait de *Nestcher*, peint par lui même.

Une Fuite en Egypte, de *Paul Bril*.
Céphale & Procris, de *Corn. Poelemburg*.

PETITE GARDEROBBE. La Reine d'Angleterre, par *Lely*.

Le Fumeur, de *Van-Ostade*.
Les Portraits de *Hubert* & de *Jean Van Eyk*, inventeurs de la peinture à l'huile.
Une Eglise, de *Peter Neefs*.
PETIT PASSAGE. On y voit huit tableaux qui font une Danse, de *Pierre Vanmol*.

Le Paysage au Moulin, de *Rembrant*.

Une Sainte Famille.

Les Nymphes & les Satyres, de *Paul Bril*.

Un petit Paysage.

Une Eglise, de *Peter Neefs*.

Une tête d'Homme, de *Vandyck*.

Une tête de Femme, de *Pourbus*.

Sortant de ces Cabinets & repassant par le grand Salon, vous entrez dans LA GALERIE D'ENE'E, qui termine tous les Appartemens de ce Palais. Elle est décorée de pilastres Composites, qui portent une corniche dont la frise est ornée de consoles accouplées, & de trophées ingénieusement imaginés par *Oppenord*. *Antoine Coypel*, premier Peintre du Roi y a représenté l'Histoire d'Enée en quatorze tableaux ; *Desplaces*, *du Change*, *Tardieu*, *Poilly*, *B. Picart* les ont gravés.

Le premier en entrant est la sortie d'Enée de la Ville de Troye, avec son Pere & son Fils.

Le second est Didon dans le Temple, au moment qu'elle apperçoit Enée, qu'un nuage déroboit à sa vûe.

Le troisiéme offre la mort de cette Reine.

Le quatriéme la descente d'Enée aux

Enfers, où il est conduit par la Sibylle Cumée.

Dans le cinquiéme Jupiter lui donne ses ordres.

Au sixiéme se voit la mort de Pallas, fils du Roi Evandre.

La mort de Turnus fait le sujet du septiéme.

La cheminée toute de marbre, & accompagnée d'ornemens de bronze dorée d'or moulu, ingénieusement placés, est des plus magnifiques : le dessein en est dû au fameux *Oppenord*.

Le huitiéme tableau qui est à la voûte & au-dessus de la cheminée, représente la Furie Alecto, évoquée par Junon, pour animer Turnus à faire la guerre à Enée.

Le neuviéme a pour sujet l'embrasement des vaisseaux d'Enée, & leur métamorphose en Néréides.

Le dixiéme vis-à-vis est Vulcain, montrant à Venus les armes qu'il a forgées pour son fils.

Le onziéme qui est au milieu & plus grand que les autres, expose l'assemblée des Dieux. Junon y regarde avec mépris Venus qui supplie son pere en faveur d'Enée. On y remarque une Discorde & un Mercure fendant la

nuée dans un point de perspective fort juste.

Au douziéme Junon suscite une tempête aux Troyens.

Le treiziéme vis-à-vis intitulé le *quos ego*, est le plus beau de cette Galerie. Neptune y paroît en colére, menace Eole & calme les flots irrités.

Dans le quatorziéme Enée voulant s'établir à Carthage, Jupiter lui envoie Mercure pour l'en détourner.

Sortant de cette Galerie & repassant par les Appartemens, on peut donner un coup d'œil à LA GALERIE DES HOMMES ILLUSTRES, peints au nombre de vingt-cinq, par *Philippe de Champagne* & *Simon Vouet*, depuis l'Abbé Suger jusqu'au Maréchal de Turenne. Ces Peintures ont été dessinées & gravées par Heince & Bignon, Peintres & Graveurs du Roi. Cette Galerie est coupée en quatre piéces.

LA CHAPELLE qui est sous cette Galerie est de *Vouet*. Le tableau d'Autel est une Annonciation, & une gloire d'Anges au-dessus. Quatre ovales dans les pendentifs offrent les Apôtres, grouppés ensemble. Au milieu du plafond composé en compartimens, est le Pere Eternel entouré de quatre An-

ges, qui jouent des inſtrumens. Des Vertus ſe voient dans quatre petits ronds peints en Camayeux. L'entrée de cette Chapelle eſt occupée par une tribune qui avance en trompe, on voit dans ſon cintre pluſieurs Anges. Le tout eſt bien doré, & dans les panneaux il y a de petits Anges en griſaille. Le pavé de marbre eſt comparti d'un très-bon goût.

Le Jardin a été planté ſur les deſſeins de *Deſgots*, neveu de le Noſtre. On y voit pluſieurs belles Figures de *Henri Léranbert*, & quelques Termes de *Coyzevox*.

La Maiſon du Cardinal du Bois, actuellement occupée par M. d'Argenſon, eſt rue des Bons Enfans, mais comme elle a vûe ſur le Palais Royal, il eſt naturel de la placer ici, cette maiſon eſt du deſſein de M. *Boffranc*. On y remarque le plafond d'un Salon où les Amours paroiſſent déſarmer les Dieux de différentes maniéres : c'eſt un des meilleurs ouvrages d'*Antoine Coypel*.

Le Chateau d'Eau, vis-à-vis le Palais Royal fut élevé en 1719, ſur les deſſeins de *Robert de Cotte*. Son Architecture eſt en boſſage ruſtique vermi-

culé. Au milieu est un avant-corps formé par quatre colonnes d'ordre Toscan, qui portent un fronton orné des figures à demi couchées, de la Seine désignée par un Fleuve, & d'une Nymphe qui est la Fontaine d'Arcueil : toutes deux de *Couſtou le jeune*.

L'HÔTEL DE LONGUEVILLE, bâti sur le dessein de *Clement Metezeau*, offre au rez-de-chaussée un plafond où *Mignart* a peint l'Aurore.

SAINT LOUIS DU LOUVRE. L'élégant dessein de cette Eglise est du célébre *Germain*, Orfévre du Roi. La sculpture n'y est pas épargnée. Celle du fronton dûe à M. *Pigalle* représente trois Enfans, dont un tient la Couronne d'Epines, un autre les Cloux que S. Louis a apportés en France, le troisiéme tient le Sceptre & la Main de Justice ; & le Manteau Royal leur sert de fond.

L'Autel qui est du dessein de M. *Coypel*, premier Peintre, est accompagné de deux Anges, sculptés par *Sebaſtien Slodtz*, lesquels tiennent chacun une palme d'où sortent des branches, formant des chandeliers.

On voit dans le Chœur trois tableaux de M. *Ch. Coypel*, une Descen-

te de Croix, l'Annonciation & les Disciples d'Emmaüs.

M. *Galloche* a représenté à un Autel S. Nicolas Evêque de Myre, que des Matelots & Voyageurs remercient de les avoir délivrés d'une effroyable tempête.

Vis-à-vis M. *Pierre* a peint le Martyre de S. Thomas Archevêque de Cantorberi.

M. *le Moyne* travaille à un bas-relief en marbre de l'Annonciation, dont les figures auront six pieds, pour la Chapelle du feu Cardinal de Fleury.

A un petit Autel près de la porte est une Visitation, de *la Hire*.

SAINT ROCH. L'Eglise commencée par *le Mercier*, a été achevée par *de Cotte* : le portail qui est fort beau est de son dessein, il est composé des ordres Dorique & Corinthien, mis l'un sur l'autre. L'on y voit à la hauteur du premier ordre, deux grouppes de pierre représentant les quatre Peres de l'Eglise Latine, sculptés par M. *Francin*, de l'Académie. Le second est couronné par un fronton où sont sculptées les Armes de Sa Majesté ; une Croix au pied de laquelle paroissent deux Anges prosternés couronne le tout.

Ces Anges sont aussi de M. *Francin*, ainsi que ceux qui jouent des instrumens, placés à la tribune, qui soutient l'orgue. *René Charpentier* a fait toute la sculpture intérieure de cet Edifice, qui par sa légéreté est un des plus beaux de cette Ville.

Troisiéme Chapelle à gauche en entrant, une Nativité, de *François le Moine*.

Sixiéme Chapelle, le Martyre de S. André, excellent ouvrage de *Jouvenet*. L'on voit dans cette Chapelle le Tombeau d'André le Nostre, dont le buste en marbre est de *Coyzevox*.

Dernière Chapelle du même côté, qui est celle de Louvois, un S. François d'Assise avec une belle gloire d'Anges, peint par *Michel Corneille*, & gravé à l'eau forte par lui même.

Entre les deux bandeaux d'un pilier à gauche, en entrant dans la Chapelle de la Vierge, se voit un petit Monument, sculpté par *René Charpentier*.

Plus loin sous une arcade est un grand Crucifix, qui étoit au grand Autel, donné par *Michel Anguier*.

L'Autel de cette Chapelle est accompagné de deux figures de pierre,

grandes comme nature, faites par *An-guier*, l'une eſt Notre Seigneur qui tient ſa Croix, l'autre eſt S. Roch.

Dans l'attique du Dôme ſe voient les quatre Evangeliſtes, S. Mathieu par *Sylveſtre*, S. Marc par *Verdot*, & les deux autres par *Deſormeaux*.

Au ſixiéme pilier de la Nef à gauche, *Simon Maziere* a exécuté un petit Tombeau de marbre noir, d'où s'éleve une pyramide de marbre blanc, à laquelle eſt attaché le buſte de Nicolas Ménager, Plénipotentiaire du Roi à la Paix d'Utrecht en 1713.

LES JACOBINS. Dans la ſeconde Chapelle à droite en entrant par le grand portail ſe remarque un S. François, de *Pourbus*.

Le tableau de la cinquiéme Chapelle du même côté, a pour ſujet S. Hyacinthe, qui ſauve l'image de la Vierge, faite en marbre, des mains des ennemis du nom Chrétien. *Nicolas Colombel* de qui eſt cet ouvrage, a peint les têtes des Religieux d'après ceux qui vivoient en ce tems-là.

Au Maître Autel eſt une Annonciation, de *François Pourbus*.

Première Chapelle à droite du Maître Autel, eſt le Tombeau du Maré-

chal de Créqui, du deſſein de *le Brun*: la figure du Maréchal à genoux eſt de *Coyzevox* ; celle de la Valeur, & une Bataille en bas-relief de bronze, ſont de *Couſtou l'aîné*.

Deuxiéme Chapelle du même côté, un S. Pierre & un S. Paul, demi-figures peintes par *Hyacinthe Rigaud*.

Vis-à-vis la Chaire du Prédicateur, eſt le Tombeau de Pierre Mignart, premier Peintre, du deſſein & de l'exécution, de M. *J. B. le Moyne le fils*. Le buſte de Mignart eſt de *Desjardins*. Madame la Comteſſe de Feuquiere ſa fille eſt repréſentée à genoux, & prie Dieu pour ſon pere. Deux Genies l'accompagnent, dont un tient le Pincelier & l'autre une Cicogne, ſymbole de la pieté envers les parens. Derriére s'éleve une pyramide que laiſſe entrevoir la grande draperie du Tems, qui eſt placé tout au haut : ce Tombeau eſt gravé par M. Lépicié, Sécretaire de l'Académie de Peinture.

Sur la porte de la Bibliothéque eſt placé un grand Tableau cintré, aſſez ſingulier. S. Thomas y eſt aſſis ſur une Fontaine, où des Moines de différens Ordres s'empreſſent de venir puiſer. On le croit de *Ninet de Leſtain*.

Dans le Cabinet d'Histoire naturelle, la Princesse de Conty est peinte par *Rigaud*.

La Chambre du Conseil posséde six morceaux de ce fameux Peintre; Louis XIV. en rond, la Princesse de Toulouse, & Monseigneur le Dauphin au siége de Philisbourg, Portraits Historiés, Madame la Duchesse d'Orléans douairiere, M. de Flamanville, Evêque de Perpignan, & le Cardinal de Fleury.

La Place de Louis le Grand a été bâtie par *J. H. Mansart* en 1699, sur les débris de l'Hôtel de Vendôme. Sa forme est presqu'octogone, & de grands pilastres Corinthiens en reglent l'Architecture. Au milieu de chaque face sont des corps avancés formés par des colonnes, qui portent des frontons, dans les tympans desquels on a placé les Armes de France. *J. B. Poultier* a sculpté les ornemens des maisons qui environnent cette Place. Au milieu s'éleve la magnifique Statue équestre de Louis XIV. en bronze fondue d'un seul jet, sur le modéle de *Girardon*, par Balthazar Keller né à Zurich. Les cartels & les ornemens de bronze qui embellissent le pié-

destal qui est de marbre, sont dûs au génie de *Coustou le jeune.*

Les Feuillans sont vis-à-vis. Le portail de leur Eglise est le coup d'essai de *François Mansart.*

Au grand Autel est une Assomption de *Jacob Bunel*, & dans un rond au-dessus deux Anges en adoration, de *la Fosse.*

La Deuxiéme Chapelle à gauche est peinte par *Vouet*, une Nativité à l'Autel, & dans un octogone au plafond Saint Michel qui terrasse les démons.

On voit du même côté le Tombeau vuide du Comte d'Harcourt & de son Fils, sculpté en marbre, par *Nicolas Renard* de Nancy. L'Immortalité désignée par une figure aîlée qui tient le médaillon du Comte, semble triompher du Tems qui est couché au pied d'un obélisque. Un Génie à côté présente le portrait du Fils.

Cinquiéme Chapelle de l'autre côté une Sainte Famille, de *Michel Corneille*, gravée par lui même.

Les vîtres du Cloître font voir la réforme de S. Bernard, elles ont été peintes en partie par *Sempi*, Flamand, d'après les desseins d'*Elie.*

On remarque dans le Parloir un Seigneur qui descend de cheval & vient prendre l'Habit, très grand tableau, qui occupe toute la face principale, de la main de *Loir*.

Les Capucins. On voit à leur dernière Chapelle, le Martyre de Saint Fidelle, Capucin à la Chine, le chef-d'œuvre d'un Peintre nommé *Robert*.

Laurent de la Hire a décoré le Maître Autel d'une belle Assomption, gravée par de la Court, & d'un Portement de Croix dans un rond. Tout en haut M. *Dumons* a peint les vingt-quatre vieillards devant le trône de l'Agneau.

On voit dans le Chœur des Peres un Christ mourant, de *le Sueur*, & dans la Sacristie Moyse serrant la Manne dans l'Arche, par M. *Collin de Vermont*.

Les Filles de l'Assomption. Le dessein de leur Eglise est de *Charle Errard*, Directeur de l'Académie de Rome. Elle consiste en un Dôme décoré de quatre arcs, entre lesquels sont des pilastres Corinthiens accouplés, qui soutiennent un grand entablement. Le grand Crucifix en face de la porte est de *Noël Coypel*.

Sur un Autel à côté de la grille des Religieuses, S. Pierre délivré de prison par l'Ange, de *la Fosse*.

Le plafond du Chœur est tout peint par ce fameux artiste : il offre la Sainte Trinité avec quantité d'Anges dans des ornemens.

Sur le mur au-dessus de la porte de l'Eglise, *Antoine Coypel*, premier Peintre, a peint à l'huile la Conception de la Vierge.

Dans l'attique entre les fenêtres qui éclairent le Dôme, se voient six tableaux de la vie de la Vierge.

Le premier est la Présentation de la Vierge au Temple, par *Bon Boullongne*.

Le second, son Mariage, par le même Peintre.

Le troisiéme, l'Annonciation, par *Jacque Stella*.

Le quatriéme offre la Conception, par *Antoine Coypel*, premier Peintre.

Le cinquiéme la Purification, par le même.

Dans le sixiéme on voit la Fuite en Egypte, par *François le Moine*.

La Fosse a peint à fresque dans la coupole, l'Assomption de la Vierge.

Les Filles de la Conception. A droite dans le Sanctuaire, *Louis de Boullongne* a repréſenté Sainte Geneviéve en Bergére.

Au Maître Autel, ſon frere *Bon* a peint la Conception de la Mére de Dieu.

L'Hôtel d'Evreux, un peu plus loin dans le Fauxbourg S. Honoré a été bâti ſur les deſſeins de *Molet*, Architecte & Controleur Général des Bâtimens du Roi. C'eſt un de ceux qui méritent le plus d'être vû, tant pour la beauté du bâtiment, que pour le goût & la richeſſe des meubles.

Dans le Fauxbourg S. Honoré, aux Benedictines de la Ville-Levesque eſt une Adoration des Rois, par *Boullongne l'aîné*, en face d'une Adoration des Bergers, par M. *Pierre*.

LE QUARTIER
DE MONTMARTRE.
IV.

LA PLACE DES VICTOIRES est de figure ovale. Tous les bâtimens qui en forment l'enceinte sont de même symetrie, & ornés de pilastres Ioniques. Au milieu de cette Place est une figure pédestre de Louis XIV. posée sur un Piédestal de marbre blanc. Ce Prince est revêtu des habits de son Sacre, & a un Cerbére sous ses pieds, pour marquer la triple alliance, dont ce Monarque a si glorieusement triomphé. La Victoire est derriére lui, qui semble d'une main lui mettre sur la tête une Couronne de lauriers, & tient de l'autre un faisceau de palmes & de branches d'olivier. Ce grouppe qui est de métail doré, & qui a seize pieds de haut, a été fondu d'un seul jet, avec tout ce qui l'accompagne.

Les quatre bas-reliefs qui occupent les faces du Piédestal, représentent

l'un la préséance de la France sur l'Espagne en 1662, l'autre le passage du Rhin en 1672, le troisième, la prise de la Franche-Comté en 1668, & le dernier la Paix de Nimégue en 1678. Il y a encore deux bas-reliefs, qui font voir la destruction des hérésies & des duels. Aux quatre coins des corps avancés du Piédestal, sont quatre belles figures en bronze d'Esclaves, qui désignent les Nations dont la France a triomphé. Tous ces magnifiques ouvrages sont dûs à *Martin Desjardins*, qui en a donné tous les desseins, & en a conduit la fonte, avec un succès qui surprit tout le monde, personne en France n'ayant encore entrepris un tel ouvrage.

M. *Vandrevolt*, Flamand, a sculpté des Enfans pour couronnement de la porte de M. l'Archevêque de Cambray, qui rend dans cette Place.

L'Hôtel de Toulouse fut bâti en 1620, sur les desseins de *François Mansart*. Au-dessus de la grande porte sont les figures de Mars & de Venus copiées, à ce qu'on prétend, par *Biard le fils*, d'après deux statues assez semblables, qui sont à Rome dans la Chapelle de Médicis.

Au rez-de-chauſſée on trouve une grande Salle dont les trois portes ſont ornées de trois Bacchanales, peintes par *Meſſer Nicolo*.

La Salle des Amiraux vient enſuite, & a été ainſi nommée parce que l'on y voit les Portraits en buſte de tous les Amiraux, & Surintendans de la Navigation, au nombre de ſoixante-un, depuis Florent de Varenne, juſqu'à M. le Duc de Penthiévre incluſivement.

Suit la Salle des Rois de France, dont les Portraits au nombre de ſoixante-ſix, copiés d'après les Médailles, Statues & autres Portraits originaux, ornent le pourtour.

Les ornemens du grand Eſcalier ſont d'une grande légereté, ils ſont de *Charpentier*, *Montean*, & *Offhman*.

Cet Eſcalier vous conduit dans l'Antichambre du grand Appartement. Sur la porte d'entrée eſt une Bacchanale, de *Meſſer Nicolo*. Le tableau qui eſt ſur la cheminée eſt une copie du David, du *Guide*, qui eſt à Verſailles.

Au-deſſus de la porte du grand Appartement l'on voit un tableau, du *Bourdon*, qui repréſente Salomon ſacrifiant à la Déeſſe des Sidoniens.

E

Dans la piéce qui suit est un dessus de porte, d'*Alexandre Véronèse*, Rachel qui donne à boire au serviteur d'Abraham. Les deux autres tableaux sont de l'école de *Vandyck*.

Les tableaux qui décorent la Chambre qui suit, sont une Charité Romaine, peinte par *le Guerchin*, & Angelique & Médor, de *Paris Bordone*, deux dessus de porte. La tapisserie est du dessein de *Lucas de Leiden*.

LE GRAND CABINET est le centre de cet appartement; l'on y remarque deux morceaux du *Guerchin*, Esther & Assuérus, & Agar dans le désert. La tapisserie est la suite de la precédente. Cet appartement dont la sculpture est de *Vassé*, communique d'un côté à la Chambre à coucher, & de l'autre à la Galerie.

Sur chacune des six portes tant feintes que veritables de cette Chambre, il y a un tableau dont quatre sont du *Bassan*. Dans l'un on voit une Moisson & des Moissonneurs qui prennent leur repas, dans un autre un Paysage avec plusieurs figures, le troisiéme représente plusieurs personnes qui vont se coucher, le quatriéme est une Cuisine. Le premier se distingue beaucoup des trois autres.

On revient sur ses pas pour entrer dans LA GALERIE.

Cinq grandes fenêtres cintrées, qui répondent à autant d'arcades remplies de glaces de miroir, règlent l'ordonnance de son Architecture. Tous les ornemens & bas-reliefs de Sculpture sont de *Vassé* & d'un merveilleux fini; ce sont des sujets pris de la Marine & de la Chasse.

Les trumeaux sont décorés de tableaux de grands Maîtres, & d'un bas-relief au-dessous. Le premier qui se présente à main droite est la mort de Marc-Antoine par *Alexandre Véronèse*.

Le bas-relief fait voir Arion qui se lance dans la Mer, & qu'un Dauphin reçoit sur son dos.

Dans le tableau suivant on voit Coriolan qui releve Veturie sa mere & Volumnie sa femme qui s'étoient prosternées à ses pieds, le suppliant d'épargner Rome. Ce morceau est du *Guerchin*.

Le bas-relief représente Méléagre, qui ayant tué un sanglier qui ravageoit les campagnes du Royaume de son pere, en présente la hure à Atalante.

Le troisiéme est le chef-d'œuvre de *Pietre de Cortone*. Faustule Intendant des

Troupeaux du Roi Amulius, ayant trouvé une Louve qui allaitoit Remus & Romulus, exposés sur le bord du Tibre, apporte un de ces enfans à sa femme Laurentia qui est dans sa tente.

Dans le bas-relief Amphitrite paroît sur le bord de la Mer.

L'enlévement d'Heléne par Paris fait le sujet du quatriéme tableau qui est du *Guide*.

Le bas-relief montre Apollon qui tue le Serpent Pithon.

Le tableau qui vient ensuite est du *Poussin*. L'on y voit Camille qui renvoie les Enfans des Falériens, & leur ordonne de reconduire dans la Ville, la verge à la main, leur Maître qui avoit formé le dessein de les livrer aux Romains.

Le bas-relief au-dessous représente Neptune sur son char, environné de Dauphins, & d'autres Divinités marines.

Le premier tableau entre les trumeaux du côté du Jardin, est le combat des Romains & des Sabins, on y voit les femmes de ces derniers se jetter au milieu des combattans & les séparer. *Le Guerchin* a très-bien exprimé cette action.

Le bas-relief est Diane qui se re-

pose avec ses Compagnes des fatigues de la chasse.

Auguste fait fermer le Temple de Janus, & offre un Sacrifice à la Paix. On dit ce tableau de *Carlo Marati*.

L'enlevement d'Europe par Jupiter fait le sujet du bas-relief.

Le Valentin a peint dans le troisiéme un Seigneur en robe de chambre, qui reçoit la visite d'un Guerrier.

Cephale qui tue Procris sa femme, se voit dans le bas-relief.

La Sibylle Cumée qui montre à Auguste une Vierge dans le Ciel, tenant le Jesus entre ses bras, par *Pietre de Cortone*.

Dans le bas-relief est Galathée portée sur une conque marine.

Le sujet du dixiéme & dernier tableau qui est aussi de *Pietre de Cortone*, est César qui répudie Pompeïa, & épouse Calpurnie.

Le bas-relief fait voir Adonis se reposant au retour de la chasse.

Cette Galerie est voûtée d'un berceau à plein cintre que *François Perrier* peignit à fresque en 1645 au retour de son second voyage d'Italie, il partagea cet espace en cinq grands tableaux.

Apollon se voit dans le tableau du milieu, & les quatre élémens sont les sujets des quatre autres. Ce Dieu est représenté jeune & majestueux, il est précédé de l'Aurore & de petits Zephirs occupés à verser la rosée du matin. La Nuit est dans un coin du tableau & se réveille à mesure qu'elle sent l'approche du Soleil.

Dans les deux tableaux du côté de la cheminée, *Perrier* a peint la Terre & le Feu sous des figures allégoriques. La première est désignée par l'enlevement de Proserpine, & le Feu par Jupiter qui va voir Semelé.

Les deux qui sont vers la porte, représentent l'Air & l'Eau. L'Air est figuré par Junon qui prie Eole de déchaîner les Vents, & de submerger la Flotte Troyenne. Neptune & Thétis désignent l'Eau.

Au-dessus de la porte de cette Galerie est placée Diane, suivie de ses Compagnes que la beauté du lieu remplit d'étonnement. Aux deux côtés sont deux grouppes de Satyres & de Femmes qui badinent avec des oiseaux de proye, & des têtes de bêtes fauves.

Les quatre parties du Monde grandes comme nature, ornent les quatre coins de cette magnifique piéce.

LE COUVENT DES PETITS PERES.
Leur Eglise commencée par *le Muet*, a été continuée par *Libéral Bruand*, & achevée par M. *Cartaud*. L'ordre Ionique y est employé. Le Portail mérite attention. Il est composé des ordres Ionique & Corinthien, ce dernier est placé au-dessus de l'avant-corps que couronne un fronton. A la clef de l'arcade du milieu, ornée d'un imposte, est une Gloire formée de rayons & de têtes de Chérubins. Deux pyramides tronquées couronnent les extrêmités du premier ordre. Ce Portail d'une majestueuse simplicité est dû à M. *Cartaud*.

On voit au maître Autel Louis XIII. accompagné du Cardinal de Richelieu, lequel après la prise de la Rochelle dont le Gouverneur s'est jetté dans la mer, promet à la Vierge de lui bâtir un Temple. Ce morceau est peint par M. *Carle Vanloo*.

Quatriéme Chapelle à gauche, est le Tombeau de Jean-Baptiste Lully Florentin & de Lambert son beau-pere, sculpté par *Cotton*. Aux deux côtés sont deux Pleureuses en marbre blanc, & des trophées d'instrumens de Musique; au-dessus est le Buste en bronze

E iiij

de Lully, avec deux petits Génies de marbre blanc. Sur l'Autel on voit un Saint Jean qui prêche, peint par *Bon Boullongne*, & gravé par lui-même.

Quatriéme Chapelle à droite, un S. Nicolas de Tolentin, par M. *Galloche*.

Sixiéme du même côté, le Tombeau du Marquis & de la Marquise de l'Hopital, par *J. B. Poultier*. C'est une femme assise, tenant d'une main un mouchoir, & de l'autre un cœur & un médaillon où se voient les portraits de ceux en l'honneur de qui ce Monument est érigé.

La Bibliotheque est curieuse par un amas de Livres assez considérable. Audessus de la porte de la grande Galerie est placé le portrait du Pere Eustache Bibliothéquaire, par *Rigaud*.

Au milieu est un morceau de peinture à fresque exécuté en dix-huit heures par *Paul Mathei*. La Religion y paroît accompagnée de la Vérité qui avec un fouet qu'elle tient chasse l'Erreur.

Dans le Cabinet des Médailles se remarquent quelques bons tableaux, dont voici les principaux. Un Berger de *Michel-Ange de Caravage*, six morceaux de *Ribera*, deux Ruines de *Jean*

Paul Panini, le portrait du P. Jacque de S. Gabriel par *Rigaud*, une Perspective de *Boïer*, un dedans d'Eglise de *Peter Neëfs*, un morceau de *Henri Steenwyck*, dont les figures sont de *Van-Tulden*, deux petits tableaux de *de Troy le pere*, deux *Scalf*, une Madeleine & un S. Jérôme de *la Fosse*, un *Valentin*, & une tête de *Pourbus*.

Le Réfectoire est orné de petits tableaux encastrés dans une menuiserie. Dans le fond sont trois tableaux, un Christ de *la Fosse*, aux deux côtés la Vierge, & S. Jean, deux ouvrages de *Louis de Boullongne*.

Dans le retour la Conversion de saint Augustin, par *la Fosse*.

Son Baptême, par *L. de Boullongne*.

La Mort de sainte Monique, par *la Fosse*.

L'Ordination de S. Augustin par *L. de Boullongne*.

Ce Saint prêchant au Peuple d'Hippone devant son Evêque, d'*Olivet*.

Il est fait Evêque, du même.

Sa Dispute avec les Evêques Donatistes par *Alexandre*.

Saint Augustin faisant des miracles, par *Parrocel*.

Ce Saint au lit de la mort, d'*Alexandre*.

E v

La Translation de ses Reliques que fait faire Luitprand Roi des Lombards. C'est le chef-d'œuvre de M. *Galloche*.

La Compagnie des Indes (autrefois le Palais Mazarin.) La Galerie basse où se tient la Bourse, est ornée de quantité de figures antiques, & de huit paysages à fresque, peints sur le mur par *Grimaldi Bolognèse*.

Romanelli avoit long-tems exercé son pinceau dans cette maison : il ne reste de toutes ses peintures qu'un Cabinet au premier étage, au plafond duquel il a représenté la Victoire dans un octogone, & aux deux côtés l'Abondance & la Déesse Flore dans des ovales, accompagnées de Génies : on y voit encore huit petits morceaux compartis dans des panneaux où sont des Amours.

La Galerie qui fait aujourd'hui partie de la Bibliothéque du Roi, offre au plafond treize sujets d'histoire, peints par *Romanelli*. Au-dessus de la porte se voient Apollon & Daphné, Venus dans son char, le Parnasse, le jugement de Paris vis-à-vis, Venus éveillée par l'Amour, Narcisse, au milieu Jupiter qui foudroye les Géans, l'Embrasement de Troye, l'Enlevement d'Heléne en face,

celui de Ganiméde, Remus & Romulus, & deux autres petits morceaux. Les paysages sur les murs sont du *Bolognèse*. Cette Galerie est uniquement destinée aux manuscrits.

La Bibliotheque du Roi, outre ses Galeries immenses & la plus belle collection de Livres qui soit au monde, possède un Cabinet de Médailles des plus complets. Il y a pour l'orner deux tableaux chantournés, peints par M. *Boucher*, savoir l'Eloquence & l'Astronomie. Pour des dessus de porte en hauteur M. *Carle Vanloo* a fait la Poësie amoureuse, l'Inventrice de la flûte, les trois Protecteurs des Muses. M. *Natoire* a peint aussi trois tableaux en hauteur pour le même lieu, savoir Thalie Muse de la Comédie, Terpsicore qui caractérise la danse, & Calliope qui préside à l'Histoire.

Le Cabinet des Estampes est très-considérable, tous les volumes sont reliés en maroquin, & quantité sont remplis d'excellens morceaux de mignature, faits d'après les plus rares animaux par Robert, Aubriet, & autres.

L'Hôtel Colbert où sont présentement les Ecuries de M. le Duc

d'Orléans, a été bâti par *le Vau.*

L'Hôtel de S. Pouange. Au rez-de-chauffée se voit un plafond peint par *Jouvenet*, c'est Venus sur un nuage visitée par le Zéphir, & accompagnée des Amours.

Dans le plafond de la Chambre qui suit, se voit Apollon au milieu des neuf Sœurs, il tient une couronne pour animer les Arts; Hercule derrière lui terrasse les vices avec sa massue, Minerve préside à l'assemblée. Cet excellent ouvrage est encore de *Jouvenet.* L'Histoire d'Apollon peinte sur les lambris de cette Salle, est l'ouvrage de différens pinceaux. Le tableau sur la cheminée, qui est de la main de *Jouvenet*, est un trait de l'Histoire d'Apollon : le Tems se voit dans la partie supérieure.

Au premier étage le sujet du plafond est le lever du Soleil accompagné de l'Aurore qui répand la rosée, il chasse la Lune sous la figure de Diane tirée dans son char par deux Biches; la Déesse en s'en allant regarde le Berger Endimion que le point du Jour va réveiller; à côté se remarque la Nuit avec ses attributs, qui se retire dans l'obscurité.

Le Sacrifice d'Iphigénie est sur la cheminée. Ces deux ouvrages sont aussi de *Jouvenet*. Une main moins habile que celle de cet illustre Peintre a représenté sur les panneaux des lambris de cette Chambre l'Histoire de Diane.

L'HÔTEL DE PONTCHARTRAIN elevé sur le dessein de *Louis le Vau*, possède une Chapelle dont *Mignart* a peint le plafond, & plusieurs peintures de *Michel Colonna* de Bologne Eleve d'Annibal Carrache. On restaure cet Hôtel qui doit servir aux Ambassadeurs extraordinaires.

LES CAPUCINES. Le portail de l'Eglise est de *Selouefte*, & la sculpture de *Vaffé*.

On voit au maître Autel une Descente de Croix, peinte par *Jouvenet*, & gravée par Desplaces. Ce tableau est entierement gâté.

Dans une Chapelle à droite est le Tombeau du Marquis de Louvois, il est représenté en habit d'Officier de l'Ordre du Saint-Esprit, appuyé sur le bras droit. Cette figure est de *Girardon*. La Marquise de Louvois est à ses pieds dans une fort belle attitude ; *Desjardins* l'avoit modelée, mais la mort l'ayant empêché de la finir, *Vancleve* l'a ache-

vée. Deux Vertus de bronze ornent le focle de ce Tombeau, l'une eft la Prudence figurée par Minerve. L'autre eft la Vigilance avec une grue à fes pieds. La premiere eft de *Girardon*, la feconde de *Desjardins*.

Tous les ornemens de cette Chapelle font magnifiques & du deffein de *Girardon*. Sur l'Autel eft une Réfurrection d'*Antoine Coypel*, & un bas-relief au-deffous où l'on voit Notre-Seigneur porté au tombeau.

La Chapelle à main gauche vis-à-vis n'eft pas moins belle. Le Martyre de faint Ovide peint par *Jouvenet* fe voit à l'Autel.

Elle renferme le Tombeau du Duc de Créqui, fculpté par *Pierre Mazeline & Simon Hurtrel*, tous deux de l'Académie. Le Duc eft à demi-couché, derrière eft l'Efpérance qui lui foutient la tête, trois Génies tenant des flambeaux préfentent fon Epitaphe. L'Abondance & la Religion, deux figures de marbre, ornent les deux côtés du grand foubaffement.

Rue neuve de faint Auguftin on remarque l'Hôtel d'Antin bâti par *Levé* Architecte.

La Maison de feu M. Crozat
le jeune est dûe au génie de M. *Cartaud* : la voûte de la Galerie est peinte par *la Fosse*, c'est la Naissance de Minerve sortant du cerveau de Jupiter. Tous les Dieux sont autour disposés par grouppes.

Il y a aussi un Cabinet orné d'Amours représentant les Arts & les Sciences sous la conduite de *le Gros*. Cette maison est remplie d'une grande quantité de tableaux des plus grands Maîtres, qui forment une Galerie au premier étage & une suite de beaux appartemens par bas. On y voit aussi des morceaux de Sculpture par *François Flamand*. La difficulté de pénétrer dans cette maison dispense d'un plus long détail.

Rue saint Marc, au bout de la rue de Richelieu, est situé l'Hôtel Desmarets élevé par *Lassurance*.

LE QUARTIER
DE SAINT EUSTACHE.
V.

EN entrant dans l'Eglise de saint Eustache se présentent deux Chapelles qui sont aux deux côtés du grand Portail.

Celle qui est à main droite sert de Baptistaire & est peinte à fresque par *P. Mignart*. La Circoncision de Notre-Seigneur & son Baptême ornent les deux murailles. Au plafond les Cieux paroissent ouverts, & le Pere Eternel est environné d'une gloire d'Anges.

L'autre qui est la Chapelle du Mariage, est peinte aussi à fresque. *La Fosse* y a représenté au plafond Dieu le Pere entouré des Evangélistes; on voit sur les murs le Mariage d'Adam & d'Eve, & celui de la Sainte Vierge avec Saint Joseph.

Au deuxiéme pilier de la nef à gauche est un bas-relief de marbre blanc sur un fond noir; on y voit l'Immortalité qui tient le médaillon de Martin

Cureau Médecin ordinaire du Roi, exécuté par *Tuby*.

Au-dessus de la Chaire du Prédicateur est l'apparition de Notre-Seigneur après sa Résurrection par *Houasse le pere*.

Le dessein de l'œuvre a été imaginé par M. *Cartaud*, & exécuté par *le Pautre*.

On estime le Crucifix de bronze placé au-dessus de la grille du Chœur.

Dans la septiéme Chapelle à droite contre le Chœur (qui est celle d'Armenonville) on voit le Tombeau du Pere & du Fils, consistant en une urne & quelques ornemens fort simples, exécutés par M. *Bouchardon*.

Les tableaux du grand Autel, qui sont de *Vouet*, représentent l'un le Martyre de Saint Eustache (Michel Dorigny l'a gravé) l'autre le Pere Eternel. Les six Statues de marbre sont, la Vierge avec l'Enfant Jesus, Saint Louis, Saint Eustache, Sainte Agnés, & deux Anges. On les donne à *Sarrazin*.

Derrière le Chœur à côté de la Chapelle de la Vierge, se distingue le Tombeau de J. B. Colbert Ministre d'Etat. Ce Monument qui est un des plus beaux de cette Ville, est du des-

sein de *le Brun*, exécuté par *Tuby* & par *Coyzevox*. M. Colbert est à genoux sur un Sarcophage de marbre noir : devant lui un Ange tient un Livre dans lequel ce Ministre semble lire & prier Dieu. La Religion & l'Abondance, figures grandes comme nature, servent d'accompagnement. *Coyzevox* a fait la figure du grand Colbert, ainsi que celle de l'Abondance, & *Tuby* la Religion & l'Ange. Ces figures sont d'une grande beauté & d'une grande correction. Dans des Cartouches de bronze dorée on voit Joseph faisant distribuer du bled à l'Egypte, & Daniel donnant les ordres du Roi Darius aux Satrapes de Perse.

L'HÔTEL DE SOISSONS est remarquable par sa Colonne Colossale isolée, qui participe des ordres Dorique & Toscan. Tout son ornement consiste en dix-huit cannelures où se voient des Couronnes, des Fleurs de Lys, des cornes d'abondance, des miroirs cassés, des las d'amour déchirés, des C & des H entrelacés, allégories à la viduité de la Reine Cathérine de Médicis qui après la mort de Henri II. ne vouloit plus plaire à personne. Cette Colonne terminée par une Sphère armil-

laire qui servoit à la Reine pour l'Astronomie, est du dessein de *Jean Bullant.*

L'Hôtel d'Armenonville. Au rez-de-chaussée sur la droite vous entrez dans un petit Jardin décoré d'une façon assez singulière. Il est entouré de portiques de treillages peints en brun avec des filets bronzés, & des figures peintes sur le mur entre les arcades. Celle du milieu est ornée d'un grouppe de figures feintes qui s'accordent avec un bassin cintré qu'elle renferme. L'on y voit aussi une Venus en marbre d'*Anguier.*

Au fond de la Galerie qui est par bas, est une petite Chapelle qui posséde un tableau de *Bon Boullongne*, c'est Saint Jean prêchant dans le Désert.

Il ne faut pas oublier de voir dans cette maison un Salon & un Cabinet peints à fresque par *Pierre Mignart.*

Ce Peintre a représenté dans la voûte du Salon (à droite au premier étage) l'Apothéose de Psyché : elle est portée par Mercure & par l'Hyménée, accompagnée d'une troupe d'Amours, & s'éleve vers l'Olympe où Jupiter s'empresse de la recevoir. Quatre paysages peints par *Charle-Alfonse du Fre-*

noy, accompagnent ce plafond, les figures sont de Mignart.

Dans la voûte du cabinet sur la gauche *Mignart* a exécuté quatre sujets tirés de l'Histoire d'Apollon. Le Jugement de Midas, Apollon & Diane qui tuent à coups de flêches les Enfans de Niobé, l'ordre que ce Dieu donne à Hercule de terrasser les vices, & Marsyas écorché. Dans un renfoncement ovale Apollon qui instruit les Muses attentives à l'écouter : des figures de stuc très-bien dorées achevent la décoration. Plusieurs avantures d'Apollon sont peintes sur les lambris qui regnent tout au tour à la hauteur de deux ou trois pieds, Mignart n'en a donné que les desseins.

L'Hôtel de Bullion est un peu plus loin. On voit dans la Salle d'entrée par bas deux grands tableaux de *Ph. de Champagne*, où est représentée la Cérémonie des Chevaliers du Saint-Esprit.

La Galerie du rez-de-chaussée peinte par *Blanchard* est un peu retouchée & presque ruinée. Elle consiste en treize tableaux peints à l'huile sur le mur, entremêlés de figures de Caryatides peintes en grisaille.

Saturne qui mange ses enfans, & sa femme Rhéa qui sauve Jupiter, font le sujet du premier.

Un paysage avec une figure dans un nuage.

Diane ayant l'Amour derrière elle vient voir Endimion assis & dormant sur une pierre.

Vertumne & Pomone.

Silene, avec un Satyre.

Cerès & Flore, qui assistent au défi de Pan & d'Apollon.

Jupiter poursuivant deux Nymphes.

Ixion parle d'amour à Junon, & Jupiter dans le Ciel est prêt à le punir.

Flore environnée de quatre figures.

Diane à la chasse.

Mars & Vénus avec l'Amour au-dessus.

Le Tableau du fond, qui est trois fois long comme les autres, a pour sujet Neptune & Amphitrite.

En retour Apollon est au milieu de deux Nymphes dans un paysage, avec une grande figure à l'autre bout.

Le Cabinet au prémier étage qui précéde la Galerie, offre dans les lambris du pourtour l'histoire de Diane en neuf petits morceaux peints par

Vouet, ainsi que le plafond octogone, où se voit Vénus, avec plusieurs petits Amours qui lancent des flèches.

LA GALERIE qui est toute de la main de Vouet, représente l'histoire d'Ulysse en quinze morceaux sur les murs, dont sept de chaque côté & un au bout, lesquels sont alternativement quarrés & octogones. Ils sont tous de petite forme.

Dix-neuf tableaux occupent le plafond, dont trois qui forment le milieu sont plus grands. Celui qui est au centre fait voir l'assemblée des Dieux, ausquels le Soleil se plaint de ce que les Compagnons d'Ulysse avoient mangé des Bœufs qui lui étoient consacrés. Ce plafond est en plein cintre. Parmi plusieurs défauts qu'on remarque dans cet ouvrage, il ne laisse pas d'y briller de grandes beautés.

L'HÔTEL DES FERMES. La Chapelle est entierement peinte par *Simon Vouet*, & mérite l'attention des connoisseurs & par la beauté des peintures & par l'éclat des dorures aussi fraîches que si elles étoient nouvellement faites.

Le Tableau d'Autel est un Christ en Croix accompagné de Saint Jean & des

trois Maries. Les figures de S. Pierre & de la Madeleine sont de *Sarrazin*.

Les Lambris présentent divers sujets du Nouveau Testament : savoir les Marchands chassés du Temple, la Madeleine chez Simon le Pharisien, le Lavement des pieds, une Céne, un Christ à la colonne, un Saint Jean-Baptiste, Notre-Seigneur porté au tombeau, trois Apôtres en autant de tableaux, & l'incrédulité de Saint Thomas.

Onze autres tableaux, plus petits, se voient au-dessous peints par *Mignart* & *le Brun* sur les desseins de *Vouet* leur maître, ils ont pour sujet l'Annonciation de la Vierge, une Nativité, la Présentation au Temple, une Fuite en Egypte, Notre-Seigneur avec S. Jean, Jesus-Christ au milieu des Docteurs, son Baptême, sa Tentation dans le Désert, la Transfiguration, la Pentecôte, & l'Assomption de la Vierge.

Le plafond offre la Résurrection de Notre-Seigneur sortant glorieux du tombeau, il est environné d'Anges; & le long d'une balustrade feinte qui borne d'un côté ce plafond cintré, pa-

roiſſent les Rois d'Arabie, de Tharſis & de Saba qui lui apportent des préſens. Dorigny a gravé en quatre piéces cette partie du plafond où ſont ces Rois, laquelle eſt ſans contredit la plus remarquable. Dans la Salle où ſe tiennent les Bureaux *Vouet* a peint dans deux ovales au plafond Minerve & Bellone, & quelques autres petits Génies.

La piéce ſuivante offre une Aſſomption dans un renfoncement ovale, peinte par le même.

Rue Montmartre au coin de la rue de la Juſſienne eſt LA CHAPELLE DE SAINTE MARIE EGYPTIENNE. On voit aux deux petits Autels des Chapelles deux ouvrages de M. *Cazes* : à l'un c'eſt Ste. Marie dans le déſert qui reçoit la Communion du Pere Zuzime. A l'autre c'eſt un S. Nicolas.

Le maître Autel offre la Vierge avec l'Enfant Jeſus, & des Anges, par le même.

LE QUARTIER
DES HALLES.

VI.

LE maître Autel des SS. INNOCENS est orné d'un tableau de *Michel Corneille*, dont le massacre des Innocens est le sujet.

Une petite Armoire attachée à une tour dans le Cimetière renferme un chef-d'œuvre de *G. Pilon*, c'est un Squelette humain d'albâtre qui n'a ni bras ni main droite, l'un & l'autre étant censés cachés par une draperie ; le bras gauche a été cassé, il n'en reste que la main qui tient un rouleau où sont écrits quelques caractères indéchiffrables.

On voit aussi dans le Cimetière une Croix de pierre, sur laquelle *Goujeon* a exprimé le Triomphe du Saint Sacrement, & les PP. de l'Eglise en bas-reliefs.

LA FONTAINE DES INNOCENS, la plus belle qui soit à Paris, est ornée

de pilastres Corinthiens du dessein de *P. Lescot de Clagny*, la sculpture est de *Jean Gougeon*. Six bas-reliefs, & cinq figures de Nayades ornent les deux faces de cette fontaine. Les graces, les différentes attitudes, la légereté des draperies de ces figures de demi-relief, ne se peuvent trop admirer.

LE QUARTIER
DE SAINTE OPORTUNE.

VII.

A SAINTE OPORTUNE dans la nef est une Présentation au Temple, de *Jouvenet*.

Rue des Déchargeurs remarquez la porte de la Maison des Marchands Drapiers d'ordre Dorique, faite par *Bruant l'aîné*.

LA CHAPELLE DES ORFEVRES, rue des deux Portes, fut élevée en 1550 sur les desseins de *Philibert de Lorme*.

LE GRENIER A SEL. *Jacque de la Joue* en a donné le dessein.

LE QUARTIER
DE SAINT JACQUE
DE LA BOUCHERIE.

VIII.

Saint Jacque de la Boucherie. Sur la porte du Chœur est placé un très-beau Crucifix de bois dû à l'habile *Sarrazin*.

Dans une Chapelle à main droite est une Sainte Catherine par M. *Cazes*, & dans la suivante Sainte Anne de *Claude Hallé*, & Saint Jacque que le même Peintre a fait pour la Banniére.

Saint Leu. Au maître Autel est un chef-d'œuvre de *François Pourbus*, c'est une Céne.

Le Chœur offre deux ouvrages de M. *Oudry*, une Nativité & un Saint Gille en habit de Bénédictin ayant auprès de lui la Biche qui le nourrissoit dans sa caverne, & le Chien qui le fit découvrir.

Dans une Chapelle au côté droit du Chœur est le Tombeau en marbre de

la Préſidente de Lamoignon, ſculpté par *Girardon*. Il conſiſte en deux Génies dont l'un tient ſon portrait, & l'autre montre l'Eternité avec le doigt. Au-deſſous eſt un très-beau bas-relief. On y voit les Pauvres de la Paroiſſe auſ-quels elle avoit fait beaucoup d'aumô-nes, qui creuſent ſa foſſe & l'enter-rent, ne voulant pas qu'on leur enle-vât celle qu'ils regardoient comme leur mere, pour la porter aux Récollets de S. Denis où elle avoit demandé d'être inhumée.

LES FILLES DE SAINT MAGLOIRE n'ont de remarquable que le Tombeau de Blondeau Intendant des Finances, placé contre le quatriéme pilier à gau-che. Il eſt de bronze, grand comme nature, & de demi-relief, le Sculpteur eſt le célébre *J. Gougeon*.

LE SAINT SÉPULCRE. Dans la qua-triéme Chapelle à gauche eſt un Saint Jérôme dans le Déſert, de *Laurent de la Hire*, gravé par lui-même.

Le maître Autel a une Réſurrection de Notre Seigneur par *le Brun*. M. Col-bert qui donna ce tableau, y eſt repré-ſenté tenant un bout du linceul. L'Ar-chitecture de cet Autel eſt bien exécutée en bois.

LE QUARTIER
DE SAINT DENIS.
IX.

L'Hôpital de la Trinité. Le portail de l'Eglise qu'on estime fort, est du dessein de *d'Orbay*.

L'Eglise de saint Sauveur. Le dessein du maître Autel qui est d'un grand goût, a été donné par M. *Blondel*.

La Chapelle de la Vierge mérite une singuliére attention. M. *Blondel* a inventé la forme de l'Autel, M. *le Moyne le fils* en a fait la sculpture, & *Noël-Nicolas Coypel* a peint l'Autel & le plafond d'une maniere digne de la réputation que lui ont acquis ses ouvrages.

L'Autel est décoré d'un ordre Composite adossé contre le mur : le tableau représente l'Assomption de la Vierge, elle est soutenue par cinq principaux Anges & Chérubins dans des attitudes de respect, de joie & d'admiration. Plusieurs nuages accordent la Sculpture avec la Peinture, ainsi que trois

Anges sculptés & peints, dont deux portent l'Arche d'Alliance, & deux autres la Tour de David, sans compter différens attributs que l'on donne à la Vierge dans les Litanies qui sont ici exprimés. Ces Peintures & ces Sculptures de stuc sont au-dessous de la corniche, & portent 19 à 20 pieds de haut.

Le plafond qui est beaucoup plus estimé que le tableau d'Autel, fait voir les Cieux ouverts pour recevoir la Mere de Dieu. Il est composé de deux grouppes principaux : le Pere Eternel est dans le plus considérable, ayant Jesus-Christ à sa droite au-dessous de lui avec des Anges & des Prophétes. Les Peres de l'Eglise se voient un peu plus bas portés sur des nuages, mais sur un autre plan, ainsi que quelques Saints du Nouveau Testament, parmi lesquels Coypel a judicieusement observé de ne placer que ceux qui pouvoient être dans le Ciel, lorsque la Vierge y fut admise. Ce grouppe est formé par dix-huit à dix-neuf figures. L'autre est composé du Roi David debout appuyé sur sa harpe, à ses pieds paroît Moyse tenant les Tables de la Loi, deux autres Prophétes & quelques An-

ges s'y voient aussi. En tout cinq figures.

Le bas de ce plafond est occupé par des Anges formant des concerts, ce qui fait environ douze figures placées le long de la corniche, & plusieurs Anges & Chérubins volent sur les nuées du milieu. Le fond du Ciel est d'outremer & d'un grand transparent.

Au-dessus du tableau d'Autel se remarque le Saint-Esprit soutenu sur une nuée lumineuse, & suivi de quelques Anges, qui descend du Ciel & vient au-devant de la Vierge.

La voûte de cette Chapelle est presque plate, n'ayant que sept pouces de bombement, mais l'art avec lequel elle est peinte la fait paroître un vrai dôme. On peut dire que la Peinture & la Sculpture sont si parfaitement entendues dans cette Chapelle, que ces deux sœurs, filles du dessein, semblent ici se tenir par la main.

Plus haut du même côté sont LES FILLES-DIEU. Le grand Autel de leur Eglise, décoré de quatre colonnes Corinthiennes de marbre, est de fort bon goût & de *Fr. Mansart*.

LA PORTE SAINT DENIS est d'une magnifique apparence & peut passer

pour la plus belle de toutes celles qui ornent cette Ville. Elle a soixante & douze pieds de face & autant de haut. Le dessus est découvert à la maniére des anciens arcs de triomphe. L'ouverture cintrée qui forme la porte est accompagnée de deux pyramides engagées dans l'épaisseur de l'ouvrage, chargées de trophées d'armes, & terminées par deux globes aux Armes de France. Au bas de ces pyramides sont deux Statues Colossales dont l'une représente la Hollande sous la figure d'une femme consternée & assise sur un lion mourant qui tient dans une de ses pates sept fléches qui désignent les sept Provinces-Unies. L'autre Statue est celle d'un Fleuve qui tient une corne d'abondance & représente le Rhin. Ces figures sont du dessein de *le Brun*. Dans les tympans du cintre on voit deux Renommées, au-dessus desquelles est un bas-relief qui fait voir le passage du Rhin. La face de cette Porte du côté du Fauxbourg, est également décorée, à l'exception qu'il n'y a point de figures au bas des pyramides. Le bas-relief est la prise de Mastrick. Cette porte est du dessein de *François Blondel*, ancien Maître de

Mathématiques de Monseigneur le Dauphin, & tous les ornemens de Sculpture sont d'*Anguier l'aîné*. Girardon qui avoit déja fini les roses qui sont sous l'arc, fut obligé de discontinuer, ayant été occupé à d'autres ouvrages pour Versailles.

Les Peres de saint Lazare. L'Eglise est ornée de plusieurs tableaux de la Vie de Saint François de Paule.

Le premier à gauche (en se plaçant au bout de l'Eglise) est l'apothéose de Saint Vincent qui donne sa bénédiction aux Supérieurs généraux qui ont depuis lui gouverné cette Maison. Dans le fond du tableau on voit les Sœurs de la Charité qu'il a instituées, ayant à leur tête M^e. le Gras. Ce morceau est du *Frere André*. Hérisset l'a gravé à l'eau forte, & F. Cars l'a terminé au burin.

Le deuxiéme est sa Prédication où assistent Louis XIII. & la Reine Anne d'Autriche, gravé à l'eau forte par Hérisset & terminé au burin par Jeaurat.

Dans le troisiéme est peinte la mort de Louis XIII. qui fut assisté par Vincent de Paule; la Reine sur le devant du tableau paroît fondre en larmes, gravé à l'eau forte par Hérisset & terminé au burin par Jeaurat.

F v

Le quatriéme fait voir le Conseil de conscience d'Anne d'Autriche qui voulut que Vincent y fût présent, gravé par J. B. Scotin.

Le cinquiéme est une Assemblée du Clergé à laquelle il préside, gravé par le même. Ces quatre tableaux sont de M. *de Troy*, Directeur de l'Académie de Rome.

Le premier à droite auprès de l'Autel est S. Vincent donné pour Supérieur aux Dames de la Visitation par Saint François de Sales, gravé à l'eau forte par Hérisset & terminé au burin par Dupin. Ce tableau est de M. *Restout*, ainsi que le deuxiéme où l'on voit le Saint prêchant sur les Galères. Hérisset l'a gravé à l'eau forte, & Jeaurat l'a terminé au burin.

Le troisiéme est peint par *Baptiste Feret*. S. Vincent y présente à Dieu les Prêtres de sa Congrégation, & les destine à prendre soin des Soldats, selon le desir du Roi. L'eau forte est d'Hérisset, & Dupin l'a terminé au burin.

Dans le quatriéme qui est du *Frere André*, il paroît dans un fauteuil prêchant aux Pauvres de l'Hôpital du Nom de Jesus, qu'il avoit institué, gravé à l'eau forte & terminé au burin par les mêmes.

M. *Galloche* a représenté dans le cinquiéme l'Institution des Enfans trouvés, gravé à l'eau forte par Hérisset & terminé au burin par F. Cars.

Le sixiéme & dernier est la mort de Saint Vincent, & comme il reçoit les Sacremens, peint par M. *de Troy*, gravé à l'eau forte par Hérisset, & terminé au burin par Jeaurat. C'est d'après les desseins de Bonnart que ces gravûres ont été faites.

On voit dans le Réfectoire un grand tableau du Déluge universel.

LE QUARTIER
DE SAINT MARTIN.

X.

Saint Merri. Dans une Chapelle à droite en entrant est un tableau de Mosaïque fait en 1496 par *Maître David* Florentin. Il représente la Vierge, le Jesus & quelques Anges sur un fond doré.

La nouvelle Chapelle de la Communion élevée sous la conduite de M. *Boffranc*, est éclairée par trois lanternes. L'ordre Corinthien y regne.

A l'Autel de la Chapelle Paroissiale est un S. Merri de *Vouet*.

Les deux petits tableaux de la Pentecôte & de Saint Merri, placés aux côtés de la grille du Chœur, sont de *Houasse*.

Dans une Chapelle près la Sacristie se voit le Tombeau de Simon Arnauld, Marquis de Pompone, sculpté par *Barthelemi Rastrelli*, Italien.

SAINT NICOLAS-DES-CHAMPS. Le maître Autel est décoré d'une Assomption de la Vierge peinte par *Vouet* en deux tableaux, & de quatre Anges de stuc que *Sarrazin* fit à son retour d'Italie, ouvrage qui fut le germe de sa réputation.

A un pilier vis-à-vis la Chapelle de la Vierge est un Génie tenant un médaillon. *Laurent Magniere* a élevé ce petit Monument à la mémoire de sa femme.

AUX CARMELITES de la rue Chapon *Vouet* a peint une Nativité au grand Autel.

L'EGLISE DE SAINT MARTIN-DES-CHAMPS est revêtue d'un lambris de menuiserie décoré d'Architecture, dans lequel on a placé en 1706 quatre magnifiques tableaux de *Jouvenet*.

Le premier est Jesus-Christ qui chasse les Marchands du Temple, gravé par G. du Change.

Le deuxième est la Résurrection du Lazare, gravé par Jean Audran.

Le troisième la Pêche miraculeuse de S. Pierre, gravé par le même.

Le quatrième la Madeleine aux pieds de Notre-Seigneur chez Simon le Pha-

risien. Jouvenet s'y est peint avec ses deux filles. Ce beau morceau est gravé par G. du Change. Tous ces tableaux ont chacun vingt pieds de long sur douze de haut.

Tout de suite du même côté le Centenier, par M. *Cazes*.

L'Aveugle né, commencé par *le Moine*, & terminé par M. *Natoire* son Eleve.

De l'autre côté l'Entrée de Jesus-Christ dans Jérusalem, par *J. B. Vanloo*.

Le Paralytique sur le bord de la Piscine, par M. *Restout*, gravé par J. Tardieu le fils.

L'Autel, du dessein de *François Mansart*, offre une Nativité peinte par *Claude Vignon*, laquelle a mérité les éloges du grand Jouvenet.

Les principaux morceaux qui occupent le pourtour du Chapitre sont une Annonciation de M. *Cazes* au-dessus d'une porte, une Adoration des Mages, de M. *Oudry*, une Présentation au Temple, de M. *Carle Vanloo*, les Noces de Cana, par M. *Vanloo le fils*.

LE REFECTOIRE a été bâti avec beaucoup de légereté par *Pierre de Montreau*. Dans l'attique du lambris se voient neuf

petits tableaux de la Vie de S. Benoît, peints par *Louis Sylveſtre*. Les deux qui ſont dans le fond contre le tambour, ont été faits par M. *Galloche*. Un grand tableau à côté de la porte repréſente Jeſus-Chriſt dans le déſert, ſervi par les Anges. Ce morceau bien compoſé & élégamment deſſiné, eſt d'un Peintre nommé *Nicolas de Poilly* Eleve de Jouvenet. Il a cherché la manière de ſon Maître & celle de le Brun.

M. *de la Tour* Architecte a donné le deſſein du nouveau bâtiment. L'Eſcalier ſurtout eſt une piéce curieuſe

LA PORTE SAINT MARTIN fut élevée en 1674 ſur les deſſeins de *Pierre Bullet*. Elle eſt en forme d'arc de triomphe percé de trois ouvertures. Son Architecture eſt en boſſages ruſtiques vermiculés, avec quatre bas-reliefs dans les tympans, deux du côté de la Ville & deux du côté du Fauxbourg. Les premiers repréſentent la priſe de Bezançon, & la rupture de la triple aliance. Ils ſont ſurmontés d'un grand entablement Dorique & d'un Attique au-deſſus. Les deux autres expoſent la priſe de Limbourg & la défaite des Allemands ſous la figure de Mars qui

repousse un aigle. Ces ouvrages sont de *Desjardins*, *Marsy*, *le Hongre* & *le Gros*.

L'Eglise de saint Laurent. Le grand Autel est du dessein de *le Paultre*, & de fort bon goût. Tous les ornemens de Sculpture, le Christ qui sort du tombeau, les deux Anges qui l'accompagnent & les deux autres qui sont sur le fronton sont de *Guérin*, Sculpteur de l'Académie.

Le Crucifix au-dessus de la porte du Chœur est aussi de lui, ainsi que la Statue de Sainte Apolline dans la Chapelle de ce nom. Cette Chapelle est la dernière à droite attenant la croisée.

LE QUARTIER
DE SAINTE AVOYE.

XI.

Sainte Croix de la Bretonnerie. Au-dessus des formes des Religieux à droite est un petit Monument ovale de fort bon goût : il consiste en un médaillon de marbre blanc, où l'on voit une Vertu pleurante qui tient une Epitaphe soutenue par un Génie. Ces figures sont de demi-relief & dûes à *Sarrazin*.

Le Réfectoire mérite d'être vû. Dans le Vestibule qui y conduit est une Fontaine en forme de demi-coupole, dont les colonnes imitent différentes sortes de marbre ; les ornemens sont dorés.

Les Blanc-Manteaux. Au côté droit du Chœur se voit le Tombeau de Jean le Camus, Lieutenant Civil, il est à genoux & un Ange tient devant lui un Livre ouvert, figures grandes comme nature. *Simon Maziére* en est le Sculpteur.

L'Hôtel de Rochechouart (autrefois de Beauviliers) bâti par *le Muet*, est un des plus réguliers de Paris pour l'Architecture de sa Cour. Les quatre faces du bâtiment sont décorées de pilastres Corinthiens qui s'élevent depuis le rez-de-chaussée jusqu'au comble.

Les Peres de la Mercy. L'Eglise a été conduite par *Cottard*, & le premier ordre du portail, dont les colonnes sont ovales, est de son dessein, le second qui est Composite formé de colonnes isolées, a été imaginé par M. *Boffranc*.

Aux deux côtés de l'Autel sont deux figures de pierre faites par *Fr. Anguier*, qui représentent S. Raymond & Saint Pierre Nolasque, Patrons & instituteurs de ces Peres.

Dans la Chapelle de MM. Galands, qui est la dernière à la droite de l'Autel, on voit un beau tableau de *Bourdon*. C'est Saint Pierre Nolasque qui prend l'Habit des Religieux de la Mercy des mains de Saint Raymond Evêque. Le Roi d'Arragon y assiste.

L'Hôtel de Soubize bâti sur les desseins de *le Maire*, est des plus magnifiques. Sa principale entrée qui donne dans la rue de Paradis, est formée

en demi-cercle, & ornée de colonnes Corinthiennes & de trophées. Les figures d'Hercule & de Pallas ont été sculptées par *Couston le jeune* & *Bourdi*, tous deux de l'Académie. La Cour est entourée d'une belle colonnade dont le comble est bordé de balustrades qui font un très-bel effet. Les figures des quatre Saisons décorent la face du nouveau Palais, ainsi que les Armes de Soubize, que *le Lorrain* a sculptées dans le tympan du fronton.

Dans la première piéce sur le Jardin au rez-de-chauffée, on trouve quatre dessus de porte, savoir Mars & Venus, de M. *Carle Vanloo*, Neptune & Amphitrite de M. *Restout*, Hercule & Omphale de *Tremollière*, & Diane & Endimion de M. *Boucher*, le Cardinal de Rohan, grand portrait de *Rigaud*, & pour pendant la jeune Princesse peinte par M. *Natier*, la Thése allégorique de l'Abbé de Ventadour, dédiée au Roi, peinte en grisaille par *le Moine*, & gravée par Cars.

Dans la piéce à gauche plus haut deux dessus de porte de M. *Boucher*.

On repasse ensuite par la première pour entrer dans LE SALON ovale, orné dans les panaches entre les fenêtres,

de huit morceaux de stuc, dont quatre sont de M. *Adam l'aîné*, savoir la Peinture & la Poësie, la Musique, la Justice, l'Histoire & la Renommée. Les quatre autres de M. *J. B. le Moyne*, représentent la Politique & la Prudence, la Géométrie, l'Astronomie, les Poëmes Epique & Drammatique.

L'Escalier est peint à l'huile par M. *Brunetti*, l'on y admire des figures, des colonnes, des masques, & d'autres ornemens si artistement peints, qu'ils trompent les yeux, & paroissent être de relief.

Au premier étage la Salle qui précéde la Chapelle est décorée dans son pourtour de douze portraits en pied de la maison de Soubize, dont *Joseph Parrocel* a peint plusieurs fonds. Ils sont placés entre les croisées.

La Chapelle est toute peinte par *Messer Nicolo del Abbate*. L'Adoration des Mages divisée en trois parties, se voit sur les côtés du plafond. J. A. le Poutre, Peintre Flamand, l'a gravée en deux feuilles. Le milieu est occupé par des Anges qui portent l'Etoile que virent les Mages. Six morceaux sont sur les murs, deux Prophétes aux côtés de la porte, les Pélerins d'Emmaüs,

& une Résurrection à droite, & à gauche un *Noli me tangere*, & S. Pierre marchant sur la mer, rassuré par Jesus-Christ. A l'exception du plafond qui est dans toute sa beauté, les Boullongnes ont entierement retouché ces peintures.

Repassant par la première Salle, vous entrez dans une piéce dont M. *Restout* a décoré le dessus des portes de la dispute de Phœbus & de Borée, & de celle de Neptune avec Pallas.

Dans celle d'après sont deux dessus de porte, de M. *Boucher*.

Suit une autre Chambre où *Trémollière* a peint les Graces qui président à l'éducation de l'Amour, & Minerve qui enseigne à une Nymphe à faire de la tapisserie. La corniche est ornée de figures de stuc d'une grande légéreté.

Toutes ces piéces se terminent à un SALON de forme ovale, audessus de la porte duquel est le buste en marbre de M. de Soubize. M. *Natoire* a peint dans les panaches entre les croisées, l'Histoire de Psyché en huit morceaux bien dessinés & d'un bon ton de couleur. On peut dire que les do-

rures font employées dans ce Salon avec un peu de profusion. Non-seulement la corniche est entierement dorée, mais le plafond en calotte est couvert d'ornemens de Sculpture sur un fond blanc qui se raccordent avec la rose du milieu. Ils sont dûs à la fertilité du génie de M. *Boffranc*.

Continuant de parcourir les beautés de ces appartemens, vous passez successivement par plusieurs Salles qui forment une aîle, dans une desquelles sont deux dessus de porte, peints par M. *Boucher*, & le pere du Prince à cheval, grand tableau de *Parrocel le pere*.

Une autre qui suit posséde quatre ouvrages de trois Peintres différens, Mercure qui préside à l'éducation de l'Amour par M. *Restout*, Castor & Pollux de M. *Boucher*, la Sincérité accompagnée de trois Génies, dont un tient les Caractères de Théophraste, par *Trémollière*, & le Secret grouppé avec la Prudence, par M. *Restout*.

Ensuite deux autres morceaux de *Trémollière*.

Plus loin sont deux paysages fort beaux, dont un de M. *Boucher* & l'autre de *Trémollière*.

Enfin deux dessus de porte de fantaisie, de M. *Carle Vanloo*.

L'Hôtel de Rohan. L'Escalier d'une ingénieuse construction, mérite la visite des connoisseurs.

Au-dessus de la porte des Ecuries, *le Lorrain* a sculpté Phaëton qui demande à son pere la conduite de son char.

La Sculpture de la porte de cet Hôtel qui rend dans la rue des quatre fils, est de M. *Vandrevolt*, Flamand. C'est un grouppe de deux lions tenant un cartel.

LE QUARTIER
DU TEMPLE OU DU MARAIS.

XII.

L'Hôtel du Grand Prieur de France. La façade sur la rue est du deſſein de *de Liſle*, & d'une très-belle proportion. Les appartemens doivent leurs embelliſſemens au génie d'*Oppenord*.

Les Peres de Nazareth. Dans la deuxiéme Chapelle à gauche en entrant eſt un petit tableau très-eſtimé de *Jouvenet*. Il repréſente Marthe & Marie qui reçoivent Notre-Seigneur, accompagné de cinq de ſes Apôtres, dont un eſt aſſis ſur le devant du tableau.

La Chapelle de la Vierge à droite eſt ornée d'Architecture & de grouppes d'Anges qui ſoutiennent les attributs de la Vierge. Toute cette Sculpture fort élégante a été faite par le ſieur *Pineau*, Sculpteur du Roi.

Du même côté eſt une Annonciation que peignit *le Brun* en conſidération
du

du Chancelier Seguier, Fondateur de ces Peres. C'est dommage qu'il n'y ait pas mis la derniére main. La bordure de ce tableau est des plus magnifiques.

On voit chez M. Turgot, Conseiller d'Etat, rue Portefoin, UNE CHAPELLE qui est toute de la main de *le Sueur*.

Le tableau d'Autel est une Annonciation de la Vierge, peinte sur toile à l'exception des autres morceaux qui sont sur bois.

Sur le devant d'Autel se voient saint Guillaume & sainte Marguerite en deux tableaux.

Les huit Béatitudes se remarquent sur les lambris du pourtour, dont les fonds sont dorés, ce qui forme huit morceaux quarrés ou oblongs. La Priére qui fait le sujet du neuviéme tableau, est de *Dumesnil*, Peintre de la Ville, qui a tâché d'imiter le goût de le Sueur.

Au-dessus sont autant de Camayeux octogones, dont il n'y en a que six qui soient de *le Sueur*.

Le premier est la Naissance de la Vierge.

Le Second sa Purification.

Le troisiéme la Nativité de Notre-Seigneur.

G

Le quatriéme la Visitation.

Le cinquiéme le Mariage de Saint Joseph.

Le sixiéme la Présentation au Temple.

L'Hôtel de Tallard rue des Enfans rouges, a été construit sur les desseins de *P. Bullet*, qui a su tirer habilement partie d'un terrain peu avantageux. L'Escalier est remarquable.

Aux Capucins est une Adoration des Bergers au maître Autel, peinte par *la Hire*.

Quatre Peintres ont décoré cette Eglise de la Vie de la Vierge en six tableaux. *Robert* a peint sa Naissance & son Assomption, M. *Collin de Vermont* l'Annonciation & la Purification, M. *Dandré Bardon* la Visitation & la Mort de la Vierge, *de Vamps* son Mariage & le Repos en Egypte.

On observe vis-à-vis la Chaire du Prédicateur une Descente de Croix qui est de l'école de Vandyck.

A la Chapelle Sainte Anne, cette Sainte qui donne l'aumône, par *la Hire*.

Vis-à-vis celle de la Vierge est un S. Jérôme, de *Joseph Ribera*, Peintre Espagnol.

Chapelle de Saint François : le Pape Nicolas V. visitant à Assise le Corps de Saint François qu'il trouva debout sans être appuyé, plus de deux cens ans après sa mort. *L. de la Hire* s'y est peint sous la figure du Sécretaire de ce Pape.

Dans le Chœur des Pères *Michel Corneille* a fait un Saint François en prière, & au haut du tableau Jesus-Christ avec la Vierge.

Aux deux côtés sont Saint François d'Assise & Saint Antoine de Padoue, du même Peintre qui a gravé à l'eau forte ces trois morceaux.

LES FILLES DU SAINT SACREMENT rue Saint Louis, au coin de la rue Saint Claude, possédent au maître Autel une Fraction du pain par *C. Hallé*.

LE QUARTIER
DE LA GREVE.
XIII.

L'Eglise du Saint Esprit a été rebâtie à moitié en 1746 par M. *Boffranc*, qui gêné par l'ancien bâtiment, en a tiré partie d'une maniére qui lui a fait honneur.

L'Hôtel de Ville fut commencé fous le Regne de François I. & *Dominique Cortone*, Architecte Italien, en donna les deſſeins.

Au-deſſus de la porte eſt placée la Statue Equeſtre de Henri IV. faite en demi-boſſe, couleur de bronze, ſur un fond de marbre noir. Cette Statue eſt de *Pierre Biard* le pere, diſciple du grand Michel-Ange.

Au fond de la cour ſous une arcade revêtue de marbre & ornée de deux colonnes Ioniques, dont les chapiteaux & autres ornemens ſont de bronze dorée, ſe voit une Statue Pédeſtre de Louis le Grand habillé en Triomphateur Ro-

main, & appuyé d'une main sur un faisceau d'armes, qui s'éleve du milieu d'un trophée, & de l'autre main donnant ses ordres. Cette figure qui est de bronze fut faite en 1689 par *Antoine Coyzevox*. Son piédestal est enrichi de deux bas-reliefs de la même main. Le premier fait voir la Religion triomphante de l'Hérésie qu'elle foudroye ; le second représente le Roi qui dans la famine de 1662 distribue aux pauvres du pain & autres alimens.

La grand-Salle est ornée de plusieurs grands tableaux faits par d'habiles mains, suivant les différentes époques remarquables, dont ils sont les monumens.

Le premier des quatre qui occupent une des faces principales, est le Mariage de Madame la Duchesse de Bourgogne, peint par *Nicolas de Largiliere*.

Le deuxiéme qui fut fait à l'occasion de la naissance de M. le Dauphin, est l'ouvrage de M. *Vanloo fils*, premier Peintre du Roi d'Espagne.

Le troisiéme est le Festin que la Ville donna à Louis XIV. & à la Cour en 1687. à son retour de Notre-Dame, où ce Prince avoit été remercier Dieu du rétablissement de sa santé, après

une dangereuse maladie. Il est de *Largilliere*.

Le quatriéme a été peint par M. *de Troy*, au sujet du Mariage du Roi.

Sur une des cheminées paroît Louis XV. assis dans un fauteuil qui accorde à la Ville des Lettres de Noblesse, par *Louis de Boullongne*.

Au-dessus des deux portes qui sont à droite en entrant l'on a placé deux excellens tableaux de *Pourbus le fils*, qui représentent les Prévôts & Echevins de cette Ville, à genoux au pied du trône de Louis XIII. avant & depuis sa majorité. Marie de Médicis paroît dans le tableau qui est du côté de la fenêtre. Les têtes en sont aussi belles que de Vandyck.

L'Antichambre de la Salle des Gouverneurs offre un tableau peint par *François de Troy*, à l'occasion de la naissance de M. le Duc de Bourgogne, père du Roi. Ce nouveau Prince est entre les mains du Génie de la France, qui est à ses pieds ; Apollon, Minerve & la Renommée sont dans le haut du tableau.

La Salle des Gouverneurs est terminée par un grand morceau de M. *Carle Vanloo*, dont le sujet est la publication

de la Paix en 1739. Le Roi assis sur son trône est accompagné de Minerve qui lui présente un rameau d'olivier, & de la Justice qui pèse dans sa balance les sentimens qui déterminent le cœur du Roi pour la Paix. La Paix & l'Abondance sont à la gauche du trône d'où sort la Renommée. Le reste du tableau est occupé par les Prévôt des Marchands & Echevins de la Ville, qui viennent rendre de très-humbles actions de graces à Sa Majesté. Une magnifique Architecture & la Ville de Paris en perspective forment le fond du tableau qui a treize pieds de large sur onze de haut.

SAINT JEAN EN GREVE. Le maître Autel est orné d'une demi-coupole soutenue par huit colonnes de marbre feint & d'ordre Corinthien, accompagnées des ornemens & dorures convenables, le tout sur les desseins de M. *Blondel*, Architecte du Roi. Sous cette coupole est un grouppe de marbre blanc qui représente le Baptême de Jesus-Christ par Saint Jean-Baptiste. Jesus-Christ est du côté de l'Evangile, ayant un genoux sur le coin d'une roche, les mains croisées sur l'estomach, & s'inclinant vers Saint Jean pour recevoir

ce Sacrement. Saint Jean est debout & de l'autre côté versant de l'eau avec une coquille sur la tête du Sauveur. Ces deux figures grandes comme nature grouppent avec le rocher d'où sort le Jourdain. Ce beau morceau est dû à M. *le Moyne le fils*.

Le pourtour du Chœur décoré par M. *Blondel*, offre huit petits tableaux, dont cinq de M. *Collin de Vermont*, la Naissance de Saint Jean, le Baptême de Notre-Seigneur, la Prison du Saint, sa Mort, & sa Tête présentée à Hérode. *Noël-Nicolas Coypel* a peint la Danse d'Hérodias, M. *Lucas* de l'Académie la Prédication de S. Jean dans le Désert, & *Dumesnil*, Peintre de la Ville, la Visitation.

La Chapelle de la Communion est du dessein de M. *Blondel*, elle est ovale; au pourtour regne une colonnade d'ordre Corinthien. Entre l'architrave & la corniche est une frise rampante, enrichie de bas-reliefs qui représentent des sujets de l'Ancien & du Nouveau Testament. L'Autel est de marbre en forme de tombeau antique, sur lequel est une niche de marbre qui renferme un grouppe de trois Anges, de métail doré, qui sont en adoration. Ces ouvrages de sculpture sont de *Thouvenin*,

Profeſſeur de l'Académie de Saint Luc.

Les deux tableaux placés dans le veſtibule de cette Chapelle, ſont la Manne, par M. *Collin de Vermont*, & la Piſcine par *Lamy*.

Il ne faut pas négliger de remarquer la voûte qui ſoutient l'orgue, elle eſt ſuſpendue en l'air ſur une eſpéce d'arriére-vouſſure dont *Paſquier de Liſle* a été l'Architecte.

LE PORTAIL DE SAINT GERVAIS eſt un des plus beaux morceaux d'architecture qu'il y ait en France. Il eſt compoſé des trois ordres Grecs, l'Ionique, le Dorique & le Corinthien, dont les proportions ſont des plus réguliéres. Les deux premiers ordres ſont de huit colonnes chacun, & le dernier de quatre ſeulement. Celles de l'ordre Dorique ſont engagées d'un tiers dans le mur, & unies juſqu'au tiers de leur fût, le reſte eſt cannelé à côtes. Les colonnes des autres ordres ſont iſolées. Il s'en faut beaucoup que les ſculptures de Guérin & de Bourdin ne répondent à la beauté de l'Architecture. La gloire de ce magnifique ouvrage eſt donnée à *Jacque de Broſſe*.

La nef eſt ornée de ſix tableaux, trois de chaque côté.

Le premier à droite, près du Chœur, est de la main de *le Sueur*. On y voit Saint Gervais & Saint Protais qu'on veut obliger à sacrifier aux Idoles, gravé en thèse.

Le deuxiéme est Saint Gervais sur le chevalet, *Thomas Goulai* (a) beau-frére de le Sueur, l'a peint d'après son esquisse. Ce Saint fut fouetté si long-tems avec des cordes plombées, qu'il mourut dans le supplice, gravé par Gantrel.

Le troisiéme peint par *Bourdon*, est la Décolation de S. Protais.

De l'autre côté près du Chœur, la Translation des Corps de ces deux Saints, durant laquelle un aveugle, nommé Sevére, ayant touché avec son mouchoir le brancard où reposoient leurs corps, & l'ayant appliqué sur ses yeux, ils furent aussi-tôt ouverts.

Le deuxiéme est l'Invention de leurs corps dans la Basilique de S. Felix & de S. Nabord.

Le troisiéme est leur Apparition à S. Ambroise. Ces trois beaux morceaux sont de *Philippe de Champagne*. Ce dernier a été gravé en thèse.

Le Crucifix au-dessus de la porte

(a) C'est ainsi qu'il faut l'appeler, & non Gousse, comme quelques Auteurs.

du Chœur est de l'illustre *Sarrazin*. Les figures de Saint Jean & de la Vierge sont de *Buiret*.

Jean Cousin peignit en 1586 les vîtres du Chœur, on y remarque la Samaritaine, le Martyre de Saint Laurent, & le Paralytique.

Dans la Chapelle des trois Maries les peintures des vîtres représentent la Vie de Sainte Clotilde, dont les habits sont bleus & semés de fleurs de lys d'or, gravées dans le verre; elles sont aussi de *J. Cousin*.

La Chapelle de M. le Camus à gauche possède deux tableaux de *le Sueur*. Celui de l'Autel est un rond, & représente une Descente de Croix; l'on y voit Jesus-Christ porté au tombeau par ses Disciples & les Maries en pleurs, gravé par Cl. du Flos. Le devant d'Autel est un Portement de Croix.

Les grisailles des vîtres sont deux morceaux peints sur ses desseins en 1651 par un nommé *Perrin*. Le premier est le Comte Astasius qui fait décapiter S. Protais, après lui avoir fait donner plusieurs coups de bâton, gravé par Desplaces. Le deuxiéme est le Martyre de Saint Gervais, gravé par Picart le Romain.

Un peu plus loin est la multiplication des Pains, grand tableau de M. *Cazes*.

La voûte de la Chapelle de la Vierge est ornée d'une couronne de pierre qui a six pieds de diametre & trois & demi de saillie, toute suspendue en l'air & fort hardie. C'est un chef-d'œuvre des *Jacquets*, les plus fameux maçons de leur tems.

Dans la Chapelle de Fourci un *Ecce Homo* grand comme nature, & de pierre, estimé de *Germain Pilon*. Cette Chapelle est au côté droit du Chœur.

A côté est le tombeau de Michel le Tellier, Chancelier de France. Ce Magistrat est représenté à demi-couché sur un sarcophage de marbre noir. A ses pieds est un Génie en pleurs. Sur un cartouche est une urne accompagnée de deux Génies aussi en pleurs. Les figures de la Prudence & de la Justice sont sur l'archivolte, & sur les bases des pilastres la Religion & la Force. *Pierre Mazeline* & *Simon Hurtrel* ont conduit & exécuté cet ouvrage qui est tout de marbre, orné de feuillages & de festons de bronze dorée, qui font un agréable effet.

LE QUARTIER
DE SAINT ANTOINE.
XIV.

L'Hôtel de Beauvais est à l'entrée de la rue Saint Antoine. Il a été bâti par un célébre Architecte, nommé *le Paultre*.

M. *Cazes* a peint au maître autel du petit saint Antoine une Adoration des Mages.

L'Eglise des grands Jesuites. Le Père Derrand, & le Frére Martel-Ange avoient travaillé à l'envi au dessein de cette Eglise, mais malheureusement celui du premier eut la palme. Le portail est formé de trois ordres d'architecture, deux Corinthiens & un Composite, avec quantité d'ornemens lourds & massifs.

Le tableau du maître Autel est un S. Louis peint par *Vouet*, & gravé par François Tortebat. Il y a une Assomption de la Vierge au-dessus, de la même main.

Auprès de cet Autel du côté de l'Evangile est une Chapelle, sous l'arc de laquelle on voit le Cœur de Louis XIII. soutenu en l'air par deux Anges d'argent, de grandeur naturelle, dont les draperies sont de vermeil doré, de même que le Cœur, la couronne, les Armes de France & les autres accompagnemens. Sur les deux jambages de l'arc on remarque quatre bas-reliefs de marbre, qui sont les quatre Vertus Cardinales enfermées dans des ovales, entre lesquels sont des inscriptions gravées sur des espéces de voiles aussi de marbre, que tiennent deux Génies en pleurs. *Jacque Sarrazin* a inventé & exécuté tous ces beaux morceaux.

La Chapelle vis-à-vis est décorée dans le même goût. Sous un des arcs deux Anges d'argent, grands comme nature, portent le Cœur de Louis XIV. c'est *Nicolas Couston* qui a modelé & jetté en fonte cet excellent ouvrage.

Celle de S. Ignace, qui est à gauche dans la croisée, renferme un superbe Monument érigé à la gloire de Henri de Bourbon, Prince de Condé. Ce Monument consiste en quatre Vertus de bronze, de grandeur naturelle, savoir la Prudence, la Force, la Chari-

té & la Justice. Quatorze bas-reliefs représentant des triomphes tirés de l'Ancien Testament, ornent le pourtour de la balustrade de cette Chapelle. Aux côtés de l'entrée on a placé deux Génies, l'un tient un bouclier où sont les Armes de Bourbon, & l'autre une table de bronze, sur laquelle est gravée une inscription qui marque que le Président Perrault a fait élever ce Monument. Toutes ces admirables figures ont été modelées par *Sarrazin*.

En 1711 Louis Henri Duc de Bourbon, fils de Louis, fit incruster de différens marbres l'arc qui perce sous le gros jambage du dôme, pour communiquer à une Chapelle voisine, & fit mettre une figure d'Ange au milieu de l'arc de face, accompagnée d'une urne & de plusieurs autres ornemens, le tout de bronze dorée. Cette sculpture est de *Charpentier* de l'Académie.

L'autre Chapelle de la croisée est ornée de deux modéles qui seront exécutés en marbre. Dans le premier M. *Adam le cadet* a représenté la Religion sous la figure d'une belle femme qui instruit un jeune Amériquain, lequel par son attitude paroît convaincu de nos Mystères, & embrasse la Croix qu'il

adore. L'autre grouppe, fait par M. *Vinache*, offre le Zéle désigné par un Ange foudroyant l'Idolatrie qu'il foule aux pieds. Elle est représentée par un homme robuste qui tient les débris d'une Idole des Indes, comme pour la préserver des foudres qui lui sont lancées.

Dans la Sacristie on remarque une tête de Christ du *Guide*, une Descente de Croix de *Lucas de Leiden*, le ravissement de S. Paul, petit tableau peint sur cuivre par *le Brun*, d'après un du Dominiquin, que les Jésuites donnerent au Roi, un S. Louis mourant de *le Sueur*.

On voit dans une Salle intérieure S^{te}. Praxede qui lave les éponges dont elle s'est servie pour essuyer le sang des Martyrs; on en ignore le Peintre, le Serpent d'airain par *la Fosse*, l'Adieu de S. Pierre & de S. Paul qu'on conduit au supplice, par *Dominique Passignano*, le portrait du P. Bourdaloue par *Jouvenet*, Louis XIV. noblement monté sur un cheval Alesan, par *Vander Meulen*, & une Sainte Agnès du *Tintoret*.

L'ÉGLISE DE SAINTE CATHERINE. Le portail avance quarrément sur une portion circulaire, ornée de pilastres,

entre lesquels sont des statues & des bas-reliefs. Cette architecture est du P. *de Creil*, Chanoine de cette Congrégation. Dans les entrepilastres on voit la figure de la Sainte appuyée sur une roue, & accompagnée de six jeunes enfans qui tiennent les instrumens de son martyre. Plus bas sont les quatre Vertus grandes comme nature. Tous ces ouvrages sont dûs à *Desjardins*.

Dans la Chapelle de Birague, qui est à droite, se voit le Mausolée de Valence Balbienne, femme de René Birague; elle est couchée sur un tombeau de marbre, la tête appuyée sur sa main droite, deux Génies tenant des flambeaux renversés, l'accompagnent.

Le Mausolée du Chancelier est à côté de celui-là, il y est représenté en habits Pontificaux à genoux devant un Prié-Dieu. Sur quoi il faut remarquer qu'après la mort de sa femme il se fit d'Eglise & fut fait Cardinal. Ces chefs-d'œuvres sont de *Germain Pilon*. Cette Chapelle étant d'un niveau plus bas que l'Eglise, n'est d'aucun usage, & on en a ôté les figures de la Vierge, de S. Jean & le Crucifix, pour les mettre à l'Autel principal.

Dans le Chœur à droite un excellent

tableau, de *Ph. de Champagne* qui est une Annonciation.

La Chapelle de S. Augustin à gauche offre un très-beau tableau, dont on ignore le Peintre. En voici le sujet. Le Livre des Morales sur Job, composé par S. Grégoire, ayant été perdu en Espagne, Tagion, Evêque de Sarragoce, fut député à Rome par le Roi Cindesinde, pour prier le Pape de permettre qu'on cherchât cet ouvrage dans la Bibliothéque du Vatican. Peu content des prétextes qu'on lui alléguoit, cet Evêque demanda pour une dernière faveur, qu'il lui fût permis de veiller une nuit dans l'Eglise de Saint Pierre. Il n'eut pas de peine à obtenir cette grace. Vers le milieu de la nuit dans le plus fort de son Oraison, il apperçut une grande lumiére & vit paroître plusieurs personnages respectables qui s'avançoient vers l'Autel; l'un desquels lui demande qui il est, & pour quelle raison il veille. L'Evêque répond à ces questions. Dans cette armoire que vous voyez, lui dit ce personnage, sont les Livres que vous cherchez. Je vous supplie, Seigneur, lui dit l'Evêque, de me faire connoître ces personnes que je vois. Ces deux

premières qui se tiennent par la main font S. Pierre & S. Paul, les autres sont les Pontifes qui leur ont succédé dans ce Siége Apostolique. Je vous prie, ajoûta l'Evêque, de me faire savoir qui vous êtes. Je suis Grégoire, lui répondit-il, & je suis venu pour satisfaire votre desir. Après ces mots, l'assemblée se retira, la lumiére disparut avec elle. L'Evêque raconta au Pape le lendemain sa vision, fit faire des copies du Livre des Morales, & les porta en Espagne (a).

Plus avant dans la même rue est l'Hôtel de Carnavalet infiniment estimé pour sa belle architecture. *Jean Gougeon* a orné la porte de refands vermiculés, avec deux bas-reliefs sur le bandeau arrasé de l'arc, & d'un écusson en cartouche découpé, au milieu duquel sont des armoiries. *François Mansart* ayant entrepris d'élever la façade de cet Hôtel, respecta l'ouvrage de ce grand Sculpteur, & l'a laissé subsister dans tout son entier. Le bâtiment du côté de la Cour est embelli sur les trumeaux de grandes figures de demi-

(a) Ce Récit est tiré de la Préface du Livre des Morales de S. Grégoire, imprimé à Paris en 1666. Tom. I.

relief, & de masques sur les clavaux des croisées, qui sont aussi l'ouvrage de *Gougeon*. Cette maison est le chef-d'œuvre de trois habiles Architectes, *Gougeon*, *du Cerceau & Mansart*.

LA PLACE ROYALE est parfaitement quarrée. Le centre est occupé par quatre tapis de gazon enfermés d'une grille de fer, au milieu desquels est la Statue Equestre de Louis XIII. posée sur un grand piédestal de marbre blanc. Le cheval est un excellent ouvrage de *Daniel de Volterre*. La mort l'ayant empêché de faire la figure du Roi, le Cardinal de Richelieu, plusieurs années après, employa *Biard le fils* qui fait beaucoup regretter que cette Statue ne soit pas aussi de Daniel.

LES MINIMES. Le portail est de *François Mansart*. Il est composé de deux ordres d'architecture ; le premier est Ionique & consiste en huit colonnes, le deuxiéme est formé de quatre colonnes Corinthiennes. Deux pyramides rustiques enrichissent les angles, & le tout est couronné par un attique. Dans le tympan du fronton l'on voit un bas-relief qui représente le Pape Sixte IV. accompagné de plusieurs Cardinaux, lequel ordonne à S. Fran-

çois de Paule d'aller en France répondre à l'empressement que Louis XI. avoit de le voir.

La première Chapelle à droite auprès du maître Autel est celle de Saint François de Paule qui est représenté dans le tableau d'Autel ressuscitant un enfant. Ce morceau est le chef-d'œuvre de *Simon Vouet*. J. Boulanger l'a gravé.

L'Histoire de ce Saint se voit sur neuf panneaux de lambris & autant de Camayeux au-dessous qui entourent cette Chapelle. Ils ont été peints par les Eleves de Vouet d'après ses desseins.

La Chapelle qui suit est celle de S. Michel. L'on y voit un médaillon qui représente Edouart Colbert de Villacerf, Sur-Intendant des Bâtimens, lequel est entouré d'une draperie heureusement jettée. Au-dessous sont ses Armes & deux Licornes pour supports, sculptées par *François l'Espingola*. C'est un des beaux ouvrages de *Coustou l'aîné*. Le médaillon & les ornemens de sculpture sont de métal doré.

La troisiéme est sous l'invocation de S. François de Sales, & a appartenu au Duc de la Vieville qui la fit décorer d'une belle architecture. Les quatre Vertus qui ornent les angles, sont

de *Desjardins*: mais ce qui attire encore plus les regards des connoisseurs, c'est le tombeau de marbre blanc du Duc & de sa femme à genoux, figures grandes comme le naturel.

La cinquième possède un grand tableau de *la Hire*. C'est une Trinité; Notre-Seigneur est présenté par Dieu le Pere & soutenu par des Anges, le Saint-Esprit est en haut.

Le tableau d'Autel de la quatriéme Chapelle de l'autre côté est une Sainte Famille, peinte par le fameux Sculpteur *Sarrazin*. Les quatre médaillons en Camayeu qui sont au plafond, sont aussi de lui & d'une si grande beauté qu'on les croiroit de le Sueur.

Dans la première des Salles qui servent de Sacristie, est un grand tableau qui a pour sujet S. François de Paule accompagné de deux Religieux qui marchent sur la Mer, & traversent le Fare de Messine sur son manteau qui leur sert de chaloupe. Il a été peint par *Noël-Nicolas Coypel*.

Celui d'à côté est de M. *du Mont* le Romain, & nous fait voir le même Saint présenté par le Dauphin à Louis XI. son pere, qui le reçoit à genoux & lui demande sa bénédiction, mais ce

Saint lui répond que c'est à Dieu qu'il faut la demander.

Au-dessus du Cloître sont deux grandes Galeries qui regnent sur toute sa longueur. L'on y admire deux morceaux d'optique du Pere *Niceron*, l'un est la Madeleine dans la sainte Beaume en contemplation, l'autre S. Jean l'Evangéliste dans l'Isle de Pathmos, assis sur un Aigle, & écrivant son Apocalypse. Le Père Niceron a peint cette dernière, mais elle est retouchée, il n'a fait que tracer la première, aussi est-elle moins parfaite.

Les Religieuses de la Visitation de sainte Marie. La porte est ornée de deux colonnes Corinthiennes fuselées, c'est-à-dire, renflées dans le milieu. L'Eglise consiste en un dôme soutenu par quatre arcs, entre lesquels il y a des pilastres Corinthiens qui portent un entablement regnant tout-autour. Cette architecture délicate est dûe à *Fr. Mansart*.

Dans les deux Chapelles des côtés l'on voit des Epitaphes de marbre soutenues par des Génies de bronze d'un dessein fort élégant.

Le sanctuaire est orné des quatre Evangélistes peints par *François Perrier*

& d'une Assomption dans la lanterne au-dessus du maître Autel : les autres tableaux sont de *Simon François*.

La Maison où demeuroit J. H. Mansart, rue des Tournelles, mérite d'être vûe. *Pierre Mignart* a peint au plafond d'un cabinet sur la cour au rez-de-chaussée, Cerès accompagnée de Bacchus, & de plusieurs Déesses & Génies tenant des fleurs qu'ils répandent, un Génie placé au-dessus les reçoit, & un peu plus loin paroît l'Hyver.

Un morceau allégorique du même Peintre se voit dans les lambris, ce sont les Arts & les Sciences qui soutiennent le portrait de M. Colbert que les Muses tâchent d'imiter. Apollon sur un nuage ordonne à un Génie d'exterminer l'Ignorance.

Le Salon sur le Jardin présente Jupiter & Junon dans un rond, & l'assemblée des Dieux aux deux côtés en deux parties détachées, peintes par *Mignart*.

Les paysages qui ornent ce Salon sont d'*Allegrin*, & un grand tableau de *le Brun* en occupe une des faces, il a pour sujet Achille qui rend à Andromaque le corps d'Hector son mari.

Le plafond de la piéce suivante est
de

de cet illustre maître. On y voit Pandore soutenue par Mercure qui apporte sur la terre cette boëte où tous les maux étoient renfermés. A côté sont Venus, Cerès, Diane, Vulcain & Bacchus : Mars & Hercule sont peints à l'opposite, & tout en haut paroissent Jupiter, Junon, Apollon, Minerve & deux Génies.

Le Brun a représenté dans le lambris la Victoire & l'Histoire qui portent le médaillon de Louis XIV. En bas se voient les instrumens propres aux Arts, qui forment des trophées : ce tableau est dans le goût de Rubens.

Le plafond du petit cabinet offre des Amours.

On remarque au premier étage quatre plafonds de *Mignart*. L'un est le Parnasse peint sur toile à la différence des autres qui sont sur plâtre : le Cabinet à côté présente le Tems qui soutient la Victoire tenant d'une main une couronne & de l'autre une fléche, plus loin est la Renommée, & au-dessus la Déesse Junon qui semble leur donner ses ordres. Le troisiéme est Junon qui prie Eole de déchaîner les Vents contre la Flotte Troyenne. Le plafond de la grande piéce est sans contredit le plus

H

beau. Les caresses que Junon fait à Jupiter, excitent les ris de Momus qui les montre au doigt à l'Amour. D'autres Amours soutiennent un pavillon derrière le Roi des Dieux & des Hommes. La frise de ce plafond est richement ornée de Sphinx & de jeux d'enfans rélatifs aux attributs de ces Dieux.

Des Amours sont peints au plafond du petit cabinet.

La Porte saint Antoine. *François Blondel* ayant été chargé en 1671 de donner des desseins pour l'embellissement de la Ville, s'assujétit à suivre l'ancien ouvrage de cette Porte, dû à *Metezeau*, se contentant d'ajoûter une porte de chaque côté. La face qui est du côté du Fauxbourg, est ornée de corps de refands & de deux figures de *François Anguier*, qui sont dans des niches. Celle qui est à main droite tient un ancre, au bas duquel il y a un Dauphin; elle est allégorique à l'espérance que la France avoit conçue de la Paix faite avec l'Espagne en 1660. L'autre Statue est la Sureté publique qui s'appuye sur une colonne, & dont la tranquillité désigne qu'elle n'a plus rien à craindre.

Sur une console au milieu de la clef

du grand portique, est placé le Buste de Louis XIV. fait par *Van-Obstal*, né à Bruxelles.

On estime dans l'ouvrage de l'ancienne Porte les figures de la Seine & de la Marne, couchées sur un fronton arrasé, qui sont de *J. Gougeon*.

Au-dessus du fronton sont deux figures à demi-couchées ayant des tours sur la tête. Ce sont la France & l'Espagne qui se donnent la main en signe d'amitié & d'alliance, & plus haut au milieu de l'attique est l'Hymen qui semble approuver & confirmer cette union qu'il a fait naître. Il tient d'une main un mouchoir & de l'autre un flambeau allumé. Toutes ces figures plus grandes que nature, sont de *Van-Obstal*.

L'Hôpital des Enfans Trouvé's. Le tableau d'Autel est du célébre *la Fosse*. C'est Notre-Seigneur qui appele à lui les petits enfans & les bénit.

Sainte Marguerite. L'on remarque dans la Chapelle de cette Sainte qui est derrière le Chœur, un tableau peint par *Charle-Alfonse du Frenoy* en 1656, dans lequel il a représenté cette Sainte chargée de chaînes & en prison.

Le maître Autel des Religieuses de

la Croix, rue Charonne, est orné d'une Elevation de Croix peinte par *Jouvenet*, & gravée par Desplaces.

Les Filles de la Madeleine de Tresnel sont un peu au-dessus. Le maître Autel tout de marbre est d'un élégant dessein.

La Chapelle de S. René du côté de l'Evangile, est entierement revêtue de marbre ; M. *Cartaud* en a conduit l'architecture. *Bousseau* a fait le Tombeau de M. d'Argenson le père, lequel est placé sous une arcade ; c'est un Ange en marbre blanc, à genoux sur des nuées, qui offre à S. René le Cœur de M. d'Argenson, qu'il tient entre ses mains. Le fond sur lequel est placée cette figure, est un marbre bleu turquin, & le piédestal est un marbre de couleur. Ses Armes ornées de festons de cyprès sont soutenues par un Génie, & placées à la clef de l'arcade.

L'Eglise des Religieux Picpus posséde un *Ecce Homo*, figure de pierre grande comme nature de la main de *G. Pilon*: elle est placée au-dessus d'un Confessional à gauche en entrant.

On voit dans le Réfectoire un grand tableau du Serpent d'airain, peint par *le Brun*, & gravé par B. Audran.

LE QUARTIER
DE SAINT PAUL.

XV.

L'Hôtel d'Aumont, rue de Jouy, est bâti par *François Manfart*. L'Escalier est remarquable. Le vestibule qui lui sert d'entrée est décoré d'un ordre Dorique d'une élégante proportion. Ce même ordre regnant dans un péristile qui précéde cet Escalier, en rend l'abord des plus riches, & le fait paroître plus grand.

On voit au rez-de-chaussée un beau plafond de *Vouet*, c'est Junon sur son char, accompagnée de Minerve & de Venus, Mercure est plus bas, disposé à exécuter les ordres de cette Déesse.

Au premier étage sur le Jardin, est un magnifique plafond où *le Brun* a peint sur toile l'Apothéose de Romulus; on y admire des figures si bien peintes, qu'elles sortent du plafond: la grande ordonnance y dispute le prix au beau coloris.

Dans le Jardin est une Venus en marbre à demi-couchée sur des rochers avec l'Amour, par *François Anguier*.

Les Filles de l'Ave-Maria. On voit dans le Chœur sous une arcade auprès de la Sacristie, le Mausolée d'une Princesse de Condé, où cette Dame est représentée à genoux, les mains jointes; c'est une fort belle figure de marbre, grande comme nature, dont on ignore le Sculpteur.

Saint Paul. La première Chapelle à gauche en entrant, est ornée d'un *Benedicite* de *le Brun*, gravé par G. Edelinck.

Quatriéme Chapelle du même côté une Ascension, par *Jouvenet*.

Attenant la petite porte du Chœur aussi à gauche, est la Justice en marbre blanc, qui tient le médaillon de François Dargouges, premier Président du Parlement de Bretagne, par *Coyzevox*.

Derrière le maître Autel en face de la Chapelle de la Vierge, *Hallé* a peint le Ravissement de S. Paul: ce tableau qui est en rond étoit autrefois au maître Autel.

Sur un pilier attenant la Chapelle de la Communion, se voit un Monu-

ment en marbre, érigé par *Coyzevox* à la mémoire de J. H. Mansart.

La Chapelle de la Communion est grande & belle ; on y distingue le Tombeau en marbre du Duc de Noailles, inventé & exécuté par *Anselme Flamen*. Ce Duc y est représenté à demi-couché, & soutenu par la Religion qui d'une main tient un calice & de l'autre une Croix. Plus haut l'Espérance lui montre la Couronne de gloire qu'il attend. Aux pieds du Duc est un Génie en pleurs. La Duchesse a été mise dans le même Tombeau, & son Epitaphe soutenue par deux Génies, se voit à côté.

Les Celestins. Au-dessus de la porte du Chœur, on voit Jesus-Christ au milieu des Docteurs, peint par *Jean Stradan*.

Le Lutrin est du dessein de *Germain Pilon*, ainsi que la balustrade de l'Autel. Les figures en pierre de la Vierge & de l'Ange Gabriel, sont de sa main.

La Chapelle d'Orléans au côté droit du Chœur, renferme plusieurs chefs-d'œuvres de sculpture. Le tableau de l'Autel est une descente de Croix, peinte par *François Salviati*.

A l'entrée de cette Chapelle est une

grande colonne torse de marbre blanc ornée de feuillages, dont le chapiteau porte une urne de bronze, où est le Cœur d'Anne de Montmorency. Cette colonne sculptée par *G. Pilon*, est élevée sur un piédestal de marbre blanc & accompagnée de trois figures de bronze qui représentent les Vertus. On les avoit données à G. Pilon, elles sont plutôt de *Barthelemi Prieur*.

La pyramide de la maison de Longueville est à côté en allant vers l'Autel. Elle est ornée de trophées dans ses deux faces, & accompagnée des quatre Vertus Cardinales en marbre blanc, & de deux bas-reliefs de bronze, savoir le secours d'Arques, & la bataille de Senlis. Ce beau morceau est dû à *François Anguier*.

Vis-à-vis de l'Autel on voit un piédestal chargé de sculptures, qui porte les trois Graces, grandes comme nature, & d'un seul bloc de marbre; elles sont debout, le dos tourné l'une contre l'autre, & se tiennent par la main, leurs têtes portent une urne de bronze dorée qui renferme le Cœur de Henri II. Ce chef-d'œuvre est de *Germain Pilon*. On ne peut assez admirer la légéreté des draperies, les beaux airs de têtes,

& le trasparent du marbre en quelques endroits.

Dans le mur de cette Chapelle du côté de l'Epître est un Tombeau de marbre noir, sur lequel est la Statue à demi-couchée de l'Amiral Chabot, sculptée par *Jean Cousin.* Elle n'est point de marbre, comme on l'a prétendu, mais d'une composition qui imite le marbre. Le pourtour est chargé d'une trop grande quantité d'ornemens qui causent beaucoup de confusion.

A côté on voit d'*Anguier l'aîné* un autre Mausolée de marbre, sur lequel est couchée la figure de Henri Chabot, Duc de Rohan, avec un Génie pleurant qui soutient sa tête, & un à ses pieds.

Au milieu de la Chapelle est un piédestal de porphyre triangulaire, qui porte une colonne de marbre blanc, semée de flâmes, sur le haut est une urne de bronze dorée, surmontée d'une couronne que tient un Ange ; le Cœur de François II. y est renfermé. Au pied de cette colonne sont placés trois Génies en marbre blanc, tenant des flambeaux à la main. Ce morceau est de *Paul Ponce.*

Vis-à-vis de ce Mausolée se voient

contre le mur posés sur un piédestal de marbre noir, deux Génies appuyés chacun sur un bouclier, & au milieu d'eux s'éleve une colonne de marbre chargée de chiffres & de couronnes Ducales. Le Cœur du Comte de Brissac est renfermé dans une urne dorée que porte son entablement.

De-là on entre dans une Chapelle, où *Paul Mathei* a représenté à l'Autel S. Léon qui va au devant d'Attila.

Dans une autre Chapelle est le Tombeau en pierre de Charle Maigné en habit de guerre, assis & appuyé sur le bras gauche, par *Paul Ponce*. Cette figure mérita les éloges du Cavalier Bernin, lorsqu'il vint visiter les Tombeaux de cette Eglise.

Mignart a peint une Madeleine dans la Chapelle de ce nom.

Au plafond du grand Escalier *Bon Boullongne* a peint à fresque S. Pierre Moron, Instituteur des Célestins, enlevé au Ciel par des Anges.

L'ISLE
NOTRE-DAME.

L'Eglise de saint Louis fut commencée sous la conduite de *le Vau*, & a été achevée sous celle de *le Duc*, qui a donné le deſſein de la grande porte. Les ornemens de ſculpture ſont dûs au génie de *J. B. Champagne*. Les deux figures en marbre de la Vierge & d'une autre Sainte dans la croiſée, ſont de *M. Ladatte*.

La Maison du President Lambert (a) eſt du deſſein de *le Vau*. La porte eſt grande & annonce un bel édifice.

La Cour eſt entourée de bâtimens décorés d'ordre Dorique. Un perron placé en face de la porte, conduit à un grand palier, où commencent deux rampes, par leſquelles on monte aux apparte-

(a) Du Change, Dupuis, Beauvais, du Flos, Deſplaces, Mathys Pool, L. Surugue ont gravé les tableaux de cet Hôtel d'après les deſſeins & ſous la conduite de B. Picart qui en a auſſi gravé quelques-uns qui ſeront déſignés par une *.

mens. Dans un renfoncement cintré au bas de l'Escalier, se présente d'abord un Fleuve & une Nayade, peints en grisaille par *le Sueur*, mais ce morceau est entierement retouché.

Au rez-de-chaussée on entre dans LE CABINET DE L'AMOUR. Le lambris doré qui l'entoure, est partagé en deux parties par une corniche : huit de ces panneaux sont remplis de paysages de *Herman Swanefeld* & de *Patel*. Les autres, ainsi que les pilastres montans, sont enrichis d'ornemens & de figures d'Amours tenant les armes des Dieux, peints par *le Sueur*. Cinq grands tableaux occupent la partie supérieure des lambris, lesquels sont peints par *Perrier*, *Romanelli* & autres maîtres. Le Sacrifice d'Iphigénie & la Déification d'Enée sont aux deux côtés de la cheminée. Les deux plus grands en face des fenêtres sont la défaite des Harpyes, & le Médecin Iapis qui guérit Enée de sa blessure. Le cinquiéme est Venus qui donne des armes à ce Héros.

Les tableaux de *le Sueur* sont :

L'Amour, qui, après avoir désarmé Jupiter, descend des Cieux pour embraser l'Univers.

L'Enleyement de Ganiméde.

Au milieu du plafond dans un renfoncement, la Naissance de l'Amour.

Venus le présente à Jupiter.

Cette Déesse irritée contre son fils qui s'échappe de son berceau & se réfugie entre les bras de Cerès.

L'Amour assis sur une nuée reçoit les hommages de Mercure, d'Apollon & de Diane.

Au-dessus des fenêtres l'Amour tranquille & assuré de son pouvoir, ordonne à Mercure de l'annoncer à l'Univers. Ces cinq derniers morceaux sont au plafond.

Au premier étage *le Sueur* a peint LE CABINET DES MUSES. Au plafond se voit Apollon dans son Palais, à qui Phaëton demande la conduite de son char. Ce Dieu y consent, & lui met sur la tête sa couronne de lauriers. En bas du plafond est Eole dans sa caverne, & les Vents qui commencent à l'agiter. Le reste est composé d'enfans qui portent des fruits & des fleurs.

Dans la frise du même plafond *François Perrier* a exécuté quatre morceaux de la fable, Apollon & Daphné, le Jugement de Midas, la Chûte de Phaëton & le Parnasse.

Cinq tableaux de *le Sueur* ornent le

pourtour de ce Cabinet ; ce sont les neuf Muses. Melpomene, Polymnie & Erato forment un tableau à gauche du lit, Clio, Euterpe & Thalie sont à droite, ces deux morceaux sont quarrés, les autres sont Calliope, Terpsicore & Uranie en trois tableaux ovales, tous peints sur bois.

De plein pied on passe dans une espéce de garde-robbe, au plafond de laquelle *le Sueur* a peint la Lune dans son char sous la figure de Diane, précédée de Lucifer qui marque le point du Jour.

LA GALERIE de *le Brun* est aussi au premier étage du côté de la rivière.

1. Au-dessus de la porte d'entrée se voit un magnifique Buffet décoré par les soins de Bacchus & de Pan.

Les Travaux d'Hercule sont peints au plafond en cinq morceaux.

2. Cerès, Cybéle & Flore sont sur des nuées, qui ordonnent les aprêts de la Fête. Les Suivantes de Flore ornent la Salle de corbeilles & de festons de fleurs, peints par le fameux *Baptiste* *.

3. Hercule combat les Centaures.

4. Vis-à-vis il délivre Hésione d'un monstre marin envoyé par Neptune *.

Ces deux morceaux qui font le milieu du plafond, sont peints sur des piéces de tapisseries qui paroissent y avoir été attachées pour la décoration de la Fête.

5. Jupiter présente à Hercule Hébé pour épouse ; Mars paroît y applaudir. Diane regarde avec étonnement l'implacable Junon, dont la colére est désarmée par les vertus d'Alcide, Atlas soutient ce grouppe.

6. Au fond de la Galerie, dont la voûte est en cul de four, se voit l'Apothéose d'Hercule conduit par Minerve, précédé de la Renommée & couronné par la Gloire *.

Entre chaque trumeau de cette Galerie, ainsi que dans les espaces vis-à-vis entre les cinq paysages qui répondent aux fenêtres, & dont on ignore le peintre, sont placés des Termes, des grouppes d'enfans ou des Aigles de stuc qui soutiennent des bas-reliefs aussi de stuc, peints en bronze alternativement ovales & octogones. On y voit les Travaux d'Hercule.

Dans le premier Hercule étouffe le Lion de la Forêt de Nemée.

Dans le second il est vainqueur de l'Hydre de Lerne.

Dans le troisiéme il apporte le Sanglier d'Erimanthe tout vivant à Euryfthée qui pensa en mourir de peur.

Dans le quatriéme il arrête la Biche aux cornes d'or du Mont Ménale.

Dans le cinquiéme il dompte un Taureau que Neptune avoit envoyé en Grece pour se venger de quelque déplaisir.

Dans le sixiéme il est victorieux de Dioméde & de ses chevaux.

Dans le septiéme il tue le Dragon qui gardoit les Pommes d'or du Jardin des Hesperides.

Dans le huitiéme il enchaîne le Chien Cerbére.

Dans le neuviéme Hercule se repose après ses travaux sur les bords de l'Océan, aux fameuses colonnes qui portent son nom.

Toute cette sculpture est de *Van-Obstal*.

Au deuxiéme étage en attique au-dessus du Cabinet des Muses, sont LES BAINS, dont le plafond en voussure est de *le Sueur*. On remarque dans les angles des Divinités de la mer & des eaux, grouppées avec des enfans qui badinent avec des branches de corail. Ces figures coloriées accompagnent qua-

tre bas-reliefs feints de sculpture, savoir le Triomphe de Neptune, celui d'Amphitrite, au-dessus de la cheminée Actéon qui surprend Diane au bain, & Calisto dont la grossesse est découverte par ses Compagnes.

On peut dire au sujet de tous ces beaux ouvrages de *le Sueur*, que c'est le plus parfait qui soit sorti de son pinceau. Non-seulement le dessein, la composition, les graces y éclatent de toutes parts, mais encore un beau & séduisant coloris y domine & attire l'admiration de tous les Etrangers qui viennent en cette Ville.

La Maison Bretonvilliers posséde au premier étage une Galerie entierement peinte à fresque par *Bourdon*.

Neuf tableaux ornent le plafond qui est en plein cintre. Le premier & le dernier suivent ce cintre, celui du milieu est octogone, les autres sont quarrés.

Le premier en entrant est le Parnasse, grande & riche ordonnance.

Le deuxiéme est l'assemblée des Dieux.

Dans le troisiéme, qui est vis-à-vis, Phaëton va voir Clyméne sa mére.

Phaëton dans le quatriéme commen-

ce son cours, & le continue dans le cinquiéme qui occupe le milieu & est plus grand que les autres, les Heures désignées par de belles figures de filles traînent son char, les quatre Saisons s'y voient aussi.

Le sixiéme est sa chûte.

Dans le septiéme il meurt.

Ses Sœurs qui le pleurent, & leur Métamorphose en peupliers, font le sujet du huitiéme tableau.

Le neuviéme qui termine la Galerie offre les attributs du Soleil.

Quatorze petits tableaux octogones peints par les Eleves de *Bourdon* sur ses desseins, & gravés par *Friquet*, ornent le pourtour des murs. Ce sont des figures représentant des Vertus & des Arts désignés par des traits de l'Histoire Grecque & Romaine. Le premier en entrant est la Peinture, le second la Grammaire, le troisiéme la Musique, le quatriéme l'Arithmétique, le cinquiéme l'Eloquence, le sixiéme la Géométrie, le septiéme l'Astronomie, le huitiéme la Grandeur d'Ame, le neuvieme la Magnificence, le dixiéme la Libéralité, le onziéme la Constance, le douziéme la Paix, le treiziéme la Sécurité & enfin la Concorde.

George Charmeton fut employé aux ornemens d'architecture, & *Baptiste Monoyer* a peint les festons de fleurs & de fruits, & les porcelaines qui ornent la corniche.

Sortant de cette Galerie & repassant par la même Antichambre, on entre dans une piéce, sur la cheminée de laquelle *Bourdon* a peint la continence de Scipion.

Ensuite est un Cabinet peint par *Vouet*. Sur la cheminée est l'Espérance avec l'Amour, & Venus qui veulent arracher les aîles de Saturne, gravé par *Michel Dorigny*. Au plafond se voit dans un rond le Tems accompagné de plusieurs Divinités, & quelques enfans dans des quarrés en compartimens.

LE QUARTIER
DE LA PLACE MAUBERT.

XVI.

La Porte saint Bernard fut conſtruite en 1670 ſur les deſſeins de *Blondel*, le Mathématicien, qui s'aſſujétit à un ancien pavillon. Elle eſt percée de deux arcades ſurmontées d'une longue friſe, au-deſſus de laquelle eſt un grand entablement qui porte un attique où ſe lit une Inſcription. Cette friſe eſt occupée par deux grands bas-reliefs. Dans celui du côté de la Ville, Louis XIV. eſt repréſenté répandant l'abondance ſur ſes Sujets. Le bas-relief du côté du Fauxbourg fait voir le Roi habillé en Divinité antique, tenant le gouvernail d'un navire qui vogue à pleines voiles. Ces deux bas-reliefs & les ſix Vertus placées ſur les piles ſont l'ouvrage de *Baptiſte Tuby*.

L'Egliſe de l'Hôpital General, dit de la Salpêtriére, eſt du deſſein de *Libéral Bruand*, Architecte du Roi.

A L'Hôpital de la Pitié, derrière l'Autel est un Christ au tombeau, peint par *Daniel de Volterre*, très-beau tableau un peu gâté.

A une Chapelle à côté, un tableau de *Louis de Boullongne*, où font de petits enfans à genoux devant une Sainte.

Derrière cet Hôpital est la Maison de sainte Pelagie; on y voit une Epitaphe de marbre de la main de *Coyzevox*, pour le Chancelier d'Aligre qui a fait beaucoup de bien à cette Maison.

L'Abbaye de saint Victor. A l'Autel est une Adoration des Mages, par *Vignon*; c'est un de ses meilleurs tableaux.

Le Sanctuaire est orné de quatre grands ouvrages de peinture de M. *Restout*.

Le premier à droite fait voir David qui par ses prières désarme la colére de Dieu, & obtient la cessation de la peste.

Le deuxiéme vis-à-vis représente la Résurrection du Lazare.

Les sujets des deux autres ont entr'eux une étroite liaison. Dans l'un Melchisedech étant venu au-devant d'Abraham victorieux, offre pour lui

du pain & du vin au Seigneur. L'autre dont celui-ci n'étoit que la figure, est une Céne.

SAINT NICOLAS DU CHARDONNET. On voit au maître Autel une Résurrection peinte par *Verdier*, Eleve de le Brun.

Le Crucifix qui est au-dessus de la porte du Chœur, & les Statues en bois de la Vierge & de S. Jean ont été sculptés d'après les desseins de le Brun par *Poultier*.

On remarque dans la Chapelle de la Communion, qui est à côté de la Sacristie, le Sacrifice d'Abraham & Elisée dans le Désert, peints entre les croisées par *Francisque Milé*.

Les deux tableaux placés aux côtés de l'Autel sont la Manne & le Sacrifice de Melchisedech, par M. *Coypel*, premier Peintre du Roi.

Chapelle de S. Jérôme à droite près du Chœur, est le Tombeau de Jérôme Bignon, Avocat Général du Parlement. Ce Monument est de marbre noir, orné de son Buste en marbre au milieu, & aux quatre coins des Vertus assises désignées par les attributs qui leur sont propres. Le Buste est de *Girardon*. On dit que sans l'avoir jamais

vû, il l'a représenté très-parfaitement.

Plus loin est la Chapelle de la Famille d'Argenson. Sa face vis-à-vis de l'Autel est incrustée de marbre, l'on y voit au pied d'une pyramide le Buste de M. d'Argenson, Garde des Sceaux, accompagné de tous les attributs qui conviennent à ses dignités.

Dans une autre M. *Jeaurat* a peint le Martyre de S. Denis & de ses Compagnons.

La Chapelle de S. Charle est décorée avec autant de goût que de génie. *Le Brun* l'a fait orner pour servir de Mausolée à sa mére, & en a conduit jusqu'aux moindres parties.

La mére de ce Peintre est ici représentée par une figure de marbre qui sort du tombeau au son de la trompette. Cette figure est admirable, & l'ardeur qu'elle a de jouir de la gloire des Bienheureux, est peinte sur son visage. L'Ange qui est en l'air & qui sonne de la trompette est d'une légéreté inimitable. *Colignon*, un des habiles Sculpteurs du siécle dernier, exécuta ce beau morceau en 1712.

A l'autre face de cette Chapelle est le Tombeau de le Brun, dont le Buste se voit au pied d'une pyramide posée

sur un piédestal & accompagnée de deux figures de marbre par *Coyzevox*.

Le tableau de l'Autel mérite une singulière attention. On juge aisément que le Brun ayant à peindre son Patron, en a fait une piéce capable de lui faire honneur. Ce tableau représente S. Charle Borromée suivi de plusieurs Clercs qui tiennent des flambeaux. Ce Saint après avoir épuisé tout ce qu'il avoit pour soulager les malades dans la peste de Milan, va nus pieds & la corde au cou se jetter aux pieds d'un Crucifix. Cet ouvrage est gravé par G. Edelinck.

Sur le retable est un bas-relief qui offre S. Charle communiant un pestiféré, au milieu d'une foule de malades qui meurent à ses côtés.

Le plafond qui est aussi de *le Brun* & de la même beauté, offre un Ange qui remet son épée dans le fourreau.

LE QUARTIER
DE SAINT BENOÎT
OU DE SAINT JACQUE.

XVII.

La Chapelle du College de Beauvais offre un S. Jean dans l'Isle de Pathmos, peint par *le Brun*, & gravé par Poilly.

Saint Jean de Latran. On y voit un Tombeau où repose le Cœur de Jacque de Souvré, Grand Prieur de France. Deux Termes qui sortent de leurs gaînes soutiennent un grand couronnement avec un fronton, sous lequel on voit ce Commandeur à demi-couché sur un sarcophage de marbre noir, il a un casque à ses pieds & son bras droit est soutenu par un Ange. Les deux corps qui portent l'entablement sont de bréche antique. Cet ouvrage est dû à *Anguier l'aîné*.

La Chapelle Paroissiale de saint Benoît est ornée d'une Descente de

Croix, faite par *Sebastien Bourdon*, & gravée par J. Boulanger.

A un des piliers de la nef on remarque un petit Monument de marbre d'un fort bon goût, exécuté par *Vancléve*, & imaginé par *Oppenord*.

AU COLLEGE DU PLESSIS - SORBONNE, dans la Chapelle est un S. Charle Borromée & un S. Pierre, de M. *Restout*.

LE COLLEGE DE LOUIS LE GRAND. Dans la Salle où l'on reçoit les Séculiers se voit un grand tableau de *Vignon le père*, qui en occupe tout le fond: il représente S. Ignace & S. François Xavier dans des chars qui les portent au Ciel, ils sont accompagnés de plusieurs Vertus ; les quatre parties du Monde représentées sous des figures de femmes bien caractérisées applaudissent à l'élevation de ces deux Saints.

Cette première Salle vous conduit dans une autre où l'on voit un portrait du P. Bourdaloue, peint après sa mort par *Jouvenet*, gravé par C. Simonneau, & un grand tableau où le même Peintre a représenté la Famille de Darius aux pieds d'Alexandre, le caractére de ce Héros & celui d'Ephestion qui l'accompagne, sont admirables. Ce beau morceau qui est dans le goût de le

Brun, fut fait pour une Enigme.

Une piéce suivante offre quatre ouvrages de la première manière du *Poussin*, savoir S. Ignace en extase, un Soleil couchant où ce Saint écrit ses méditations, S. Ignace & S. François Xavier ausquels Notre Seigneur & la Vierge apparoissent, & S. Xavier persécuté par les démons.

On a placé deux tableaux aux deux extrêmités de LA BIBLIOTHEQUE : celui qui est au-dessus de la porte d'entrée est de *Messer Nicolo*. La mort d'Agamemnon assassiné dans un festin par Egyste, en est le sujet. Vis-à-vis *le Brun* a peint un portrait historié de feu M. Foucquet ; la Justice & la Foi sont à ses côtés.

Les Jésuites ont dans leur Chapelle quatre tableaux d'Autel qu'ils placent selon les différens tems de l'année, savoir une Nativité de *Jouvenet*, une Résurrection de M. *Cazes*, une Purification de *Hallé*, un Saint Ignace de *Vignon* qui a peint aux deux côtés de l'Autel les Saints Ignace & Xavier. *Hallé* a représenté quatre Saints de l'Ordre dans les lambris.

LE COUVENT DES JACOBINS. Il y a dans le Chœur au-dessus de la porte

de la Sacristie un grand tableau cintré peint sur bois, qui a pour sujet la Naissance de la Vierge, plusieurs femmes sont occupées auprès de Sainte Anne, & auprès de la Sainte Vierge qui vient de naître, les têtes en sont admirables. C'est un présent du Cardinal Mazarin. Jamais ce beau morceau n'a été du Valentin, comme le disent les Auteurs des Descriptions de Paris, mais dans le goût de *Sebastien del Piombo*, Disciple de Michel-Ange.

La Salle de saint Thomas offre le portrait en pied de M. de Péréfix, Archevêque de Paris, & un S. Thomas d'Aquin prêchant. Ce sont deux beaux ouvrages d'*Elisabeth Sophie Chéron*, nommée la Sapho de son siécle, Vie des Peintres, Tom. 2. p. 369.

A la Chapelle du College des Grassins la Résurrection du Fils de la Veuve de Naïm par *Vouet*, & l'Ange qui conduit le jeune Tobie, première manière de *le Brun*.

Saint Etienne du Mont. La Chaire du Prédicateur est un chef-d'œuvre de sculpture en bois. Une grande statue de Samson semble soutenir le corps de tout l'ouvrage, autour duquel on a placé sept Vertus entremêlées de bas-

reliefs admirables qui sont dans les panneaux. Sur le dais sont six Anges qui tiennent des guirlandes, & au milieu, mais plus élevé, est un Ange qui tient deux trompettes, & qui semble inviter les Chrétiens à venir entendre la parole de Dieu. Tout ce bel ouvrage qui est de bois a été sculpté par *Claude Lestocart* sur les desseins de *la Hire*.

La beauté du Jubé attire ensuite les regards, les figures qui le décorent sont de *Biard le père*.

Proche la porte du Chœur à droite est adossé contre un pilier un petit morceau de sculpture de forme ronde, où *Girardon* a fait paroître un Génie de marbre en pleurs, qui tient un flambeau renversé, & de l'autre soutient une table de marbre qui indique le Tombeau du père des Perraults.

On remarque dans la Chapelle attenant un Christ mis au tombeau, accompagné des trois Maries & de Saint Jean, figures de pierre grandes comme nature, au-dessus est un Christ qui ressuscite, avec deux Anges, par *Germain Pilon*.

Derrière le maître Autel en face de la Chapelle de la Vierge, est placé un petit bas-relief de marbre, où Je-

sus-Christ est représenté au Jardin des Oliviers, & aux deux côtés S. Paul & Aaron, aussi en bas-reliefs de *Pilon*.

Chapelle S. Pierre de l'autre côté du Chœur, proche celle de la Vierge, S. Pierre qui ressuscite Tabithe. *Le Sueur* l'a peint & du Flos l'a gravé.

On conserve dans la Salle des Marguilliers dix-huit desseins à l'encre de la Chine, du meilleur tems de *la Hire*, d'après lesquels ont été faites les tapisseries qui représentent l'Histoire de S. Etienne.

L'ABBAYE ROYALE DE SAINTE GENEVIEVE. Trois grands tableaux ornent la nef de l'Eglise. Le premier qui est à gauche en entrant représente le fond du Chœur de cette Eglise orné comme il étoit lors de la descente de la Chasse de Sainte Geneviéve en 1710. Sur le devant du tableau se voient les Prévôt & Echevins de la Ville de Paris. C'est un Vœu fait par la Ville à cette Sainte pour la cessation de la famine causée par l'affreux hyver de 1709. *François de Troy* y a donné des preuves de sa capacité.

Celui d'à côté est peint par *Largilliere*, & est aussi un Vœu que fit cette Ville en 1694, après avoir éprouvé

deux années de famine. Sainte Geneviéve est dans la gloire, & au bas sont le Prévôt des Marchands, les Echevins & les principaux Officiers du Corps de Ville en habits de cérémonie, avec un grand nombre de Spectateurs. Largilliere y a placé Santeuil, & s'y est peint à côté de lui.

Le troisiéme tableau est à droite en face de celui-ci. La Ville de Paris à genoux implore la protection de la Sainte, pour faire cesser une espéce de famine, dont elle fut affligée en 1725. Ce morceau est dû au pinceau de M. *de Troy*, Directeur de l'Académie de Rome.

Le quatriéme a été peint en 1746 à l'occasion de la convalescence du Roi, par M. *de Tourniere*. Il y a sur le devant neuf figures du Prévôt des Marchands & Echevins à genoux dans le Temple, & le Peuple est derrière eux. Ils invoquent tous la protection de la Sainte qui est à genoux sur un nuage, & soutenue par deux Anges.

A droite près la porte par où passent les Religieux pour aller au Chœur, sont deux petites arcades en forme de niches, dans lesquelles on voit deux ouvrages de sculpture en terre cuite

qu'on croit être de *G. Pilon*, l'un est un Christ porté au tombeau, l'autre une Résurrection.

Dans une Chapelle au côté droit de l'Autel se voit le Tombeau du Cardinal de la Rochefoucault, à qui un Ange sert de caudataire ; ces figures de marbre sont de *Philippe Buister*.

L'Edifice formé de quatre colonnes Ioniques d'un marbre très-précieux qui soutiennent la Chasse de S^{te}. Geneviéve, est du dessein de *Jacque le Mercier*.

Le Lutrin est une piéce très-remarquable. Ce sont trois Génies autour d'une lyre, qui semblent la toucher pour accompagner les voix des Religieux, cette lyre sert de base à l'aigle qui porte le Livre sur ses aîles.

La Bibliotheque forme une croix au milieu de laquelle est un dôme qui en éclaire les quatre parties. Celle du côté de l'Eglise étant plus courte que les trois autres, M. *de la Joue* y a peint en 1732 une excellente perspective qui représente un Salon ovale, éclairé par une grande croisée au milieu. A l'entrée de ce Salon paroissent deux urnes de marbre antique. Sur le devant est une Sphère suivant le systéme de Copernic.

M. *Restout* a donné en 1730 des preuves de son savant pinceau dans la coupole qui est au milieu de cette Bibliothéque. L'on y voit S. Augustin revêtu d'une chasuble antique, entouré de plusieurs Anges & Chérubins qui l'enlevent au Ciel. Il tient d'une main un livre, & de l'autre cette victorieuse plume qui toujours défendit la Vérité & la Religion. Un peu plus bas sont deux Anges qui portent sa crosse, & sa mitre. Au-dessous de la figure de cette lumiére de l'Eglise, on voit partir de la nuée qui le porte un dard de feu serpentant qui tombe impétueusement sur les ouvrages de Pélage, de Manès, de Donat & autres hérétiques, lesquels paroissent dévorés par les flâmes & jetter une épaisse fumée.

Dans l'aîle à droite en entrant se voient les Bustes en marbre de J. H. Mansart & de de Cotte, premier Architecte, par *Coyzevox*, & celui de M. Arnauld par *Girardon*.

Au bout de la Bibliothéque, les Bustes en marbre par *Coyzevox* de M. le Tellier, Archevêque de Reims, & du Chancelier du même nom, ornent les deux côtés de la fenêtre.

SAINT JACQUE DU HAUT-PAS. Son

portail est décoré de colonnes Doriques qui soutiennent un entablement & un fronton, avec un attique au-dessus. Les voûtes des bas côtés sont très-hardies. Toute cette architecture est de *Gittard*.

Au-dessus de la porte est placé un tableau de *la Hire* représentant le Martyre de Saint Barthelemi. Ce tableau qui est d'une grande force de couleur, fut le premier qui fit connoître ce Peintre.

Pierre Vanmol, Eleve de Rubens, a peint une Annonciation au maître Autel du MONASTERE DES URSULINES.

LES RELIGIEUSES CARMELITES DÉCHAUSSE'ES. Le dedans de l'Eglise est magnifiquement décoré par les libéralités de la Reine Marie de Médicis qui y employa pendant long-tems *Ph. de Champag e*, son premier Peintre. Les peintures de la voûte qui sont de lui & à fresque, exposent aux yeux plusieurs traits de l'Histoire Sainte. On y admire surtout un excellent morceau de perspective dont *des Argues*, habile Mathématicien, avoit donné le trait à Champagne ; c'est un Christ entre la Vierge & Saint Jean si artistement peint, que ces trois figures paroissent sur un plan perpendiculaire quoique horizontal.

Le Crucifix de bronze au-dessus de

la porte du Chœur est une des belles piéces de *Jacque Sarrazin*.

Avant de considérer les tableaux de la nef, il faut monter à l'Autel & admirer en face du Chœur des Religieuses l'excellent tableau du *Guide*, c'est une Annonciation ; l'attitude de la Vierge est parfaite, une belle tête, de belles mains, une draperie heureusement jettée, la gloire d'enhaut est ce qu'on peut voir de plus admirable. Il est gravé par Guillaume de Geyn.

A droite sont six tableaux de *Ph. de Champagne*, dont il n'y en a que trois qui soient bien entiérement de lui, il fit peindre les autres par d'habiles gens, & se contenta de les retoucher ensuite. Une * désigne ceux qui sont *del proprio pugno*, comme disent les Italiens.

Le premier est la Naissance de Notre Seigneur & les Bergers qui accourent dans l'Etable pour l'adorer.

Le second la Descente du Saint Esprit sur les Apôtres *.

Le troisiéme l'Assomption de la Vierge *.

Le quatriéme l'Adoration des Mages.

Le cinquiéme la Circoncision.

Le sixiéme la Résurrection du Lazare *.

I vj

De l'autre côté le premier est le Miracle des cinq pains, par *Jacque Stella*.

Le second la Madeleine aux pieds de Notre Seigneur chez Simon le Pharisien. Ce tableau qui est d'une rare beauté, est de *le Brun*, & gravé par J. B. de Poilly.

Le troisiéme l'Entrée triomphante de Jesus-Christ dans Jérusalem, par *la Hire*.

Le quatriéme Jesus-Christ assis sur le bord du puits de Jacob, & s'entretenant avec la Samaritaine, par *Stella*.

Le cinquiéme Jesus-Christ dans le Désert servi par les Anges, morceau excellent de *le Brun*, gravé par J. Mariette.

Le sixiéme Jesus-Christ ressuscité apparoissant aux trois Maries. Il est peint par *la Hire*, & est beaucoup plus beau que l'autre.

Les Chapelles sont aussi fort ornées. La première auprès du Chœur est celle de Sainte Therèse. *Ph. de Champagne* a représenté sur le mur en face de l'Autel, S. Joseph averti en songe de ne point quitter la Sainte Vierge. *J. B. Champagne* a peint l'Histoire de ce Saint sur les lambris de cette Chapelle d'après les desseins de son oncle.

Sur l'Autel de la troisième Chapelle *le Brun* a peint Sainte Geneviéve avec un Ange. Sa Vie est représentée sur les panneaux des lambris, par *Verdier* d'après les desseins de le Brun.

La quatriéme Chapelle posséde le chef-d'œuvre de *le Brun*. On y voit la Madeleine absorbée dans la douleur. Tout est admirable dans cette piéce, la correction du dessein, les belles draperies, une vive expression, un grand coloris. Il est gravé par Gérard Edelinck.

Dans cette même Chapelle est la figure à genoux du Cardinal de Bérule à qui les Carmelites sont redevables de leur établissement en France. Cette statue de marbre est de *Sarrazin*. Deux bas-reliefs enrichissent le piédestal, l'un est le Sacrifice que Noé offrit à Dieu au sortir de l'Arche, & l'autre celui de la Messe. Cette sculpture, ainsi que celle du piédestal est dûe à *Lestocart*.

Le lambris de cette Chapelle est embelli de plusieurs morceaux de peinture, dont les sujets sont tirés de la Vie de la Madeleine, exécutés par les Eleves de le Brun sur ses desseins.

Au-dessus de la porte de l'Eglise est une grande Tribune, sur l'entablemen

de laquelle se voit en sculpture un S. Michel qui précipite le démon, du dessein de *Stella*.

Le Val de Grace. Ce superbe Monument de la piété d'Anne d'Autriche, est l'ouvrage de plusieurs Architectes. *François Mansart* fut choisi comme le plus capable de produire quelque chose de beau & d'extraordinaire, mais il ne conduisit le bâtiment de l'Eglise que jusqu'à neuf pieds de haut. *Jacque le Mercier* lui fut substitué, & continua le bâtiment jusqu'à la hauteur de la corniche. Les troubles qui agitérent le Royaume pendant quatre ou cinq ans, interrompirent l'ouvrage. Au commencement de 1654 la Reine en donna la conduite à *Pierre le Muet*, auquel elle associa *Gabriel le Duc*.

Le portail de l'Eglise élevé sur seize dégrés, est orné d'un portique soutenu par six colonnes Corinthiennes isolées. Il est accompagné des figures en marbre de Saint Benoît & de Sainte Scholastique, par *François Anguier*. Au-dessus est un second ordre d'architecture. Le tympan du fronton offre les Armes de France & d'Espagne sur un cœur que soutiennent deux Anges. Ces sculptures sont de *Buister* & de *Regnaudin*.

De grands pilastres Corinthiens ornent cette Eglise, dont le pavé est comparti de marbres de différentes couleurs ; on a suivi dans l'arrangement de ce pavé le même dessein de la voûte. Celle de la nef est ornée de six médailles qui représentent les têtes de la Sainte Vierge, de Saint Joseph, de Sainte Anne, de Saint Joachim, de Sainte Elisabeth & de Saint Zacharie. On y voit de plus des figures d'Anges qui portent des cartels remplis d'inscriptions à la louange de ces Saints. Tous ces ouvrages de pierre sont dûs aux *Anguiers* qui ont long-tems travaillé à la sculpture de cette Eglise.

Au-dessus de la porte d'entrée est une Descente de Croix, grand tableau fort estimé, peint par *Lucas de Leiden*.

Les figures en bas-reliefs sculptées sur les neuf arcades des Chapelles, trois sous le dôme & six dans la nef, représentent les attributs de la Vierge, savoir, en commençant à la Chapelle Sainte Anne, la Miséricorde & l'Obéissance ; la Pauvreté & la Patience à celle du S. Sacrement ; la Simplicité & l'Innocence au Chœur des Religieuses ; l'Humilité & la Virginité près de la Sacristie ; ensuite la Bonté & la Bénignité à l'au-

tre Chapelle de la nef, & la Justice sur la dernière à droite. A la première Chapelle à gauche en entrant la Force & la Tempérance; ensuite la Religion & la Dévotion; la Foi & la Charité près le dôme. Tous ces beaux ouvrages sont donnés à *Michel Anguier*.

Le grand Autel est placé au fond de l'Eglise, sous une arcade contigue au dôme : il est formé de six grandes colonnes torses d'ordre Composite de marbre de Barbançon, élevées sur des piédestaux aussi de marbre, & chargées de palmes & de rinceaux de bronze dorée. Ces colonnes soutiennent un baldaquin accompagné de six Anges qui tiennent des encensoirs. Des festons de palmes & de branches d'olivier où sont suspendus quatre autres Anges qui tiennent des cartels où se lisent des versets du *Gloria in Excelsis*, servent à lier ces colonnes ensemble. Cette belle décoration a été imaginée par *le Duc*.

Sur l'Autel est l'Enfant Jesus dans la créche, accompagné de la Sainte Vierge & de Saint Joseph, figures de marbre grandes comme nature, sculptées par *Michel Anguier*. Le tabernacle est orné d'un bas-relief où l'on voit les Pélerins d'Emmaüs, & sur le devant

d'Autel une Descente de Croix de l'ouvrage de *François Anguier*.

Derrière le grand Autel est un pavillon bombé, d'où les Religieuses peuvent faire leurs priéres, quand le Saint Sacrement est exposé : l'intérieur de ce lieu est décoré de peintures de *Mignart*.

Les sculptures en bas-relief qui remplissent les panaches du dôme, sont les quatre Evangélistes accompagnés d'Anges qui tiennent des cartels où sont des passages de l'Ecriture Sainte sur la Naissance du Fils de Dieu. Ils sont dûs au ciseau de *Michel Anguier*, ainsi que les sculptures au-dessus des arcades de cette Chapelle.

La coupole offre aux yeux le plus grand morceau de peinture à fresque qui soit dans l'Europe. *Pierre Mignart*, premier Peintre du Roi, y a représenté la Félicité des Bienheureux disposés par grouppes, les Prophétes, les Martyrs, les Vierges, les Confesseurs distingués par un attribut particulier. Les Rois, les Patriarches, les Chefs d'Ordres, S. Benoît & Sainte Scholastique, l'Autel & le Chandelier à sept branches, sont dans les parties inférieures, ainsi que la Reine Anne d'Autriche conduite par

Sainte Anne & par Saint Louis. Cette Reine offre à Dieu le vœu de la construction de cette Eglise, & dépose sa couronne aux pieds du Roi des Rois. Au plus haut du plafond dans les espaces infinis il ne paroît que des objets innombrables & à demi-formés, par rapport à l'éloignement d'où sort une grande lumiére. La Sainte Trinité & les principaux Myſtères de notre Rédemption y sont aussi placés avec ordre. Le nombre des figures monte au moins à deux cens, & les plus grandes sont de seize à dix-sept pieds de proportion. On prétend que cet ouvrage fut fait en treize mois. Mignart le retoucha au pastel quelque tems après, croyant lui donner plus d'éclat, mais le pastel qui n'est pas d'une grande durée étant tombé, ce grand ouvrage de peinture est devenu tout blanc. G. Audran l'a gravé en six piéces.

Les peintures de la Chapelle du S. Sacrement sont de la main des *Champagnes*, & l'on voit dans l'appartement de la Reine quelques traits de la Vie de S. Benoît.

Les Capucins n'ont de beau qu'une Présentation au Temple de *le Brun*, placée dans la troisiéme Chapelle en

entrant. C'est dommage que l'humidité l'ait presque entierement effacée : elle est gravée par Scotin.

Le bâtiment de l'EGLISE DE PORT-ROYAL a été conduit par *le Paultre*.

On remarque à l'Autel un des plus beaux tableaux de *Champagne*, c'est une Céne en long, dont le coloris est des plus vifs.

L'OBSERVATOIRE ROYAL fut construit en 1667 par les soins de J. B. Colbert, sous la conduite de *le Vau*. Cet ouvrage dont la solidité n'a point d'égale, est composé d'un grand corps de maçonnerie de figure quarrée, accompagné de deux tours octogones aux deux angles de la face Méridionale & d'une autre tour quarrée au milieu de la Septentrionale. Les quatre faces sont exactement placées aux quatre points Cardinaux du Monde. Cet édifice est si bien voûté par tout, qu'on n'a employé ni bois ni fer dans sa construction. On estime fort l'Escalier qui conduit aux Salles.

On voit à côté le Château d'eau dont les souterrains sont fort curieux. Il reçoit les eaux de l'AQUEDUC D'ARCUEIL, ouvrage digne des Romains, élevé sous Marie de Médicis par *Jacques de Brosse*.

LE QUARTIER
DE SAINT ANDRE'.

XVIII.

L'Eglise de saint Severin. Les figures des Sibylles & des Prophétes, peintes sur les arcades de l'Eglise sont de *Jacob Bunel*, né à Blois, mais elles sont presque effacées.

Le maître Autel est orné de huit colonnes de marbre, d'ordre Composite qui soutiennent un demi-dôme enrichi de plusieurs ornemens de bronze dorée. *Baptiste Tuby* a exécuté cette belle décoration sur les desseins de *le Brun*.

Les Mathurins. Le grand Autel est décoré de quatre colonnes Composites de brocatelle antique jaune, & le Tabernacle de dix petites colonnes de marbre de Sicile.

Les panneaux des stales sont embellis de petits tableaux peints par *Théodore Van-Tulden*, Eleve de Rubens : ces tableaux représentent la Vie de S. Jean

de Matha & de Félix de Valois, Instituteurs de cet Ordre. Van-Tulden les peignit en 1633 & les a gravés à l'eau forte au nombre de 24.

1. Du côté de l'Epître, auprès de l'Autel, la Naissance de Jean de Matha dans un Bourg nommé Faucon en Provence, en 1160.

2. Son Baptême.

3. Ses Etudes faites à Aix en Provence, Dieu lui inspire le desir de quitter ses Parens & de venir à Paris.

4. Il arrive aux environs de Paris.

5. Il soutient une Thèse de Théologie.

6. Il reçoit le Bonnet de Docteur.

7. La première fois qu'il célébre la Messe, un Ange lui apparoît avec deux Captifs.

8. Sa Retraite à Cerfroy aux environs de Meaux; il y trouve Félix de Valois.

9. Un Ange les avertit d'aller à Rome.

10. Le Pape disant la messe voit un Ange ayant sur la poitrine une Croix de l'Ordre, & à ses côtés deux Captifs qu'il semble racheter.

11. Innocent III. donne aux deux Saints l'habit blanc avec la Croix, & approuve leur Ordre.

12 Ils préfentent à Philippe Augufte de la part du Pape le Livre de leur Régle.

13. Saint Jean exhorte le peuple à contribuer à la rédemption des Captifs.

14. Les deux Saints s'embarquent pour l'Afrique.

15. Arrivés à Tunis ils rachetent des Captifs.

16. Ils font voile vers la France fuivis d'un grand nombre de Chrétiens tirés des fers.

17. L'Architecte leur montre le plan du Couvent qu'ils veulent bâtir.

18. S. Jean meurt & eft enterré à Rome fur le Mont Cœlius.

19. Les miracles qui s'opérent à fon tombeau.

Il y a encore deux tableaux de *Van-Tulden* dans la nef.

LA SORBONNE. Le Cardinal de Richelieu employa pour la conftruction de ce bel édifice *Jacque le Mercier*.

Le portail extérieur de l'Eglife eft formé de deux ordres d'architecture: le premier de colonnes Corinthiennes, & le deuxiéme de pilaftres Compofites, avec quatre niches où font des ftatues de marbre faites par *Guillain*. Le dôme eft accompagné de campa-

nilles & comblé d'une lanterne. L'Eglise où regne l'ordre Corinthien est d'une admirable construction.

Le portique intérieur est formé de dix colonnes Corinthiennes isolées, soutenant un fronton décoré des Armes du Cardinal. Le Mercier a pu avoir en vûe le Panthéon, lorsqu'il édifia ce Péristile. Son ordonnance, ainsi que celle du portail extérieur a des beautés qui charment les connoisseurs les plus délicats.

Le grand Autel du dessein de *le Brun*, est orné de six colonnes Corinthiennes. On y voit au lieu de tableau un grand Crucifix de marbre blanc sur un fond noir, qui est le dernier ouvrage de *Michel Anguier*. La Vierge qui l'accompagne est de *le Comte*, & S. Jean de *Cadéne*. Les deux colonnes du milieu forment un corps en ressaut couronné d'un fronton sur lequel sont deux Anges sculptés par *Arcis* & par *Vancléve*. Dans l'attique on voit des Anges de *Tuby*. La Tribune offre une Gloire céleste, dans laquelle le Père Eternel est adoré de plusieurs Anges. Cette excellente peinture est de la propre main de *le Brun*, & nullement de Verdier son Eleve.

Le Tombeau placé au milieu du Chœur est celui de l'Eminent Fondateur de ce Collége. Il est représenté en marbre blanc à demi-couché sur une forme de tombeau antique, sa main droite est posée sur son cœur, & de la gauche il tient ses ouvrages de piété qu'il offre à Jesus-Christ. La Religion à qui il semble les remettre, le soutient ; la Science est à ses pieds & paroît inconsolable de sa perte. Deux Génies portent ses Armes ornées du Chapeau de Cardinal & du Cordon du Saint-Esprit. Cet inimitable Monument est dû au génie & à l'habile ciseau de *Girardon*, né à Troyes en Champagne. L'invention & l'exécution s'y disputent le prix. Il doit passer en ce genre pour le plus accompli qui soit en France. B. Picart & C. Simonneau l'ont gravé des quatre côtés.

Philippe de Champagne a peint à fresque dans des ronds entre les arcs doubleaux qui soutiennent le dôme, les quatre Pères de l'Eglise Latine, qui sont S. Ambroise, S. Augustin, S. Jérôme & S. Grégoire. Les Anges portés sur des nuages qui sont dans la coupole, & le Père Eternel tout en haut, sont aussi de la même main.

A

A la Chapelle de la Vierge est dans une niche du dessein de *le Brun*, une figure en marbre de cette Sainte tenant le Jesus; ouvrage imparfait de *Desjardins*.

Dans l'épaisseur des piliers qui soutiennent le dôme, sont prises de petites Chapelles qui ne paroissent point. Les deux qui sont les plus proches du grand portail sont fort proprement boisées & possédent chacune un petit tableau de *Noël-Nicolas Coypel*. A droite c'est la Tentation de Saint Antoine, à gauche un Saint Hilaire, Evêque de Poitiers, tenant une plume, & ayant les regards fixés au Ciel.

Les deux extrêmités de LA BIBLIOTHEQUE sont ornées des portraits en pied du Sieur le Masle, Sécretaire du Cardinal de Richelieu, & du Cardinal lui-même peints par *Ph. de Champagne*.

A la porte Saint Michel on voit une FONTAINE dont *Bullet* a donné le dessein.

SAINT CÔME. Au maître Autel est une Résurrection peinte par *Houasse*.

LES CORDELIERS. Le tableau de leur principal Autel représente la Nativité de Notre Seigneur. Il a été fait en 1585 par un des *Francks*.

K

Le nouveau Cloître est grand & bien bâti.

L'Eglise de saint André des Arcs a été construite sur les desseins de *Gamard*. Dans le Chœur à main droite & près de l'Autel, est le tombeau d'Anne Marie Martinozzi, Princesse de Conti ; il revêt un pilier & consiste en une figure de marbre de demi-relief, accompagnée des attributs qui désignent la Foi, l'Espérance & la Charité. Les ornemens sont pareillement de marbre, à la réserve d'une urne qui en fait l'amortissement, & de quelques festons qui sont de bronze dorée. Ce Monument est de *Girardon*.

Celui du Prince de Conti (François Louis de Bourbon) est vis-à-vis de celui de la Princesse sa mére ; on y voit Pallas assise qui jette de tristes regards sur le portrait du Prince qu'elle tient d'une main. *Coustou l'aîné* a exécuté cette idée.

L'Autel est orné des quatre Evangélistes peints par M. *Restout*, au milieu desquels *Hallé* a placé un S. André. Il avoit quatre-vingt deux ans quand il fit ce morceau, & c'est le dernier fruit de son pinceau. Les cinq d'en haut sont d'un nommé *Sanson*.

A la Chapelle de la Vierge est une figure en marbre de la Sainte, par M. *Francin*.

M. *Jeaurat* a peint un S. Pierre & une Sainte Geneviéve aux deux petites Chapelles attenant la grille du Chœur.

Dans le bas côté de la nef à droite en entrant par le grand portail, est la Chapelle de Messieurs de Thou. Le Buste de Christophle de Thou est de marbre blanc; au-dessus deux Vertus assises tiennent des couronnes de laurier & des palmes, & au-dessous deux Génies portent des torches allumées mais renversées.

Jacque Auguste de Thou son fils a aussi son tombeau dans la même Chapelle. Il consiste en un sarcophage élevé sur une base & placé entre quatre colonnes qui soutiennent l'entablement regnant sur tout l'ouvrage. Les statues en marbre de Marie de Barbançon Cany, première femme de J. A. de Thou, Gasparde de la Chastre, sa seconde femme, & celle de J. Auguste de Thou qui est au milieu, sont toutes trois posées sur l'entablement & à genoux devant un prié-Dieu. La figure de M. de B. Cany est de *Barthelemi*

Prieur, & est à droite, les deux autres sont dûes à *François Anguier*, ainsi que la décoration entière de ce tombeau. Sa principale face est occupée par un bas-relief de bronze où se voient plusieurs Génies.

Le Collège de Gramont est rue Mignon. L'architecture de sa Chapelle est de M. *le Carpentier*. Un grand bas-relief de l'Assomption de la Vierge en occupe tout le fond, & aux deux côtés sont les médaillons de S. Leu & de S. Etienne de Gramont, le tout en stuc sculpté par M. *Adam le cadet*.

L'Eglise des Grands Augustins. *Le Brun* a donné le dessein du principal Autel : il consiste en huit colonnes disposées sur un plan circulaire, lesquelles soutiennent une demi-coupole, dans le haut de laquelle est le Père Eternel accompagné de deux Anges en adoration, & un peu plus loin des figures de S. Augustin & de S.te Monique.

L'attique du côté gauche est orné de six grands tableaux entourés de bordures magnifiques. Les cinq premiers font voir chacun une cérémonie de l'Ordre du Saint-Esprit, sous les cinq grands Maîtres qui se sont succédés depuis la fondation de cet Ordre.

Henri III. Inſtituteur, a été peint par M. *de Troy*. Henri IV. par le même. Louis XIII. par *Ph. de Champagne*. Louis XIV. par *Vanloo l'aîné*. Louis XV. par le même.

Le ſixiéme tableau repréſente Saint Pierre dont l'ombre guérit les malades, excellente piéce de *Jouvenet*.

A côté du grand Autel eſt la Chapelle du Saint-Eſprit : le tableau eſt une Pentecôte de *Jacob Bunel*.

La Chaire du Prédicateur eſt ornée de très-beaux bas-reliefs de *G. Pilon*. Au milieu S. Paul eſt repréſenté prêchant au peuple. A droite eſt S. Jean-Baptiſte dans le déſert, & Jeſus-Chriſt à gauche ſur le bord du puits de Jacob, parlant à la Samaritaine. Six Anges en forme de Termes ornent les entre-deux de ces bas-reliefs & portent les inſtrumens de la Paſſion.

On conſerve dans la Sacriſtie une Adoration des Mages, peinte par *Bartolet Flamael*, morceau fort eſtimé.

Dans le Cloître ſe remarque le modéle en terre cuite d'une ſtatue de marbre que *G. Pilon* avoit faite pour le Louvre : c'eſt un S. François à genoux, en habit de Capucin, & dans l'attitude où l'on ſuppoſe qu'il étoit lorſqu'il reçut les ſtigmates de Notre Seigneur.

LE QUARTIER
DU LUXEMBOURG.
XIX.

LE PALAIS D'ORLEANS OU LE LUXEMBOURG fut commencé en 1615 & achevé en 1620 sous la conduite de *Jacque de Brosse* par ordre de Marie de Médicis. La façade sur la rue est la plus belle : elle forme une terrasse ou galerie découverte, au milieu de laquelle s'éleve un pavillon dont l'architecture est composée des ordres Toscan & Dorique. L'étage supérieur est ouvert de quatre côtés par de grands arcs dont chacun est accompagné de quatre colonnes de marbre d'ordre Dorique. Deux gros pavillons quarrés terminent cette terrasse. Ils sont joints au grand corps de logis qui est entre la Cour & le Jardin par deux Galeries soutenues chacune par neuf arcades avec de grands corridors voûtés. Les ordres d'architecture qui regnent sur tout ce bel édifice, sont le

Toscan, & le Dorique surmonté d'un attique, mais sur les quatre pavillons placés aux angles du principal corps de logis, on a ajoûté l'Ionique aux deux autres, parce qu'ils sont plus élevés que le reste. L'on voit des balustrades sur les combles avec des frontons qui portent des figures couchées tenant des couronnes. Le bossage de cette architecture est fort estimé.

En 1621 Marie de Médicis fit venir de Flandre le célébre *Rubens* pour en peindre une des Galeries (a). Il y a représenté l'Histoire de cette Reine d'une manière allégorique en vingt-quatre tableaux placés entre les croisées qui donnent sur la Cour & sur le Jardin, dix de chaque côté, un grand qui occupe tout le fond, & trois portraits en pied sur la cheminée.

Le I. tableau est du côté du Jardin, en entrant par les appartemens, & représente *la Destinée de la Reine*. On y voit les trois Parques assises sur des nuages, occupées à filer les jours de Marie de Médicis, sous les auspices de Jupiter & de Junon qui paroissent dans le Ciel. Il

(a) Cette belle Galerie a été gravée par plusieurs Graveurs, sous la conduite & d'après les desseins de MM. Nattier.

est gravé par de Chastillon.

II. *Naissance de la Princesse.* La Déesse Lucine un flambeau à la main, après lui avoir procuré un heureux accouchement, remet l'enfant entre les mains d'une femme assise, laquelle représente la Ville de Florence qui le reçoit & le regarde avec admiration. Sur le devant est peint le Fleuve Arno qui passe à Florence; & auprès de lui est un Lion qui a rapport à l'Ecu des Armes de Médicis. Du Change l'a gravé.

III. *Education de la Princesse.* La Déesse des Sciences lui en donne les premiers élémens. A sa droite est l'Harmonie désignée par un jeune homme qui joue de la basse de viole. A sa gauche se voient les trois Graces, dont une présente une couronne à la Princesse comme une récompense dûe à sa vertu. Mercure descend du Ciel pour lui faire part du don de l'éloquence dont il est le Dieu. Loir l'a gravé.

IV. *Henri IV. délibére sur son mariage.* L'Amour & l'Hymen couronné de fleurs paroissent en l'air tenant le portrait de la Princesse qu'ils présentent au Roi. La France sous la figure d'une femme qui a le casque en tête,

semble solliciter le Roi d'épouser la Princesse, dont elle contemple aussi le portrait. Ce tableau a été gravé par Jean Audran.

V. *Mariage du Roi & de la Reine conclu à Florence au mois d'Octobre* 1600. Le Cardinal Aldobrandin, Légat & neveu de Clément VIII. revêtu de ses habits Pontificaux, fait cette cérémonie dans une Eglise de Florence. La Reine qui est devant lui, est revêtue d'une robbe blanche, enrichie de fleurs d'or. A Trouvain l'a gravé.

VI. *Débarquement de la Reine au Port de Marseille le 3 Novembre* 1600. La France sous la figure d'une belle femme revêtue d'un manteau bleu, semé de fleurs de lys d'or, & accompagnée d'une autre couronnée de tours qui est la Ville de Marseille, reçoit Marie de Médicis, & l'Evêque de la Ville va au-devant d'elle avec le dais qu'on lui présente. La Renommée paroît en l'air & avec une double trompette annonce l'arrivée de la Reine. Il est gravé par du Change.

VII. *Première entrevûe du Roi & de la Reine à Lyon le 9 Décembre* 1600. Le Roi & la Reine sous les figures de Jupiter & de Junon, sont assis sur des

nuages. Derrière eſt l'Hymenée avec des Amours qui tiennent des flambeaux. Du Change l'a gravé.

VIII. *Naiſſance de Louis XIII. à Fontainebleau le 27 Septembre 1601.* La Reine aſſiſe ſur le pied de ſon lit regarde avec un air mêlé de joie & de douleur le Dauphin nouveau né. D'un côté la Juſtice le remet entre les mains d'un jeune homme nu ayant des aîles au dos & un ſerpent autour du bras, pour exprimer le Génie de la ſanté; & de l'autre ſe voit la Fécondité qui tient une Corne d'abondance d'où ſortent cinq (a) petits enfans mêlés parmi des fleurs. Ils déſignent ceux que le Roi eut de ſon mariage avec Marie de Médicis. Dans le Ciel paroît Apollon ſur ſon char tiré par quatre chevaux blancs pour marquer que l'accouchement arriva le matin. Cet admirable tableau eſt gravé par B. Audran.

IX. *Première Régence de la Reine.* Le Roi avant ſon voyage d'Allemagne donne à la Reine le gouvernement de

(a) Ces enfans furent après Louis XIII. un Duc d'Orléans qui ne vécut que quatre ans, Gaſton Duc d'Orléans, Eliſabeth Reine d'Eſpagne, Chriſtine Ducheſſe de Savoye, & Henriette-Marie Reine d'Angleterre.

son Royaume. Il est accompagné de ses Généraux armés, & la Reine est suivie de deux Dames. Le Dauphin qui est au milieu lui tient la main, & toute la Cour les escorte. Jean Audran l'a gravé.

X. *Couronnement de la Reine à Saint Denis le 13 Mai 1610.* Sa Majesté est à genoux au pied d'un Autel & reçoit la couronne des mains du Cardinal de Joyeuse qui la lui met sur la tête ; elle est revêtue d'un manteau Royal de velours bleu, semé de fleurs de lys d'or, dont la queue est portée par la Duchesse de Montpensier. Le Dauphin en habit blanc & la Princesse sa sœur sont aux côtés de la Reine, ensuite sont le Duc de Ventadour & le Chevalier de Vendôme, dont l'un porte le Sceptre & l'autre la main de Justice. L'on apperçoit derrière eux la Reine Marguerite de Valois, & les Princesses de la Cour. Le Roi n'est ici que spectateur, il a son Cordon bleu au cou comme on le portoit alors. Gravé par Jean Audran.

XI. *La Mort de Henri IV. avec la Régence de la Reine*, est placée au fond de la Galerie & en occupe toute la largeur. On sait que le Roi ayant été

tué le Vendredi 14 Mai 1610, la Reine fut déclarée Régente le lendemain. La première de ces actions est représentée par le Tems sous la figure de Saturne qui enleve le Roi dans le Ciel où Jupiter accompagné de plusieurs Dieux le reçoit. Dans l'autre partie du tableau se voit la Reine en habit de deuil & assise sur un trône. Auprès d'elle sont la Prudence & Minerve; la Régence qui est en l'air lui donne un gouvernail. Du Change l'a gravé.

Le XII. tableau qui est le premier de suite du côté de la Cour, expose *le Gouvernement de la Reine*. L'on y voit la Rébellion & les désordres de l'Etat, représentés sous plusieurs figures monstrueuses, & Apollon avec Pallas qui prêtent leur secours à la Reine pour les surmonter: le Ciel ouvert offre l'assemblée des Dieux. Il est gravé par Picart.

XIII. *Voyage de la Reine au Pont de Cé*. Sa Majesté est à cheval, le casque en tête, son habit blanc est couvert d'un manteau de drap d'or; la noblesse & la fierté brillent sur son visage & lui donnent un air majestueux & triomphant. Ce tableau est gravé par Charle Simonneau l'aîné.

XIV. *Echange fait le 9 Novembre 1615 d'Anne d'Autriche Infante d'Espagne, Epouse de Louis XIII. avec Isabelle de France, Femme de Philippe IV. Roi d'Espagne.* Ces deux Reines sont vis-à-vis l'une de l'autre sur un pont richement décoré, qui fut construit exprès sur la Rivière d'Andaye qui sépare les deux Royaumes. La France & l'Espagne se donnent & reçoivent mutuellement les deux Reines suivies de la Noblesse. Benoît Audran a gravé ce tableau.

XV. *La Félicité de la Régence de la Reine.* Marie de Médicis est assise sur un trône, couverte d'un manteau Royal, & tenant des balances. Minerve & l'Amour sont à ses côtés. Près d'elle sont deux femmes dont l'une tient les sceaux de la Justice, & l'autre une Corne d'abondance. Dans un autre côté du tableau est peint Saturne qui semble conduire la France au siécle d'or. Il est gravé par B. Picart.

XVI. *Gouvernement du Royaume remis au Roi Louis XIII.* On y voit ce Prince sur un vaisseau dont la Reine sa mére vient de lui remettre le gouvernail. Quatre Vertus tiennent les rames & font aller le vaisseau, au milieu duquel la France est debout. Trouvain l'a gravé.

XVII. *La Reine s'enfuit de la Ville de Blois.* Le Duc d'Epernon s'étant rendu fecrétement au Château de Blois, où elle étoit prifonnière, la conduifit à Angoulême. Son évafion eft marquée dans un coin du tableau par une Dame qui defcend d'une tour comme elle avoit fait. La Nuit fous la figure d'une femme qui a des aîles de chauve-fouris, la couvre d'un grand manteau noir étoilé. Vermeulen l'a gravé.

XVIII. *Accommodement de la Reine-mère fait à Angers avec le Roi fon fils.* Cette Princeffe en habit de deuil, ayant un voile blanc fur la tête, & affife fur un trône, tient Confeil avec les Cardinaux de la Valette & de la Rochefoucault. Ce dernier lui montre Mercure qui defcend du Ciel & apporte une branche d'olivier fymbole de la Paix qui fe traite : le Cardinal de la Valette au contraire retient le bras de la Reine pour marquer qu'il eft d'avis qu'elle foutienne fes intérêts. La Prudence eft à côté de la Reine & la gouverne. Il eft gravé par Loir.

XIX. *Réconciliation de la Reine avec le Roi fon fils.* La Reine eft conduite au Temple de la Paix par Mercure qui lui en montre le chemin avec fon Ca-

ducée. Une femme qui représente l'Innocence semble pousser la Reine par le bras pour l'y faire entrer. Sur le devant du tableau paroît la Paix qui brûle les instrumens de la guerre. B. Picart l'a gravé.

XX. *Entrevûe du Roi & de la Reine sa mére au Château de Couzieres près de Tours le Mercredi 5 Septembre 1619.* Le Roi ayant une couronne de laurier & de perles, descend du Ciel vers la Reine qui est assise sur des nuages & entourée de Zéphirs. Près d'elle est représentée la Nature même qui caresse deux petits enfans nus. Ce tableau est gravé par du Change.

XXI. *Le Tems qui découvre la Vérité.* L'un & l'autre sont figurés par Saturne qui soutient une jeune fille toute nue pour marquer l'innocence de la Reine reconnue par le Tems. Au haut de ce tableau gravé par A. Loir, sont assis sur des nuages le Roi & la Reine sa mére, à laquelle il présente une couronne de laurier.

XXII. Au bout de la Galerie sur la cheminée, est la Reine-Mére peinte en Bellone. Gravé par J. B. Massé.

XXIII. & XXIV. Aux deux côtés de la cheminée l'on voit les portraits

en pied du Grand Duc François de Médicis son père, avec le collier de son Ordre, & de la Grande Duchesse Jeanne d'Autriche sa mère. Ces deux morceaux sont gravés par G. Edelinck. L'Auteur de la Vie des Peintres a parlé de Rubens à la pag. 140 du second Volume.

Dans le Salon qui précéde cette Galerie les Muses sont peintes en neuf tableaux.

La Fosse a peint Zéphir & Flore au plafond de l'appartement qu'a occupé Mademoiselle de Montpensier.

Dans les lambris de l'appartement de la Reine, on remarque quelques petits ouvrages du *Poussin*, & plusieurs tableaux de *Ph. de Champagne*.

LE COUVENT DES CHARTREUX. La menuiserie des formes du Chœur a coûté trente années de travail à un Père de cette Maison, & peut passer pour un morceau achevé. Le Lutrin sculpté en bois est fait pareillement avec beaucoup de soin, & les petites figures qui l'embellissent sont d'assez bon goût.

L'Eglise est ornée de plusieurs grands tableaux de nos plus habiles Peintres, lesquels sont placés au-dessus des stales entre les vitraux.

Le premier à gauche en entrant est la Résurrection de la Fille de Jaïre, peint par *la Fosse*, & gravé par L. Moreau.

Le Paralytique sur le bord de la Piscine, de *Jean-Baptiste Corneille*.

Le Centenier par le même.

La Vocation de Simon Pierre & d'André son frére, par M. *du Mont* le Romain.

L'Hémorroïsse par *Louis de Boullongne*.

Le sixiéme & dernier de ce côté-là est du grand *Jouvenet*; il représente Notre Seigneur sur le bord du Lac de Généfareth, guérissant des malades. C'est un des plus beaux ouvrages de ce savant Artiste, pour l'expression, la correction du dessein & la grande machine en quoi il excelloit. Il a été gravé par Desplaces.

Le tableau d'Autel offre Notre Seigneur au milieu des Docteurs par *Ph. de Champagne*.

Le premier en allant vers la porte de l'Eglise, est de *Bon Boullongne*, & a pour sujet la Résurrection du Lazare. Il est en face de celui de Jouvenet, & gravé par J. Moyreau son Eleve.

Les Aveugles de Jéricho par *Antoine Coypel*.

Le Miracle des cinq Pains par *Claude Audran*.

La Samaritaine par *Noël Coypel*.

La Cananée de *J. B. Corneille*.

La Réfurrection du Lazare du même.

On remarque dans le Chapitre un grand Crucifix que *Champagne* regardoit comme fa piéce favorite, & qu'il laiffa aux Chartreux par teftament; & un autre tableau de *le Sueur*, qui repréfente l'Apparition de Notre Seigneur à la Madeleine. Le Chrift eft gravé en trois feuilles par F. Poilli.

LE PETIT CLOÎTRE mérite une attention particuliére. Le Raphaël François *Euftache le Sueur* y a repréfenté en vingt-deux tableaux peints fur bois les principales circonftances de la Vie de S. Bruno, depuis fa retraite jufqu'à fa canonifation. Il commença cet ouvrage en 1649, & le finit en moins de trois ans. *Thomas Goulai* fon beau-frére, l'aida dans cette entreprife; on reconnoît même quelques morceaux de fa main, que le Sueur s'eft contenté de retoucher : ils font ici défignés par une *. Ce Cloître a été gravé par François Chauveau d'une maniére qui rend affez bien le caractère de le Sueur : l'illuftre Sebaftien le Clerc en a gra-

vé deux tableaux avec le titre.

Le 1. fait voir le Docteur Diocres prêchant à une nombreuse assemblée qui lui prête grande attention.

2. Ce même Docteur au lit de la mort.

3. Ce Docteur durant l'Office des Morts, sort à demi de son cercueil & déclare l'arrêt de sa condamnation. Saint Bruno qui est derriére le Prêtre Officiant, paroît encore plus effrayé que les autres. Ce fut cet evénement qui donna lieu à sa retraite & à l'institution de son Ordre.

4. Saint Bruno à genoux devant un Crucifix, réflechissant sur le terrible spectacle qu'il avoit vû à la mort du Docteur *.

5. S. Bruno dans les écoles prêchant à ses Auditeurs les vérités dont il étoit lui-même pénétré.

6. Ce Saint ayant résolu de quitter le monde, se joint à six de ses amis pour embrasser le même genre de vie *.

7. Trois Anges se présentent à lui durant son sommeil, & semblent l'instruire de ce qu'il doit faire.

8. Saint Bruno & ses Compagnons distribuent tout leur bien aux pauvres.

9. S. Hugue, Evêque de Grenoble, reçoit chez lui le Saint qui lui explique le songe qu'il avoit eu, dans lequel il lui sembloit que Dieu se bâtissoit une maison dans un endroit de son Diocèse, nommé Chartreuse, & que sept étoiles très-brillantes marchoient devant lui pour lui en montrer le chemin.

10. S. Hugue, S. Bruno & ses Compagnons traversent d'affreux déserts pour se rendre à la Chartreuse que Bruno avoit prié l'Evêque de lui accorder *.

11. Ils bâtissent sur la croupe d'une montagne l'Eglise appelée Notre-Dame *de Casalibus*, avec de petites cellules séparées les unes des autres. C'est ici le premier établissement de l'Ordre des Chartreux en 1084.

12. L'Evêque Hugue leur donne l'habit blanc.

13. L'Institution des Chartreux confirmée en plein Consistoire par le Pape Victor III.

14. Saint Bruno donne l'habit à quelques personnes qui embrassent son Institut.

15. Le Saint reçoit une Lettre d'Urbain II. qui lui ordonne de se rendre

à Rome pour l'aider de ses conseils. (Ce Pape avoit été son Disciple à Paris.) Sebastien le Clerc l'a gravé.

16. S. Bruno se présente devant Urbain II. & lui baise les pieds.

17. Le Saint refuse avec humilité l'Archevêché de Rioles que le Pape lui offre *.

18. Saint Bruno retiré dans un désert de la Calabre. Pendant qu'il est en prière, ses Religieux remuent la terre pour s'établir.

19. Roger, Comte de Sicile & de Calabre, rencontre à la chasse le Saint avec ses Compagnons, dont il est si édifié, qu'il leur donne les Eglises de S. Martin & de S. Etienne, & un fond pour les nourrir.

20. Le Comte Roger est couché dans sa tente, S. Bruno lui apparoît & lui donne avis d'une conspiration formée contre lui.

21. La mort de S. Bruno au milieu de ses Religieux.

22. Le Saint porté au Ciel par les Anges. Il est gravé par Sebastien le Clerc.

Ces tableaux sont entremêlés de cartouches ornés de Caryatides & de figures d'Anges, peintes en grisailles,

qui sont aussi de la main de le Sueur. On y lit des Vers Latins assez médiocres qui donnent l'explication des peintures, & un abrégé de la Vie du Saint.

Aux quatre extrêmités de ce Cloître sont représentées les vûes des Chartreuses de Grenoble & de Pavie, la Ville de Paris telle qu'elle étoit au commencement du dernier siécle, & la Ville de Rome. Ces vûes ornées de figures de demi-nature qui se voient sur le devant, sont dûes au pinceau de le Sueur, & de ses Eleves.

Les vîtres avoient été peintes sur les desseins de *Sadeler*, mais il n'en reste que des Camayeux dans les angles qui représentent les Pères du désert.

L'INSTITUTION DE L'ORATOIRE. Dans la Chapelle de la Vierge qui est à main gauche, on voit un beau Monument de marbre érigé à la mémoire du Cardinal de Bérule qui y est représenté à genoux. Au-dessous est une urne où l'on a mis sa main droite. Cet ouvrage est de *Sarrazin*.

LES CARMES DE'CHAUSSE'S. Le tableau du grand Autel est de *Quintin Varin*, originaire d'Amiens, sous lequel le fameux Poussin travailla quelque

tems : la Présentation de Notre Seigneur au Temple en fait le sujet.

La Chapelle près le dôme à droite du grand Autel, est celle de la Vierge : on y admire une très-belle statue de marbre blanc faite à Rome par *Antoine Raggi*, dit le Lombard, sur un modéle du Cavalier Bernin. C'est la Vierge assise tenant l'Enfant Jésus sur ses genoux ; elle est placée dans une niche accompagnée de quatre colonnes de marbre veiné, disposées en forme de Temple, du dessein pareillement du Bernin.

La Chapelle vis-à-vis est dédiée à Sainte Therèse : le tableau de l'Autel a été peint par *Jean-Baptiste Corneille*, & représente l'Apparition de Notre Seigneur à Sainte Therèse & à Saint Jean de la Croix.

Les peintures du dôme sont de *Bartolet Flamael* ; on y voit le Prophéte Elie enlevé au Ciel sur un char de feu. Plus bas sur une terrasse Elisée tend les bras pour recevoir son manteau.

A l'entrée de l'Eglise est une Tombe de bronze ornée de beaux bas-reliefs, laquelle ferme le caveau où l'on enterre les Religieux. Elle est du dessein d'*Oppenord*.

M. *Boffranc* a élevé LE PALAIS DU PETIT BOURBON. La grand'Porte est décorée de quatre colonnes Ioniques engagées dans le mur. Au-dessus deux Anges de sculpture soutiennent les Armes de la Princesse de Condé. A main gauche se présente un grand Escalier d'ordre Corinthien, des plus ingénieux & des mieux décorés. Au pied de cet Escalier vient se rendre un corridor voûté qui passe sous la rue & communique à un grand bâtiment de l'autre côté, où sont placées les Offices & les Ecuries.

LES FILLES DU CALVAIRE. On estime la Pitié sculptée au-dessus de la porte de l'Eglise.

On voit à l'Autel un Christ avec la Vierge, S. Jean & la Madeleine, aux deux côtés Notre Seigneur au Jardin, & sa Résurrection. Tout en haut est un Père Eternel entouré d'Anges. Ces quatre tableaux sont de *Champagne*.

LES FILLES DU SAINT SACREMENT, rue Cassette. Les peintures du plafond, ainsi que les tableaux de Saint Benoît & de Sainte Scholastique, sont de *Nicolas Montagne*. Les Anges de sculpture qui soutiennent le Tabernacle, sont de l'*Espingola*.

Les Filles de l'Instruction Chretienne, rue Pot-de-fer. L'Eglise est fort proprement boisée ; le tableau d'Autel est une Conception de la Vierge, peinte par M. *Restout*.

Le Noviciat des Jesuites est un peu plus bas. Leur Eglise bâtie par le Frère *Martel-Ange*, est fort estimée pour la justesse des proportions. Le portail est orné de pilastres Doriques & Ioniques. Le dedans de l'Eglise est décoré d'un ordre Dorique fort régulier, & dont les métopes sont remplis de vases & d'instrumens qui servent dans les cérémonies de l'Eglise. Quoiqu'elle ne soit pas aussi chargée d'ornemens que quelques autres, elle passe chez les connoisseurs pour la plus régulière de Paris.

Le grand Autel du dessein de *J. H. Mansart*, a été construit aux dépens du Roi, sous la conduite de *Robert de Cotte*; il est tout de marbres de différentes couleurs.

Les figures en marbre blanc de S. Ignace & de S. François Xavier, sculptées par *Coustou le jeune*, en font le premier ornement.

Le second est l'admirable tableau du *Poussin*; il représente S. François Xa-

L

vier qui reſſuſcite une fille à Cangoxima au Japon. Les paſſions y ſont traitées avec une intelligence peu commune. Cette belle compoſition eſt de quatorze figures, & a été gravée par Etienne Gantrel.

Les deux Chapelles qui ſont dans la croiſée, offrent deux tableaux faits en concurrence par deux habiles Peintres. Celui de la droite eſt de *Jacque Stella*, & repréſente Notre Seigneur dans le Temple enſeignant les Docteurs. Celui de la gauche, qui eſt de *Simon Vouet*, fait voir la Sainte Vierge qui prend ſous ſa protection la Compagnie de Jéſus, gravé par Dorigny.

Le Crucifix de bois placé près d'une Chapelle ſur la gauche, eſt de *Sarrazin*, dont vous avez déja vû quantité d'excellens ouvrages.

On voit à l'Autel de la Chapelle de la retraite, qui eſt dans l'intérieur de la Maiſon, la Sainte Vierge avec le Jéſus, laquelle dicte à Saint Ignace dans la Grotte Marèze le Livre des Exercices Spirituels. *Pierre Mignart* avoit quatre-vingt-un ans quand il fit cet excellent ouvrage.

Dans celle des Congréganiſtes (c'eſt-à-dire, des Séculiers qui ſont de la

Congrégation) *Girardini* a peint à fresque au plafond l'Assomption de la Vierge.

L'Annonciation à l'Autel par *Philippe de Champagne*, est toute retouchée.

Jean Baptiste son neveu a peint sur le mur la Conception de la Vierge, sa Naissance, sa Présentation au Temple, & son Assomption, quatre morceaux à l'huile.

LA CHAPELLE DU SEMINAIRE DE SAINT SULPICE est ornée de peintures du célébre *le Brun*, qui sont d'une grande beauté. Le plafond qui forme un quarré oblong fait voir l'Assomption de la Vierge; elle tient un sceptre, & elle est environnée de douze Anges qui la soutiennent & l'accompagnent. Le Père Eternel lui tend les bras pour la recevoir dans le sein de la gloire.

Comme la Sainte Vierge fut reconnue Mére de Dieu dans le Concile d'Ephèse, le Brun a savamment représenté dans les parties inférieures de ce plafond les Pères de ce Concile, qui offrent à la Vierge leurs ouvrages, ils y paroissent dans des attitudes d'humilité & d'admiration, ainsi que quelques Pères de l'Eglise Latine, qui par leurs Ecrits ont défendu la même vérité; ces

belles figures sont au nombre de quatorze. Six grands Anges séparés se voient encore au milieu de ce plafond, dont un porte une corbeille de fleurs. Ce précieux morceau de peinture est gravé en deux feuilles par Simonneau L.

La Descente du Saint-Esprit sur les Apôtres & sur la Vierge décore l'Autel. Le Brun s'y est peint dans un coin à l'exemple de plusieurs fameux Artistes ; gravé par G. Audran.

Plusieurs ouvrages de différens Peintres ornent le pourtour de cette Chapelle.

Le petit tableau qui est au-dessus de la porte est une Descente de Croix par *Hallé*.

Le 1. à gauche offre la Naissance de la Sainte Vierge, par M. *Restout*.

2. La Présentation au Temple, par *Marot*.

3. La Visitation par *Verdier*.

4. La Naissance de notre Seigneur par M. *le Clerc*.

5. La Purification par M. *Restout*, qui a fait aussi les Prophétes Isaïe & Ezéchiel placés entre les croisées.

On voit dans la Chapelle de LA PETITE COMMUNAUTÉ qui est dans le Cul-de-sac de Férou, une belle Présentation

au Temple, peinte par *le Sueur*, & gravée par du Flos.

SAINT SULPICE. En 1655 *le Vau*, fameux Architecte, jetta les fondemens de cette Eglise, & après lui *Gittard*, auquel succéda *Oppenord* qui a donné les desseins de tous les ouvrages faits depuis 1719. A sa mort M. *Servandoni* s'est chargé de la conduite de ce bâtiment. Ses principales entrées sont par trois portails, un grand & deux petits, les deux derniers sont adossés à la croisée. Celui du côté de la rue des Fossoyeurs, est composé des ordres Dorique & Ionique. Dans les entre-colonnes du premier ordre sont les figures de S. Jean & de S. Joseph, de *François du Mont*.

Le second portail de la croisée vis-à-vis du cimetière est également décoré de deux ordres, dont l'un est Corinthien & l'autre Composite. On y voit deux figures de *du Mont*, qui représentent S. Pierre & S. Paul. Près de la statue de S. Pierre & sur la même base est un enfant qui a un genou sur la pierre angulaire & tient les clefs du Royaume des Cieux. Celle de S. Paul a aussi un enfant tenant son épée.

Le grand portail dû au génie de M.

Servandoni, a certainement des beautés. Il est formé des ordres Dorique & Ionique couronné par un grand fronton, dont un bas-relief occupera le tympan.

On a adossé aux deux piliers des arcades près de la Tribune des orgues, deux Bénitiers formés des deux côtés d'une Coquille qui fut donnée à François I. par la République de Vénise : ils sont montés sur un rocher de marbre exécuté par M. *Pigalle*.

Près de ces Bénitiers, dans le bas côté droit, est le Mausolée de M. de Besenval, Colonel du Régiment des Gardes Suisses. Au-dessous de son Busle sont ses Armes, un Bâton de Commandant, les marques de l'ordre de S. Louis, grouppés avec beaucoup d'art. Il est de M. *Meissonier*, Dessinateur du Roi pour les pompes funébres & galantes.

Le grand Autel est à la Romaine; de marbre verd de Campan, avec des ornemens de métail doré. C'est une espéce de tombeau imaginé par *Oppenord*, dont la forme est belle. Le Tabernacle représente l'Arche d'Alliance, & la Table au-dessus, le Propitiatoire soutenu par deux Anges en adoration.

Le tout est de bronze dorée d'or moulu, enrichi de diamans & de pierreries. Le pavillon de sculpture doré, suspendu au-dessus de cet Autel est l'ouvrage de MM. *Slodtz.*

Derrière l'Autel vis-à-vis des premières stales, sont deux grands Anges de bronze dorée, qui tiennent les Livres de chants. On les a exécuté d'après les modéles de M. *Bouchardon.*

Aux deux piliers qui touchent la Table de la Communion sont posées deux figures, l'une représentant un Christ appuyé sur l'arbre de la Croix, l'autre une Mére de pitié. Ces figures de pierre de Tonnère, sont dûes à M. *Bouchardon.* Des douze Apôtres dont il doit orner les piliers latéraux du Chœur, il y en a déja six de placés ; savoir S. Pierre, S. Paul, S. André, S. Jacque le Majeur, S. Jean l'Evangéliste, & S. Jacque le Mineur.

Dans chaque bras de la croisée il y a deux balcons dorés, soutenus par des consoles, lesquels renferment des tribunes vîtrées qui donnent sur l'Eglise. Les sculptures qui les accompagnent, ainsi que les bas-reliefs des yeux de beuf, composés d'Anges portant les attributs de S. Pierre, de S. Paul, de

S. Jean & de S. Joseph, font dûs à MM. *Slodtz*.

La Chapelle de la Vierge, décorée d'un ordre Composite, est si ornée, qu'on ne sait lequel on doit le plus admirer ou des peintures de la coupole, ou des dorures & des marbres qui y sont employés avec beaucoup d'art. La démolition de la cascade de Marly n'a pas peu contribué à la décoration des murs de cette Chapelle, qui sont tout revêtus de marbre.

L'Autel, le bas-relief de bronze dorée qui représente les Noces de Cana & orne le retable, les Anges qui tiennent des festons de fleurs & regnent sur l'entablement, sont de MM. *Slodtz*. Cette belle décoration est d'*Oppenord*.

François le Moine a représenté à fresque dans la coupole l'Assomption de la Vierge. Elle est assise sur un nuage, au milieu d'une multitude d'Esprits bienheureux & d'Anges dont les uns portent ses attributs, les autres pour célébrer son triomphe forment un concert de voix soutenues d'instrumens de Musique. S. Pierre & S. Sulpice qui l'accompagnent lui présentent les hommages des Paroissiens ayant leur Curé à leur tête, lesquels sont désignés par une

multitude de peuple qui est représenté en prière dans la partie inférieure du plafond. Sur les côtés paroissent à droite les Pères de l'Eglise & les Chefs d'Ordres, dont les plumes ont célébré les grandeurs de Marie ; & à gauche les Vierges qui se sont mises sous sa protection, & qui reçoivent des palmes de la main d'un Ange. Cet ouvrage se distingue par une grande correction de dessein & par un vigoureux & brillant coloris. Le grouppe du milieu est de quinze figures, & celles qui l'environnent sont au nombre de quarante.

La figure de la Vierge qui est d'argent & de grandeur naturelle, a été modelée par M. *Bouchardon*, elle est debout, les bras ouverts, & les regards fixés vers le Ciel. On la conserve actuellement dans la Sacristie. Surugue l'a gravé.

Les quatre tableaux qui ornent les panneaux des murs, ont douze pieds de haut, & sont peints par M. *Carle Vanloo*. Ils représentent l'Annonciation, la Visitation, la Nativité & la Présentation au Temple.

Au troisiéme pilier à droite, en revenant de cette Chapelle, on voit le portrait en marbre de l'Abbé de Ma-

roles, soutenu par un Génie pleurant qui d'une main tient un flambeau renversé & de l'autre essuye ses larmes. Beaucoup de livres épars servent d'accompagnemens. Le Sculpteur est *Barthelemi de Melo*.

On remarque dans la Sacristie des Messes une esquisse terminée du beau plafond de *le Moine*, un *Noli me tangere* de *Hallé*, la Sainte Vierge à genoux environnée d'une gloire céleste où un grand nombre d'Anges adorent le Verbe Incarné dans cet instant, peinte par *Monier*, un Tombeau antique qui sert aux Prêtres à se laver, & une Vierge en marbre qu'on dit être des premiers tems de *Michel-Ange*.

Dans une Chapelle du même côté S. François en méditation dans la solitude, & S. Nicolas Evêque de Myre appaisant une tempête, par M. *Pierre*.

La grande Sacristie est décorée avec un goût & un art peu communs. Elle possède un Tombeau de marbre antique orné d'un excellent bas-relief.

La première Chapelle attenant a une Nativité & un concert d'Anges au-dessus, peints l'un & l'autre par *la Fosse*.

Dans la troisiéme Chapelle est une Sainte Geneviéve de *Hallé*.

Un peu plus loin se remarque le Tombeau de Madame la Duchesse de Loraguais, lequel consiste en une Vertu de marbre blanc & de demi-relief qui est en pleurs & s'appuye sur une urne. Ce petit Monument admirable est dû à M. *Bouchardon*.

L'Hôtel des Comediens François fut bâti en 1688 par *d'Orbai*, habile Architecte. La face est à deux étages & couronnée par un fronton triangulaire, dans le tympan duquel est une Minerve : au-dessous sont les Armes de France.

Le plafond de leur Salle peint à l'huile par *Boullongne l'aîné*, représente dans une de ses extrêmités le Crépuscule accompagné de la Nuit qui étend son manteau parsemé d'étoiles, lequel s'avance & suit la lumiére que répand Apollon entouré des neuf Muses, qui va se plonger dans le sein de Thétis. Cette derniére Divinité remplit avec sa Cour une partie du plafond. L'autre extrêmité est occupée par un morceau d'architecture doré, avec des enfans de la derniére beauté qui soutiennent des guirlandes de fleurs.

Le portail des Prémontrés de la Croix rouge est dû à *d'Orbai*.

L'Hôtel de Montmorency, rue

S. Dominique, est du dessein de M. *Bof-franc*. Un ordre Ionique décore l'entrée de la Cour, qui, quoiqu'ovale, n'ôte point aux appartemens leur forme régulière. La façade est ornée d'une architecture Composite qui comprend deux étages.

L'Hôtel Molé, même rue, est d'une fort belle architecture.

L'Hôpital des Petites-Maisons possède au maître Autel une Résurrection peinte par *Balthazar*, Eleve de M. Restout.

Aux Filles de Saint Thomas de Villeneuve, les bonnes œuvres des Filles de S. Thomas de Villeneuve leur Protecteur, grand tableau peint par M. *Dandré Bardon*.

Au maître Autel de l'Hôpital des Incurables, bâti par *Gamard*, est une Annonciation de *Fr. Perrier*, & deux petits ovales de *Simon François*.

La Chapelle à droite offre une Fuite en Egypte de *Champagne*, gravée par Poilly : & celle à gauche un Ange Gardien du même.

M. *Restout* a peint une Nativité dans la Chapelle de Notre-Dame de Liesse.

LE QUARTIER
DE SAINT GERMAIN
DES PRE'S.

XX.

L'ABBAYE ROYALE DE SAINT GERMAIN DES PRE'S. L'Autel à la Romaine est du dessein d'*Oppenord*. Six grosses colonnes Composites de marbre Cipolin, portent un entablement qui fait presque tout le tour de l'Autel, sur lequel s'éleve un baldaquin dont les courbes sont liées par une couronne ovale. Il sort des consoles qui la soutiennent des palmes terminées en pyramides portant un globe comblé d'une Croix. Un grand Ange tient la suspension, & plus bas deux autres à genoux sur des enroulemens en consoles de marbre supportent la Châsse de S. Germain.

Sur les deux gros piliers du Chœur près de cet Autel, sont deux tableaux de *Claude Hallé*, à droite la Transla-

tion de S. Germain, & à gauche le Martyre de S. Vincent.

Les neuf autres tableaux placés dans une belle menuiserie au-dessus des formes, sont de M. *Cazes*.

Le 1. à gauche, en entrant dans le Chœur, fait voir S. Vincent & l'Evêque Valère jugés devant Dacien.

2. S. Vincent & Valère traînés en prison.

3. S. Vincent prêche devant l'Evêque Valère.

4. S. Vincent ordonné Diacre par Valère.

5. Au-dessus de la Chaise de l'Abbé est une Descente de Croix, morceau vigoureux de couleur.

6. Le Sacre de S. Germain.

7. S. Germain présente au Roi Childebert le plan de l'Abbaye.

8. Le Roi Clotaire malade guéri par S. Germain.

9. La mort de S. Germain.

Aux côtés du Chœur sont deux Chapelles dont les Autels de marbre sont élevés sur les desseins de *Bullet*. Celle du côté droit est la Chapelle de Sainte Marguerite dont la figure en marbre est d'un Religieux de ce Couvent, nommé *Jacque Bourlet*. Vous y verrez le

Tombeau en marbre des Castelans, fait par *Girardon*. Il est orné d'une colonne qui porte une urne antique, laquelle est accompagnée des figures de la Fidélité & de la Piété qui tiennent des médaillons où sont représentées en bas-relief les personnes pour qui ce Monument est fait. Deux squelettes levent des rideaux pour l'exposer aux yeux.

A côté est celui de Ferdinand Egon Landgrave de Fustemberg, fait en stuc doré par *Coyzevox*.

L'autre Chapelle qui est à l'opposite possède le Tombeau où repose le Cœur du Roi Jean Casimir qui offre à Dieu sa couronne & son sceptre, il est dû à *de Marsy*. Le bas-relief & les deux captifs attachés à des trophées d'armes sont du *Frére Thibault*, Convers de ce Monastère. Ils désignent les victoires remportées par ce Prince sur les Turcs, Tartares & Moscovites.

Sur l'Autel est S. Casimir peint par *Corneille Schult*, né à Anvers.

La nef est ornée de dix tableaux, cinq de chaque côté, dont les sujets sont pris des Actes des Apôtres.

Le 1. du côté de l'Epître est Saint Pierre qui guérit le boiteux à la porte

du Temple, peint par M. *Cazes.*

2. Ananie & Saphire punis de mort, de M. *le Clerc.*

3. Le Baptême de l'Eunuque de la Reine Candace, par *Bertin.*

4. S. Paul baptisé par Ananie, de M. *Restout.*

5. Tabithe ressuscitée par S. Pierre, de M. *Cazes.*

Le 1. de l'autre côté offre S. Pierre qu'un Ange délivre de prison, de *Vanloo l'aîné.*

2. La conversion de Sergius & l'aveuglement du faux Prophéte Barjésu, par *le Moine.*

3. S. Paul & S. Barnabé refusant les Sacrifices des Athéniens, par *Joseph Christophe.*

4. S. Paul étant à Lystre, dont les portes s'ouvrent miraculeusement, empêche son Géolier de se tuer, par *Hallé.*

5. S. Paul à Malte rejette dans le feu une vipère qui s'étoit attachée à sa main, par *Verdot.*

Dans la Chapelle de S. Symphorien qui est au bas de l'Eglise, on voit Hérode frappé de Dieu, S. Pierre qui guérit les malades de son ombre, & le Martyre de S. Etienne par M. *Pierre,* S. Etienne devant les Docteurs par M.

Nattoire, la Conversion de S. Paul par M. *Jeaurat*, & à l'Autel le Martyre de S. Symphorien par *Hallé le père*.

On conserve dans la Sacristie neuve les esquisses finies de quelques-uns des tableaux qu'on vient de voir.

Un petit Crucifix peint par *Hallé*, orne le vestibule du grand Escalier.

On voit dans l'Apothicairerie un tableau cintré où M. *Cazes* a peint Apollon & Esculape, & dans la Bibliothéque un Christ en ivoire par *Jaillot*.

Le Réfectoire, le Dortoir, le Chapitre ont été bâtis par *P. de Montreau*, ainsi que la petite Eglise intérieure de Notre-Dame, dans laquelle il est enterré & représenté tenant une régle & un compas. La Bibliothéque est l'endroit le plus curieux de cette Maison.

Rue de Varennes, sont l'Hôtel de Mazarin bâti en 1704 sur les desseins du Duc *Fornari* Sicilien, ainsi que l'Hôtel de Méziéres, celui de Matignon, construit par *J. Courtonne*, celui de Clermont en 1708 par *le Blond*, & dont *du Mont* a fait la sculpture au-dessus de la porte.

Rue de Grenelle est placée une magnifique FONTAINE du dessein de M. *Bouchardon*. La Ville de Paris assise sur

une proue de vaisseau, y est représentée à l'entrée d'un Palais formé par des colonnes Ioniques surmontées d'un fronton. Elle a à sa droite la Seine & à sa gauche la Marne négligemment appuyées sur leurs urnes, dont elles répandent les eaux pour son usage, & lui apportent les richesses des quatre saisons, dont les figures en pierre de Tonnère sont placées dans des niches qui sont dans une portion circulaire, avec quatre bas-reliefs au-dessous : ce sont des jeux d'enfans dont les actions sont rélatives aux saisons de l'année. Les trois principales figures qui sont la Ville de Paris avec la Seine & la Marne grouppent ensemble, & sont de marbre blanc. L'eau de leurs urnes forme une nappe d'eau sculptée en marbre en manière de glaçons, laquelle regne tout le long du corps du milieu. Les graces, la beauté du dessein, la légéreté des draperies, un caractère antique que M. Bouchardon a su habilement donner à toutes ces figures, joint à la magnificence du tout ensemble, immortaliseront leur auteur.

Les Missions Etrangeres. On voit à un Autel à droite une Sainte Famille peinte par M. *Restout*, & au maître Au-

tel imaginé par M. *Servandoni*, une Adoration des Mages de M. *Carle Vanloo*.

L'Hôtel de Rothelin, vis-à-vis des Carmelites, a été construit depuis peu sur les desseins de *Lassurance*, habile Architecte.

L'Hôtel de Villars est de l'autre côté, au-dessus des Carmelites. Ce Maréchal y a fait faire des embellissemens de fort bon goût par M. *Boffranc*.

Aux Recolletes. La Conception de la Vierge, par *la Fosse*, orne l'Autel principal, c'est un des plus beaux tableaux de ce rare Artiste.

Les Filles de la Visitation n'ont rien de remarquable que le tableau de la Visitation que *Pierre Mignart* a peint au maître Autel.

Le Noviciat des Jacobins. L'Eglise, imparfaite comme elle est, a été bâtie par *Bullet*. Les tableaux de la nef & des Chapelles sont presque tous du *Frère André*, de cette Maison.

L'Autel qui est à la Romaine laisse entrevoir le Chœur revêtu d'une belle menuiserie, où *François Romié*, Sculpteur du Roi, a fait voir l'union des figures de nos Mystères avec leur réalité.

Le plafond fut peint à l'huile en 1724 par l'illustre *le Moine* qui y a représenté

la Transfiguration de Notre Seigneur. Les Apôtres Pierre, Jacque & Jean sont un peu plus bas éblouis de la gloire & de la majesté du Fils de Dieu. Cinq Anges se voient sur le côté droit, & deux autres à gauche. Dans le bas de ce plafond est d'une part un grouppe de six grands Anges surmonté de deux petits grouppes de Chérubins, & de l'autre il y a quatre Anges. Le Saint-Esprit, dont la lumiére reflette sur le Christ, occupe le milieu. Une balustrade feinte en grisaille, qui regne sur les deux côtés de ce plafond, est ornée des attributs des quatre Evangélistes qui composent deux grouppes aussi feints de sculpture. Le tout ensemble est digne de la grande réputation de son Auteur.

Dans la croisée à droite est un petit tombeau inventé par *Oppenord*.

Vis-à-vis se remarque l'Hôtel de Luines bâti par *le Muet*, Architecte estimé. M. *Brunetti* en a peint l'Escalier.

L'Hôpital de la Charité des Hommes. Le portail, du dessein de *de Cotte*, est composé des ordres Dorique & Ionique.

Le premier tableau à droite est le Martyre de S. Pierre & de S. Paul, par M. *Cazes*.

Le second est S. Jean prêchant dans le désert, par *Verdot*.

Le premier à gauche la Résurrection du Lazare, par M. *Galloche*.

Le second la Multiplication des pains, par *Hallé*.

Les deux morceaux du Chœur sont de *Pierre d'Ulin*, l'un est le Paralytique, & l'autre la belle-Mére de S. Pierre, guérie de la fiévre.

Le Christ est peint par *Gabriel Benoît*.

La Chapelle à droite est celle de la Vierge : on y voit l'Annonciation & la Visitation, par *Verdot*.

Au milieu est le tombeau de Claude Bernard mort en odeur de sainteté, c'est une figure à genoux, de terre cuite, grande comme nature & d'une grande vérité. Elle est de la main d'*Antoine Benoît*.

La Chapelle vis-à-vis offre à l'Autel l'Apothéose de S. Jean de Dieu, beau morceau de *Jouvenet*.

Aux deux côtés M. *Restout* a peint le Samaritain & Abraham donnant l'hospitalité aux Anges.

Sur l'Autel de la Salle de S. Louis, ce Saint Roi qui panse un malade, est une piéce fort estimée, de *Louis Testelin* : on remarque dans cette Salle

Notre Seigneur chez le Pharisien & les Noces de Cana, deux moyens tableaux de M. *Restout*.

On voit dans celle de S. Michel la Charité sous la figure d'une femme qui jette de l'eau sur une flâme; c'est un des premiers ouvrages de *le Brun*.

L'Hôtel de Conty est bâti en partie par *François Mansart* : la grand'porte passe pour une des plus belles de Paris.

On voit dans l'appartement du rez-de-chaussée deux plafonds de *Jouvenet*. L'un est formé de quatre figures, la Renommée, la Gloire, l'Abondance & un Génie tenant une couronne. Ce plafond est rond.

L'autre qui est dans un petit Cabinet à côté, peut se comparer aux ouvrages des plus grands Maîtres, pour la belle composition, le beau ton de couleur & la fraîcheur des carnations. Zéphir & Flore entourés de trois figures, sont au milieu. Dans un des coins est un Génie tenant des fleurs, grouppé de trois enfans, & sur la même ligne une Nymphe qui porte une corbeille de fleurs : vis-à-vis sont deux Génies & deux enfans, un Zéphir & deux Nayades tenant un arrosoir & une urne d'où sort une fontaine.

LE COLLEGE MAZARIN. Tout ce bel édifice a été conduit par d'*Orbai*, sur les desseins de *le Vau*, son maître. La façade qui suit une portion circulaire, est composée du portail de l'Eglise & de deux aîles de bâtimens qui se joignent d'un côté, & de l'autre ont chacune un pavillon quarré en tête, orné de grands pilastres Corinthiens. Des vases posés sur l'entablement font un fort bel effet. Quatre colonnes Corinthiennes & deux pilastres soutiennent un fronton au portail de l'Eglise qui est orné de six grouppes de figures, sculptés par *Desjardins* & posés à l'aplomb des pilastres. Les Deux premiers sont S. Jean & S. Luc avec leurs attributs, le troisiéme & le quatriéme sont les Pères de l'Eglise Grecque, & le cinquiéme & le sixiéme ceux de l'Eglise Latine.

Le dôme qui paroît rond en dehors, est ovale en dedans : les huit figures de femmes en bas-relief, placées au-dessus des arcades, sont les huit Béatitudes de *Desjardins*, qui a fait aussi les Apôtres en médaillons au-dessus des fenêtres supérieures.

Jouvenet a peint les trois ronds qui se remarquent au-dessus des Autels. Celui du maître Autel est le Père Eternel; les

deux autres présentent plusieurs Anges grouppés, qui tiennent les instrumens de la Passion.

Du côté de l'Epître on voit le Mausolée du Cardinal Mazarin, à genoux sur un tombeau de marbre noir. Un Ange derrière lui tient un pacquet de faisceaux, symbole de l'autorité. Aux faces de ce Monument paroissent trois figures de bronze assises, & de grandeur naturelle. C'est la Prudence, l'Abondance, & la France qu'un chien fidéle accompagne. Ce beau Monument est dû au ciseau du fameux *Coyzevox*.

LES PETITS AUGUSTINS. Le devant du maître Autel est un grand bas-relief de métal doré, qui représente le Baptême de Notre Seigneur, fait par un Sculpteur nommé *Gaillard*.

A la place du tableau est un grouppe de trois figures de terre cuite, qui sont un S. Nicolas de Tolentin, & un Agonisant soutenu par un Ange qui lui montre le Ciel : cette sculpture est de *Biardeau*, originaire d'Anjou, ainsi que les statues de Sainte Monique & de Sainte Claire de Montefalcone, qui sont sur les portes aux deux côtés de l'Autel.

L'HÔTEL DE BOUILLON. On y voit deux des plus beaux tableaux de *Claude*

le Lorrain. Ce font deux payfages ornés de figures de fa main qui lui font honneur. L'un eft un Port de mer avec un portique d'architecture, & un clair de Lune qui occafionne un beau reflet ; l'autre offre un fite agréable, embelli d'animaux & de figures dont les danfes infpirent la gaieté.

Un tableau d'animaux par *Nicafius*.

Un Berger avec des moutons, de *Teniers*.

Le portrait du Cardinal de Bouillon, Doyen du Sacré Collége, tenant le marteau qui fert à ouvrir la Porte Sainte. Il eft affis, & les Ducs d'Albret & de Bouillon, comme deux Génies, l'accompagnent. *Rigaud* a peint ce beau morceau & Daulé le grave.

Dans l'aîle gauche de cet Hôtel fe remarquent quatre grands tableaux de *Snyders*, dont Rubens & Jordaans ont peint les figures.

L'EGLISE DES THEATINS a été bâtie en 1666 par un de leurs Pères, nommé *Camille Guarino Guarini*, dans le goût du *Borromini* : elle n'eft que la croifée de l'Eglife qu'il fe propofoit de conftruire. Ayant été difcontinuée, une Loterie la fit reprendre en 1714 fur le deffein d'un Architecte du Roi, nommé *Liévain*.

Celui du nouveau portail eſt de M. *des Maiſons*.

D'ici aux Invalides il ne reſte plus à voir que quelques Hôtels élevés depuis peu, tels que celui de Torcy bâti par M. *Boffranc*, ainſi que celui d'à-côté vendu au Marquis de Seignelay, l'Hôtel de Madame la Princeſſe de Conty, mére du Prince de ce nom, élevé ſous la conduite de *de Cotte*, lequel appartient à Madame la Ducheſſe du Maine, celui de Belle-Iſle, du deſſein de *Bruand*.

Enfin LE PALAIS BOURBON commencé en 1722 ſur les deſſeins de *Giardini*, Architecte Italien, & de feu *Laſſurance*. Pluſieurs autres depuis ont donné leurs avis pour ſa contination. *Gabriel*, premier Architecte, a été le dernier, & *Hubert* en a eu la conduite.

Cet Hôtel eſt le ſeul à Paris qui ſoit de ce goût. Il eſt à la Romaine & ne paroît avoir qu'un rez-de-chauſſée. La grand'porte diſpoſée en demi-lune eſt ornée dans ſa clef des Armes de la Princeſſe, portées par deux Génies. Sur deux piédeſtaux poſés ſur l'entablement ſont aſſiſes les figures de Minerve & de l'Abondance. Les ordres Dorique & Ionique ſont employés à cette façade.

Le Palais précédé d'une avant-cour

& d'une cour est décoré de pilastres & de colonnes Corinthiennes. Au-dessus d'un fronton se voit le Soleil sur son char prêt à commencer sa course. Les Saisons désignées par quatre Génies, tiennent les rênes de ses chevaux. D'autres, symboles des Signes du Zodiaque, sont disposés sur des piédestaux. Le Sculpteur, pour marquer que le mouvement du Soleil rend la Terre féconde, a représenté dans le tympan la Terre sous la figure d'une femme coëffée de tours & environnée d'animaux. Au-dessus est un Zéphir prêt à la couronner de fleurs. La balustrade regnante au pourtour du comble de ce bâtiment est ornée de vases & de grouppes de Génies, d'un grand fini, sculptés par *Coustou le jeune*.

L'Hôtel de Lassay est sur la même ligne & du même dessein. Il est en petit ce que l'autre est en grand.

À L'HÔTEL ROYAL DES INVALIDES. (a)

CEt admirable Monument surpasse sans contredit, au moins en ce genre, tous les édifices, je ne dis pas seulement de Paris, mais même de l'Univers. Louis XIV. qu'on pourroit appeler l'Auguste de la France, a eu dessein d'y assurer aux Officiers & aux Soldats une heureuse retraite, lorsque leurs longs travaux ou leurs blessures les mettent hors d'état de servir.

Les fondemens de cet Hôtel furent jettés en 1671. Plusieurs avenues dans la campagne, une grande esplanade qui sert de Place d'armes, annoncent majestueusement ce somptueux édifice, qui est du dessein de *Libéral Bruant*.

La façade du milieu est un grand corps de bâtiment, au milieu duquel est une porte Royale accompagnée des

(a) C. N. Cochin a gravé tous les plans, peintures & sculptures de cet Hôtel dans un Livre intitulé *Description de l'Hôtel Royal des Invalides*, in-fol.

figures en pierre de Mars & de Minerve par *Couſtou le jeune*, qui a ſculpté auſſi la tête d'Hercule à la clef du cintre, & tout en haut dans une portion cintrée Louis XIV. à cheval avec la Juſtice & la Prudence aſſiſes au bas du piédeſtal, figures de demi-relief.

Cette porte vous conduit dans une grande Cour, appelée Royale, qu'entourent quatre corps de bâtimens, ſur le devant deſquels ſont deux rangs d'arcades l'un ſur l'autre qui forment des galeries regnantes tout au tour. Le milieu de chaque face eſt diſtingué par une eſpéce de corps avancé, ſurmonté d'un fronton.

L'Eglise eſt comme ſéparée en deux dont l'une eſt intérieure, & l'autre eſt extérieure & nouvelle. Le portique en face de la grande Cour conduit à la première : il eſt formé de deux corps d'architecture de huit colonnes chacun, décoré d'un Cadran & autres ornemens. On voit regner dans le dedans de cette Egliſe, un ordre Corinthien, avec des bas côtés & des corridors audeſſus. La nouvelle Egliſe a été conduite par *Jule-Hardouin Manſart*.

L'Autel eſt magnifique. Six colonnes torſes, grouppées trois à trois & entou-

rées d'épis de bled, de pampres & de feuillages, portent quatre faisceaux de palmes qui se réunissant soutiennent un baldaquin terminé par un globe surmonté d'une Croix. Les figures d'amortissement & autres ornemens sont de *Vanclève* & de *Couston le jeune*. Sa face du côté de la campagne est décorée d'un bas-relief où *Vanclève* a sculpté la Sépulture du Sauveur.

Les peintures de la voûte représentent le Mystère de la Sainte Trinité composé de sept figures principales. L'Assomption de la Vierge l'accompagne & est au-dessus de l'arcade qui joint ensemble les deux Eglises. Ces deux morceaux sont le chef-d'œuvre de *Noël Coypel*.

Dans les embrasures des fenêtres *Louis de Boullongne*, à gauche en entrant par la campagne, & *Bon Boullongne*, à droite, ont peint plusieurs grouppes d'Anges qui font des concerts.

Les peintures du dôme font voir la Gloire du Paradis & la Félicité dont les Saints y jouissent. Plusieurs Anges adorent Jesus-Christ, d'autres tiennent les instrumens de sa Passion, d'autres font des concerts ; quelques-uns semblent recevoir S. Louis dans ce bienheureux

Séjour. Ce Prince revêtu des ornemens de la Royauté, est à genoux, & offre à Dieu son épée & sa couronne. Cette admirable peinture à fresque est de *Charle de la Fosse*.

Plus bas *Jouvenet* a peint à fresque & d'une grande manière les douze Apôtres de quatorze pieds de proportion. Ils sont accompagnés des marques qui les caractérisent, & des grouppes d'Anges qui les enlevent au Ciel.

Dans les quatre panaches des massifs qui supportent le dôme, on voit quatre grands tableaux triangulaires où *la Fosse* a peint à fresque les Evangélistes.

Sur la porte du dehors de LA CHAPELLE DE SAINT GREGOIRE LE GRAND (qui est la première du côté de l'Evangile, entre le Sanctuaire & la Chapelle de la Vierge) S. Louis qui donne à manger aux pauvres, bas-relief de *le Gros*.

Sur l'Autel la figure de S. Gregoire est de *Barois*, Sainte Emilienne sa tante par *le Lorrain*, & Sainte Sylvie sa mére par *Fremin*. (a)

(a) Toutes les figures des Chapelles ne sont que des modéles. Elles doivent être de marbre. M. *le Moyne* fait actuellement celle de S. Grégoire, M. *Pigalle* celle de la Vierge, & M. *Adam l'aîné* celle de S. Jérôme. Les autres ne sont pas encore distribuées.

Les peintures de la coupole font de *Michel Corneille* qui y a repréfenté les actions de ce Saint en fix morceaux. Le premier au-deffus de Sainte Emilienne fait voir S. Grégoire diftribuant tout fon bien aux pauvres; le fecond, l'hérétique Euftichés brûlant fes livres en préfence de l'Empereur Théodofe le jeune. Dans le troifiéme, Notre Seigneur lui apparoît. Le quatriéme, la ceffation de la pefte, procurée par les priéres publiques qu'il ordonna; ce fut dans cette Proceffion que parut S. Michel fur le Château qui depuis a porté fon nom. Dans le cinquiéme un Ange l'affure d'avoir reçu quatre fois l'aumône de fes mains. Le fixiéme eft la tranflation des Reliques de ce Saint Pape. Au milieu de la coupole, il s'éleve au Ciel accompagné de plufieurs Anges qui portent les marques de la Papauté.

Sous les fenêtres de cette Chapelle on a placé des grouppes d'Anges dorés, de *Couftou l'aîné*.

LA CHAPELLE DE LA VIERGE. Sa ftatue eft de *Vancléve*. Des deux Anges de plomb qui font en adoration, l'un eft de *Couftou le jeune*, & l'autre de *Poirier*.

Le bas-relief fur la porte qui conduit de cette Chapelle dans celle de S. Jé-

rôme, est la translation que S. Louis fit faire de la Couronne d'épines, par *Vanclève*.

La Chapelle de saint Jerôme est peinte par *Boullongne l'aîné*. Le premier tableau le représente lorsqu'il visite les corps saints dans les catacombes à Rome. Le deuxiéme est son Baptême. Dans le troisiéme il est ordonné Prêtre. Au quatriéme il est repris d'avoir lu les livres profanes. Le cinquiéme est S. Jérôme toujours effrayé par la pensée des Jugemens de Dieu. Dans le sixiéme il meurt. Au milieu c'est son bonheur éternel.

Les deux bas-reliefs dorés, sous les fenêtres de cette Chapelle, sont des grouppes de Prophétes, par *Coustou l'aîné* qui a fait aussi l'un des deux grouppes au-dessous des tableaux.

La figure de S. Jérôme est de *Théodon*, Sainte Paule par *Granier*, & Sainte Eustochie sa fille par *de Dieu*.

Le bas-relief placé sur la porte du dehors de cette Chapelle, près la grand' porte, a pour sujet le Pape qui bénit S. Louis & ses enfans, par *François l'Espingola*.

Les Anges au-dessus de la porte du côté de la campagne, tant en dedans

qu'en dehors, font de *Vancléve*

Le bas-relief fur la porte du dehors de LA CHAPELLE DE SAINT AUGUSTIN eſt S. Louis qui reçoit l'Extrême-Onction, par *Vancléve* Cette Chapelle qui eſt la première à côté de la grand'porte, eſt le plus bel ouvrage de *Boullogne le jeune*. Le premier tableau eſt la Converſion de S. Auguſtin, le ſecond ſon Baptême, le troiſiéme ſa Prédication à Hyppone devant l'Evêque Valère ſon Prédéceſſeur, le quatriéme ſon Sacre Epiſcopal par Mégalius, Primat de Numidie. Dans le cinquiéme eſt peinte la Conférence de Carthage où il confondit les Donatiſtes en préſence de Marcellin, Proconſul d'Afrique. Dans le ſixiéme prêt de mourir il guérit un malade. Au milieu de la coupole il s'éleve au Ciel.

La ſtatue de S. Auguſtin placée ſur l'Autel, eſt de *Poultier*, Saint Alipe par *Maziére*, & Sainte Monique par *François*.

LA CHAPELLE DE SAINTE THERESE. Sa figure eſt de *Philippe Magniére*, les deux Anges de plomb qui l'accompagnent ſont l'un de M. *le Moyne le père*, & l'autre de *la Pierre*.

Le bas-relief du dehors de LA CHAPELLE DE SAINT AMBROISE, du côté du

Sanctuaire, fait voir S. Louis qui envoie des Missionaires pour la conversion des Infidèles, par *Sebastien Slodtz.* Cette Chapelle est ornée de la main de *Boullongne l'aîné* qui a représenté dans la coupole la Vie de S. Ambroise. Le premier tableau est l'Invention du Corps de S. Nazaire Martyr, le second la Conversion d'un célébre Arien, le troisiéme S. Ambroise fait Archevêque de Milan, le quatriéme comme il défend l'entrée de l'Eglise à l'Empereur Théodose. Au cinquiéme il guérit un possédé. Le sixiéme tableau est sa mort, & enfin son Apothéose.

La figure de S. Ambroise est de *Slodtz*, S. Satyre par *Bertrand*, & Sainte Marcelline par *le Pautre.*

On voit du centre du dôme quatre bas-reliefs sur les portes du milieu des quatre Chapelles. Celui au-dessus de la porte de S. Ambroise où l'Ange tient le bouclier, est de *Coustou l'aîné.* Celui de la porte de S. Augustin, où l'Ange tient le casque, a été sculpté par *Coyzevox. Vancléve* a fait celui de la porte de S. Jérôme, où l'Ange tient l'étendard; & *Flamen* celui au-dessus de la porte de S. Grégoire, où l'on remarque un Ange qui tient la Sainte Ampoule.

La façade de l'Eglise du côté de la campagne, est composée des ordres Dorique, Corinthien & d'un attique au-dessus. Plusieurs figures la décorent: les deux principales qui ont près de onze pieds de haut, sont de marbre. Elles représentent l'une S. Louis modelée par *Girardon* & sculptée par *Coustou l'aîné*, l'autre S. Charlemagne par *Coyzevox* qui a fait aussi les quatre Vertus couchées, savoir, la Justice, la Tempérance, la Prudence & la Force.

Les grouppes posés sur la balustrade sont les huit Pères des Eglises Grecque & Latine ; savoir S. Basile & S. Ambroise faits par *Poultier*, S. Jean Chrysostome & S. Grégoire le Grand par *Mazeline*, S. Grégoire de Nazianze & S. Athanase par *Coyzevox*, S. Jérôme & S. Augustin par *Hurtrel*. Le fronton est orné des Armes de France. Il est comblé d'une Croix & de deux statues qui représentent la Foi & la Charité : celles des côtés sont la Constance, l'Humilité, la Confiance & la Magnanimité.

Le Dôme formé d'un corps d'architecture d'ordre Composite, est accompagné de quarante colonnes du même ordre, qui soutiennent un attique. Rien n'est mieux traité que sa

décoration tant extérieure qu'intérieure. Le projet de Manfart étoit de joindre à cette belle façade une grande colonnade avec quatre pavillons plus élevés, dans le goût de celle de S. Pierre de Rome, ce qui auroit eu un air fomptueux & des plus magnifiques.

Il ne faut pas oublier de voir les quatre Réfectoires ornés de grands tableaux à frefque qui offrent les principaux Siéges des Villes, faits par les François fous Louis XIV. *Jofeph Parrocel* en a peint un & *Vander Meulen* les autres.

FIN.

TABLE

DES MATIERES
DU VOYAGE PICTORESQUE
DE PARIS.

A

ABBAYES de Sainte Geneviéve 198. de S. Germain des Prés 253. du Port-Royal 211. du Val-de-Grace 206. de S. Victor 189.

ACADEMIES des Belles Lettres & Inscriptions 35. des Sciences *ibid.* d'Architecture 36. de Peinture & de Sculpture *ibid.* de S. Luc 21.

Le Petit S. Antoine 157.
L'Aqueduc d'Arcueil 211.
L'Assomption 92.
Les Grands Augustins 220.
Les Petits Augustins 264.
Les Augustins Déchaussés 103.

B

Les Barnabites 23.
Les Bénédictines de la Ville-Levefque 94.
La Bibliothéque du Roi 107.
Les Blanc-Manteaux 137.

C

Les Capucines 109.
Les Capucins de la rue S. Honoré 92. du Fauxbourg S. Jacque 210. du Marais 146.
Les Carmes Déchauffés 238.
Les Carmelites de la rue Chapon 133. du Fauxbourg S. Jacque 202.
La Clotûre Sainte Catherine. 160
Les Celeftins 175.
La Chambre des Comptes 25.
Les Chartreux 232.
Le Château d'eau du Fauxbourg S. Jacque 211. vis-à-vis du Palais Royal 84.
CHAPELLES de Sainte Marie Egyptienne 120. des Orfévres 122. du Palais Royal 83. de l'Hôtel des Fermes 118. de l'Hôtel de Soubize 140. de la Petite Communauté de S. Sulpice 244.
La Sainte Chapelle 25.
COLLEGES de Beauvais 193. de Gra-

mont 220. des Grassins 196. de Louis le Grand 194. Mazarin 263. du Plessis 194.

 La Compagnie des Indes 106.

 Les Cordeliers 217.

 La Cour des Aydes 25.

 Sainte Croix de la Bretonnerie 137.

E

EGLISES. Notre-Dame 11. S. André des Arcs 218. S. Barthelemi 22. S. Benoît 193. S. Côme 217. S. Denis de la Chartre 21. S. Etienne du Mont 196 S. Eustache 112. S. Germain l'Auxerrois 27. S. Germain le Vieux 23. S. Gervais 153. S. Honoré 53. S. Jacque de la Boucherie 123. S. Jacque du Haut-Pas 201. S. Jean en Gréve 151. Les SS. Innocens 121. S. Landry 20. S. Laurent 136. S. Leu-S. Gille 123. S. Louis en l'Isle 179. S. Louis du Louvre 85. Sainte Marguerite 171. S. Martin 133. S. Merri 132. S. Nicolas des Champs 133. S. Nicolas du Chardonnet 190. Sainte Oportune 122. S. Paul 174. S. Pierre des Arcis 23. S. Roch 86. S. Sauveur 125. S. Severin 211. Le S. Sépulcre 124. S. Sulpice 245.

F

LEs Feuillans de la rue S. Honoré 91.

Les Filles de l'Assomption 92. de l'Instruction Chrétienne 241. de l'*Ave-Maria* 174. du Calvaire 240. de la Conception 94. de la Croix 172. Les Filles-Dieu 127. de S. Magloire 124. du S. Sacrement 147. du S. Sacrement 240. de S. Thomas de Ville-Neuve 252. de la Visitation 167. de la Visitation 259.

FONTAINES de la rue neuve S. Augustin 110. de la rue de Grenelle 257. des SS. Innocens 121. de la Porte S. Michel 217.

G

LA Galerie d'Apollon 37. La grande Galerie du Louvre 39. du Luxembourg ou de Rubens 223. du Palais Royal ou d'Enée 81.

Le Grenier à Sel 122.

H

LA Statue Equestre de Henri IV. 26.

HÔPITAUX de la Charité des Hommes 260. des Enfans Trouvés 19. des Enfans Trouvés 171. du S. Esprit 148. L'Hôpital Général 188. L'Hôtel-Dieu

20. des Incurables 252. des Petites Maisons *ibid*. Sainte Pélagie 189. de la Pitié *ibid*. de la Trinité 125.

L'Horloge du Palais 22.

HÔTELS d'Armenonville 115. d'Aumont 173. de Belle-Isle 266. de Beauvais 157. de Bouillon 264. de Bullion 116. de Carnavalet 163. de Clermont 257. de Colbert 107. des Comédiens François 251. de Conty 262. Desmarets 111. d'Evreux 94. des Fermes 118. du Grand Prieur de France 144. L'Hôtel Royal des Invalides 268. de Lassay 267. de Longueville 85. de Luines 260. du Maine 266. de Matignon 257. de Mazarin *ibid*. de Mezieres *ibid*. Molé 252. de Montmorency 251. de Pontchartrain 109. de S. Pouange 108. de Rochechouart 138. de Rohan 143. de Rothelin 259. de Soissons 114. de Soubize 138. de Tallard 146. de Torcy 266. de Toulouse 96. de Villars 259. L'Hôtel de Ville 148.

I

LEs Jacobins de la rue S. Dominique 259. de la rue S. Honoré 88. de la rue S. Jacque 194.

Le Jardin du Palais Royal 84. des Tuileries 48.

DES MATIERES.

Les Jésuites de la rue S. Antoine 157. de la rue S. Jacque 194. du Noviciat 241.

S. Jean de Latran 193.
L'Isle Notre Dame 179.
Les Invalides 268.

L

Saint Lazare 129.
Le Louvre 28.
Le Luxembourg 222.

M

La Madeleine de Tresnel 172.
S. Martin des Champs 133.
Les Mathurins 211.
Maisons de l'Archevêque de Cambray 96. du Cardinal du Bois 84. du Président de Bretonvilliers 185. du Président Lambert de Torigny 179. de Crozat le jeune 111. de Mansart 168. des Marchands-Drapiers 122. de M. Turgot 145.
Les Minimes 164.
Les Missions Etrangères 258.
Monastères, *Voyez* Filles.

N

Notre-Dame 11.
Notre-Dame de Liesse 252.

O

L'Observatoire Royal 211.

P

Palais. Bourbon 266. du Petit Bourbon ou le Petit Luxembourg 240. du Louvre 28. d'Orléans ou le Luxembourg 222. Royal 54. des Tuileries 40. Le Palais & le Parlement 23.

Division de Paris en vingt Quartiers 9.

Paroisses, *Voyez* Eglises.

Les Pères de la Mercy 138.

Les Pères de Nazareth 144.

Les Petits Pères 103.

Les Picpus 172.

Places de Louis le Grand 90. Royale 164. des Victoires 95.

Ponts. Au Change 22. Le Pont-Neuf 25. Le Pont Notre-Dame 21. Le Pont Royal 51. Le Pont Tournant des Tuileries *ibid.*

Portes. S. Antoine 170. S. Bernard 188. S. Denis 127. S. Martin 135. de la Pompe Notre-Dame 21.

Les Prémontrés de la Croix Rouge 251.

Les Prêtres de l'Oratoire 52.

Les Prêtres de l'Oratoire ou l'Institution 238.

Q

Ordre des vingt Quartiers de Paris.

QUARTIERS de S. André 212. de S. Antoine 157. de Sainte Avoye 137. de S. Benoît 193. de la Cité 11. de S. Denis 125. de S. Eustache 112. de S. Germain des Prés 253 de la Gréve 148. des Halles 121. de S. Jacque de la Boucherie 123. du Louvre 27. du Luxembourg 222. de S. Martin 132. de Montmartre 95. de Sainte Oportune 122. du Palais Royal 52. de S. Paul 173. de la Place Maubert 188. du Temple ou du Marais 144.

R

RELIGIEUSES, *Voyez* Filles.
Les Recolletes 259.

S

LA Salle de S. Thomas 196.
La Salpétrière 188.
La Samaritaine 26.
Le Seminaire des Missions Etrangères 258. de S. Sulpice 243.
La Sorbonne 214.

T

LE Temple 144.
Les Théatins 265.
Les Tuileries 48.

V

LE Val-de-Grace 206.
Les Ursulines du Fauxbourg S. Jacque 202.

Fin de la Table des Matières.

TABLE

ALPHABETIQUE

DES PEINTRES, SCULPTEURS

ET ARCHITECTES

nommés dans cet Ouvrage.

A

ADAM l'aîné [Lambert-Sigisbert] Sculpteur François, 140. 271.

ADAM le cadet [Nicolas-Sebastien] Sculpteur François, 26. 52. 159. 220.

ALBANE [François l'] Peintre Lombard, 63. 65. 66. 72.

ALBERT DURER, Peintre Allemand, 58. 67. 74.

ALLEGRAIN, Peintre François, 168.

ALEXANDRE UBELESKI, Peintre François, 105.

ANDRE' [le Frére] Dominiquain

Peintre François, 129. 130. 259.

ANGUIER l'aîné [François] Sculpteur François, 21. 53. 129. 138. 170. 174. 176. 177. 193. 206. 207. 209. 220.

ANGUIER le jeune [Michel] Sculpteur François, 87. 88. 115. 207. 208. 209. 215.

ARCIS [Marc] Sculpteur François, 215.

ARGUES [Des] habile Mathématicien François, 202.

AUDRAN [Claude] Peintre François, 234.

B

BALTHAZAR [François] Peintre François, 252.

BAMBOCHE [Pierre de Laar, dit] Peintre Hollandois, 78.

BARDON [Dandré] Peintre François, 146. 252.

BAROCHE [Fréderic] Peintre Romain, 71. 73. 74.

BAROIS [François] Sculpteur François, 271.

BARTHOLOMÉE BREENBERG, Peintre Hollandois, 77. 78. 79.

BASSAN [Jacque] Peintre Vénitien, 56. 66. 69. 74. 98.

BASSAN [François] Peintre Vénitien, 57.

BASSAN

DES PEINTRES, SCULPTEURS, &c.

BASSAN [Léandre] Peintre Vénitien, 55. 56. 65.

BAUGIN [Lubin] Peintre François, 19.

BELLIN [Jean] Peintre Vénitien, 62.

BENEDETTE [Jean-Benoît Castiglione, dit le] Peintre Génois, 68.

BENOÎT [Antoine] Sculpteur François, 261.

BENOÎT [Gabriel] Peintre François, *ibid.*

BERNAERT [Nicasius] Peintre Flamand, 265.

BERNIN [Jean-Laurent] Peintre & Sculpteur Romain, 36. 57. 69.

BERTIN [Nicolas] Peintre François, 48. 256.

BERTRAND [Philippe] Sculpteur François, 16. 26. 275.

BIARD le père [Pierre] Sculpteur François, 148. 197.

BIARD le fils, Sculpteur François, 96. 164.

BIARDEAU, Sculpteur François, 264.

BLANCHARD [Jacque] Peintre François, 13. 14. 21. 116.

BLANCHET [Thomas] Peintre François, 13.

BLOEMAART [Abraham] Peintre Hollandois, 80.

Table Alphabetique

Blond [Alexandre le] Architecte François, 257.

Blondel [François] Architecte François, 128. 170. 188.

Blondel, Architecte François, 125. 151. 152.

Boffranc [Germain] Architecte François, 15. 20. 24. 84. 132. 138, 142. 148. 240. 252. 259. 266.

Boier [Michel] Peintre François, 105.

Bologna [Jean] Sculpteur Flamand, 26.

Bordone [Paris] Peintre Vénitien, 60. 98.

Borzon [François] Peintre Génois, 32.

Bouchardon [Edme] Sculpteur François, 113. 247. 249. 251. 257.

Boucher [François] Peintre François, 107. 139. 141. 142.

Boullongne le père [Louis] Peintre François, 12. 13.

Boullongne l'aîné [Bon] Peintre François, 12. 24. 27. 93. 94. 104. 115. 178. 233. 251. 270. 273. 275.

Boullongne le jeune [Louis de] premier Peintre du Roi, 12. 18. 94. 105. 150. 189. 233. 270. 274.

Bourdi, Sculpteur François, 139.

BOURDON [Sebastien] Peintre François, 14. 24. 26. 53. 97. 138. 154. 185. 187. 194.

BOURGEOIS [Nicolas] Augustin, 51.

BOURLET [Jacque] Bénédictin, Sculpteur, 254.

BOUSSEAU [Jacque] Sculpteur François, 15. 24. 172.

BREUGEL [Jean] dit de Velours, Peintre Flamand, 39. 78. 79.

BRÉUGEL [Pierre] dit le Vieux, Peintre Flamand, 79.

BRIL [Paul] Peintre Flamand, 79. 80. 81.

BROSSE [Jacque de] Architecte François, 23. 153. 211. 222.

BRUAND [Libéral] Architecte François, 103. 122. 188. 266. 268.

BRUN [Charle le] premier Peintre du Roi, 13. 21. 24. 27. 37. 38. 39. 55. 60. 89. 114. 119. 124. 128. 144. 160. 168. 169. 172. 173. 174. 182. 190. 191. 192. 193. 195. 196. 204. 205. 210. 212. 215. 217. 220. 243. 244. 262.

BRUNETTI, Peintre Italien, 20. 140. 260.

BUIRET [Jacque] Sculpteur François, 155.

BUISTER [Philippe] Sculpteur François, 200. 206.

BULLAN [Jean] Architecte François, 40. 115.

BULLET [Pierre] Architecte François, 22. 135. 146. 217. 254. 259.

BUNEL [Jacob] Peintre François, 91. 212. 221.

C

CADE'NE Sculpteur François, 215.

CALABROIS [Mattia Préti, dit le] Peintre Napolitain, 69.

CANGIAGE [Luc] Peintre Génois, 58. 60.

CARAVAGE [Michel-Ange de] Peintre Lombard, 68. 72.

CARPENTIER [le] Architecte François, 220.

CARRACHE [Louis] Peintre Lombard, 59. 69. 70. 71.

CARRACHE [Annibal] Peintre Lombard, 55. 59. 61. 62. 63. 64. 65. 66. 67. 69. 70. 72. 73. 74. 75.

CARTAUD [Silvain] Architecte François, 23. 103. 111. 113 172.

CAVEDON [Jacque] Peintre Lombard, 57. 58.

CAYOT [Augustin] Sculpteur François, 17.

CAZES [Pierre-Jacque] Peintre François, 13. 48. 120. 123. 134. 156. 157.

195. 254. 256. 257. 260.

Cerceau [Jacque Androuet du] Architecte François, 26. 164.

Champagne [Philippe de] Peintre Flamand, 13. 19. 27. 47. 52. 53. 54. 83. 116. 154. 162. 202. 203. 204. 210. 211. 216. 217. 221. 232. 233. 234. 240. 243. 252.

Champagne [Jean-Baptiste] Peintre Flamand, 13. 47. 179. 204. 210. 243.

Charmeton [George] Peintre François, 43. 187.

Charpentier [René] Sculpteur François, 87. 97. 159.

Cheron [Louis] Peintre François, 12. 15.

Cheron [Elisabeth - Sophie] Peintre François, 196.

Christophe [Joseph] Peintre François, 12. 256.

Cignani [Charle] Peintre Lombard, 66.

Civoli [Louis] Peintre Florentin, 26.

Clagny [L'Abbé de] Architecte François, 28. 122.

Clerc [Sebastien le] Peintre François, 244. 256.

Colignon, Sculpteur François, 191.

Colombel [Nicolas] Peintre François, 88.

COLONNA [Michel-Ange] Peintre Lombard, 109.

COMTE [Louis le] Sculpteur François, 215.

CORNEILLE le père [Michel] Peintre François, 15.

CORNEILLE l'aîné [Michel] Peintre François, 12. 87. 91. 121. 147. 272.

CORNEILLE le jeune [J. B.] Peintre François, 13. 233. 234. 239. 272.

CORREGE [Antoine] Peintre Lombard, 57. 61. 62. 63. 65. 76. 78.

CORTONA [Dominique] Architecte Italien, 148.

CORTONE [Pietre de] Peintre Florentin, 71. 99. 101.

COTTARD [Pierre] Architecte François, 138.

COTTE [Robert de] premier Architecte, 16. 26. 84. 86. 241. 260. 266.

COTTON, Sculpteur François, 103.

COURTIN [Jacque] Peintre François, 15.

COURTONNE [J.] Architecte François, 257.

COUSIN [Jean] Peintre François, 157. 177.

COUSTOU l'aîné [Nicolas] Sculpteur François, 17. 19. 48. 49. 50. 89. 158. 165. 218. 272. 273. 275. 276.

Coustou le jeune [Guillaume] Sculpteur François, 18. 24. 53. 85. 91. 241. 266. 269. 270. 272.

Coypel [Noël] Peintre François, 14. 38. 44. 47. 55. 92. 234. 270.

Coypel [Antoine] premier Peintre, 18. 35. 38. 81. 84. 93. 110. 139. 233.

Coypel [Noël-Nicolas] Peintre François, 125. 152. 166. 217.

Coypel [Charle-Antoine] actuellement premier Peintre du Roi, 28. 85. 190.

Coyzevox [Antoine] Sculpteur François, 18. 48. 50. 81. 84. 87. 89. 114. 149. 174. 175. 189. 192. 201. 255. 264. 275. 276.

Creil [Pierre de] Genovéfain, Architecte, 161.

D

David [Maître] Peintre Florentin, 132.

Derrand [Le Père François] Jésuite, Architecte François, 157.

Desgots, François, Architecte des Jardins, 84.

Desjardins [Martin] Sculpteur Flamand, 89. 96. 109. 110. 136. 161. 166. 217. 263.

Desormeaux, Peintre François, 39.

DESPORTES [François] Peintre François, 39.

DIEU [Jean de] Sculpteur François, 273.

DOMINIQUIN [Zampieri, dit le] Peintre Lombard, 61. 64. 65. 67. 71.

DUC [Gabriel le] Architecte François, 179. 206. 208.

DUMESNIL, Peintre de la Ville, 145. 152.

DUMONS, Peintre François, 92.

DUPRE' [Guillaume] Sculpteur François, 26.

E

ELIE, 91.

ELSHAIMER [Adam] Peintre Allemand, 77. 78.

ERRARD [Charle] Peintre François, 92.

ESPAGNOLET [Joseph Ribera, dit l'] Peintre Espagnol, 60. 67. 68. 104. 146.

ESPINGOLA [François l'] Sculpteur François, 165. 240. 273.

F

FERET [Jean-Baptiste] Peintre François, 130.

FETI [Dominique] Peintre Romain, 73.

DES PEINTRES, SCULPTEURS, &c.

FLAMAEL [Bartolet] Peintre Liégeois, 44. 221. 239.

FLAMAND [François] Sculpteur Flamand, 111.

FLAMEN [Anselme] Sculpteur François, 49. 175. 275.

FORNARI [Le Duc] Architecte Sicilien, 257.

FOSSE [Charle de la] Peintre François, 18. 23. 38. 91. 93. 105. 111. 112. 160. 171. 232. 233. 250. 259. 271.

FOUQUIERES [Jacque] Peintre Flamand, 45.

FRANCAVILLE [Pierre] Sculpteur François, 26.

FRANCIA [François] Peintre Lombard, 71.

FRANÇIN [Claude] Sculpteur François, 52. 86. 219.

FRANCK, Peintre Flamand, 217.

FRANÇOIS, Sculpteur François, 274.

FRANÇOIS [Simon] Peintre François, 168. 252.

FREMIN [René] Sculpteur François, 15. 16. 26. 271.

FRENOY [Charle-Alfonse du] Peintre François, 115. 171.

FRIQUET de Vaurose, Peintre François, 186.

G

GABRIEL [Jacque] premier Architecte du Roi, 25. 266.

GAILLARD, Sculpteur François, 264.

GALLOCHE [Louis] Peintre François, 13. 48. 86. 104. 106. 131. 135. 261.

GAMARD, Architecte François, 20. 218. 252.

GAROFALO [Benvenuto di] Peintre Romain, 65. 74.

GENTILESCHI [Horace] Peintre Florentin, 71.

GENTILHOMME d'Utrecht [Jean Griffier] Peintre Hollandois, 80.

GERAR-DOU, Peintre Hollandois, 77. 78.

GERMAIN [Thomas] fameux Orfévre François, 85.

GIARDINI, Architecte Italien, 266.

GIORGION [George] Peintre Vénitien, 59. 61. 62. 63. 70. 71. 72. 73.

GIRARDINI [Melchior] Peintre Italien, 243.

GIRARDON [François] Sculpteur François, 33. 37. 44. 90. 109. 110. 124. 190. 197. 201. 216. 218. 255. 276.

GITTARD [Daniel] Architecte François, 202. 245.

GOUGEON [Jean] Sculpteur François, 21. 26. 29. 31. 121. 122. 124. 163. 164. 171.

GOULAI [Thomas] Peintre François, 154. 234.

GOULON [Jule du] Sculpteur François, 16.

GRANIER [Pierre] Sculpteur François, 273.

GROS [Pierre le] Sculpteur François, 49. 111. 136. 271.

GRIMALDI [Jean-François] dit le Bolognèse, Peintre Lombard, 106. 107.

GUARINO GUARINI [Camille] Théatin, Architecte Italien, 265.

GUERCHIN [Jean-François Barbieri, dit le] Peintre Lombard, 57. 66. 69. 71. 98. 99. 100.

GUERIN [Gille] Sculpteur François, 136.

GUESCHE [Pietre] Peintre Flamand, 80.

GUIDE [Le] Peintre Lombard, 56. 59. 60. 63. 65. 66. 71. 72. 73. 100. 160. 203.

GUIDO CANLASSI, surnommé Cagnacci, Peintre Lombard, 73.

GUILLAIN [Simon] Sculpteur François, 22. 214.

H

HALLE' le père [Daniel] Peintre François, 12. 257.

HALLE' [Claude-Guy] Peintre François, 12. 18. 123. 147. 174. 195. 218. 244. 250. 253. 256. 257. 261.

HERMAN Swanefeld, dit Herman d'Italie, Peintre Flamand, 78. 79. 180.

HIRE [Laurent de la] Peintre François, 14. 15. 86. 92. 124. 146. 147. 166. 197. 198. 202. 204.

HOLBEIN [Jean] Peintre Suisse, 69. 71. 74.

HONGRE [Etienne le] Sculpteur François, 136.

HONTORST [Gérard] Peintre Hollandois, 56.

HOUASSE [René] Peintre François, 12. 113. 132. 217.

HURTREL [Simon] Sculpteur François, 110. 156. 276.

I

JAILLOT, Sculpteur François, 257.
JEAURAT, Peintre François, 191. 219. 257.

IMMOLA [Innocent dà] Peintre Romain, 62.

JOCONDE [Jean] Dominiquain, Architecte, 21.

JORDAANS [Jacque] Peintre Flamand, 72. 265.

JORDANS [Luc] Peintre Napolitain, 69.

JOUE [Jacque de la] Peintre François, 122. 200.

JOUVENET [Jean] Peintre François, 12. 18. 28. 87. 108. 109. 110. 122. 135. 144. 160. 172. 174. 194. 195. 221. 233. 261. 262. 263. 271.

JULE ROMAIN, Peintre Romain, 55. 56. 60. 64. 70.

K

KALF [Guillaume] Peintre Hollandois, 105.

KELLER [Balthazar] fameux Fondeur Suisse, 90.

KEYEN [Adrien] Peintre Vénitien qui a suivi le goût du vieux Palme, 75.

L

LADATTE, Sculpteur François, 179.

LALLEMAND [George] Peintre François, 11.

LAMY, Peintre François, 153.

LANFRANC [Jean] Peintre Lombard, 39. 71. 75.

LARGILLIERE [Nicolas de] Peintre François, 149. 150. 198.

LASSURANCE, Architecte François, 111. 259. 266.

LEIDEN [Lucas de] Peintre Hollandois, 98. 160. 207.

LELY [Pierre] Peintre Anglois, 80.

LEMOYNE [Jean-Louis] Sculpteur François, 16. 274.

LEMOYNE [Jean-Baptiste son fils] Sculpteur François, 86. 89. 125. 140. 152.

LERANBERT [Louis] Sculpteur François, 44. 84.

LESCOT [Pierre de] Architecte François, 28. 122.

LESTOCART [Claude] Sculpteur François, 197. 205.

LIEVAIN, Architecte François, 265.

LISLE [Pasquier de] Architecte François, 144. 153.

LOIR [Nicolas] Peintre François, 14. 22. 41. 42. 92.

LORME [Philibert de] Architecte François, 40. 122.

LORRAIN [Claude Gelée, dit le] Peintre François, 265.

LORRAIN [Robert le] Sculpteur François, 20. 139. 145. 271.

LOTTO [Lorenzo] Peintre Vénitien, 62.

Lucas, Peintre François, 152.

M

Magniere [Laurent] Sculpteur François, 135.

Magniere [Philippe] Sculpteur François, 274.

Maire [Jean le] Peintre François, 21. 138.

Maisons [Des] Architecte François, 266.

Maître Roux, Peintre Florentin, 75.

Manfredi [Barthelemi] Peintre Lombard, 60.

Mansart [François] premier Architecte du Roi, 91. 96. 127. 134. 163. 164. 167. 173. 206. 262.

Mansart [Jule-Hardouin] Architecte François, 51. 54. 90. 241. 269.

Maratti [Carlo] Peintre Romain, 57. 75. 101.

Marchand [Guillaume] Architecte François, 26.

Marot [François] Peintre François, 244.

Marsy [Balthazar de] Sculpteur François, 37. 136.

Marsy [Gaspard de] Sculpteur François, 37. 255.

MARTEL-ANGE [Le Frére] Jésuite, Architecte François, 241.

MARTIN [Jean-Baptiste] Peintre François, 39.

MASTELLETTA [Jean-André Donducci, dit] Peintre Lombard, 57.

MATHEI [Paul] Peintre Napolitain, 67. 104. 178.

MAZELINE [Pierre] Sculpteur François, 110. 156. 276.

MAZIERE [Simon] Sculpteur François, 88. 137. 274.

MEISSONIER [J. O.] Deſſinateur du Roi pour les Pompes funébres & galantes, 246.

MELO [Barthelemi de] Sculpteur Flamand, 22. 250.

MERCIER [Jacque le] Architecte François, 29. 52. 54. 86. 200. 206. 214.

METEZEAU [Clement] Architecte François, 40. 85. 170.

MICHEL-ANGE BUONAROTA, Peintre, & Sculpteur Florentin, 57. 61. 250.

MICHEL-ANGE CERQUOZZI, dit des Batailles, Peintre Romain, 78.

MICHEL-ANGE AMERIGI de Caravage, Peintre Lombard, 104.

MIEL [Jean] Peintre Flamand. 77. 78.

MIERIS [François] Peintre Hollandois, 77. 78.

MIGNART [Nicolas] Peintre François, 45. 46.

MIGNART [Pierre] premier Peintre du Roi, 21. 38. 43. 85. 109. 112. 115. 116. 119. 168. 169. 178. 209. 242. 259.

MILE' [Jean] dit Francisque, Peintre Flamand, 45. 47. 190.

MOINE [François le] premier Peintre du Roi, 87. 93. 134. 139. 248. 250. 256. 259.

MOLE [Pierre-François] Peintre Lombard, 56. 61. 65.

MOLLET, Architecte François, 94.

MONIER [Pierre] Peintre François, 14. 250.

MONOYER [Jean - Baptiste] Peintre François, 182. 187.

MONT [François du] Sculpteur François, 245. 257.

MONT [Jean du] le Romain, Peintre François, 26. 166. 233.

MONTAGNE [Nicolas] Peintre François, 13. 240.

MONTEAN [Louis de] Sculpteur François, 97.

MONTREAU [Pierre de] Architecte François, 25. 134. 257.

MORE [Antoine] Peintre Hollandois, 58. 68.

MUCIAN [Jérôme] Peintre Vénitien, 70.

MUET [Pierre le] Architecte François, 103. 138. 206. 260.

MURILLO [Barthelemi] Peintre Espagnol, 59.

N

NATTIER, Peintre François, 139.

NATTOIRE [Charle] Peintre François, 20. 107. 134. 141. 257.

NESTCHER [Gaspard] Peintre Allemand, 77. 78. 79. 80.

NICERON [Le Père] Barnabite, 167.

NICOLO DEL ABBATE [Messer] Peintre Lombard, 55. 97. 140. 195.

NINET DE LESTAIN, Peintre François, 11. 89.

NOCRET [Jean] Peintre François, 45.

NOSTRE [André le] François, Architecte des Jardins, 50.

NOURRISSON, Sculpteur François, 20.

O

OBSTAL [Gérard Van] Sculpteur Flamand, 171. 184.

OFFHMAN, Sculpteur, 97.

OLIVET, Peintre François, 105.

OPPENORD [Gille-Marie] Architecte François, 77. 81. 82. 144. 194. 239. 245. 246. 248. 253. 260.

ORBAI [François d'] Architecte François, 29. 40. 125. 251. 263.

OSTADE [Adrien Van-] Peintre Allemand, 80.

OUDRY [J. B.] Peintre François, 123. 134.

P

PAILLET [Antoine] Peintre François, 13. 14.

PALME le vieux [Jacque] Peintre Vénitien, 63. 66. 73. 75.

PANINI [Jean-Paul] Peintre Lombard, 105.

PARMESAN [François Mazzuoli, dit le] Peintre Lombard, 58. 62. 63. 65.

PARROCEL [Joseph] Peintre François, 15. 105. 140. 142. 277.

PASSIGNANO [Dominique] Peintre Florentin, 160.

PATEL le père, Peintre François, 34. 180.

PAULTRE [Antoine le] Architecte

François, 136. 157. 211.

PAUTRE [Le] Sculpteur François, 16. 49. 113. 275.

PERAC [Etienne du] Peintre & Architecte François, 39.

PERRIER [François] Peintre François, 101. 102. 167. 180. 181. 252.

PERUGIN [Pietre] Peintre Romain, 58. 69.

PERUZZI [Balthazar] Peintre Florentin, 58.

PESARESE [Simon Cantarini] Peintre Lombard, 59.

PETER NEEFS, Peintre Flamand, 80. 81.

PIERRE [La] Sculpteur François, 274.

PIERRE, Peintre François, 86. 94. 250. 256.

PIGALLE, Sculpteur François, 85. 246.

PILON [Germain] Sculpteur François, 22. 25. 28. 31. 121. 156. 161. 172. 175. 176. 197. 198. 200. 221.

PINEAU, Sculpteur François, 144.

PIOMBO [Fra Sebastien del] Peintre Vénitien, 61. 73. 196.

POELEMBURG [Corneille] Peintre Hollandois, 79. 80.

POERSON [Charle-François] Pein-

DES PEINTRES, SCULPTEURS, &c.

tre François, 14. 21.

POILLY [Nicolas de] Peintre François, 135.

POIRIER [Claude] Sculpteur François, 272.

PONCE [Maître Paul] Sculpteur Florentin, 177. 178.

PORDENON [Jean-Antoine Regillo, dit le] Peintre Vénitien, 58. 59. 73.

POULTIER [Jean] Sculpteur François, 16. 90. 104. 190. 274. 276.

POURBUS [François] Peintre Flamand, 79. 81. 88. 105. 123. 150.

POUSSIN [Nicolas] Peintre François, 19. 36. 39. 60. 61. 62. 67. 70. 72. 100. 195. 232. 241.

PRIEUR [Barthelemi] Sculpteur, 176. 220.

PUGET [Pierre-Paul] Sculpteur François, 31.

R

RAGGI [Antoine] Sculpteur Lombard, 239.

RAPHAEL D'URBIN, Peintre Romain, 60. 61. 62. 63. 64. 74.

RASTRELLI [Barthelemi] Sculpteur Italien, 132.

REGNAUDIN [Thomas] Sculpteur François, 37. 49. 206.

TABLE ALPHABETIQUE

REMBRANT [Paul] Peintre Hollandois, 71. 74. 78. 79. 80.

RENARD [Nicolas] Sculpteur François, 91.

RESTOUT [Jean] Peintre François, 27. 130. 134. 139. 141. 142. 189. 194. 201. 218. 241. 244. 252. 256. 258. 261. 262.

RICCIARELLI [Daniel] Peintre & Sculpteur Florentin, 66. 164. 189.

RIGAUD [Hyacinthe] Peintre François, 35. 36. 37. 38. 39. 89. 90. 104. 105. 139. 265.

ROBERT [Pierre-Paul-Ponce] Peintre François, 92. 146.

ROMAIN [Le Frére François] Dominiquain, 51.

ROMANELLI [Jean-François] Peintre Romain, 32. 33. 34. 106. 180.

ROMIE' [François] Sculpteur François, 259.

ROTHENAMER [Jean] Peintre Allemand, 80.

RUBENS [Pierre-Paul] Peintre Flamand, 55. 63. 67. 68. 69. 72. 75. 76. 223. 265.

S

SACCHI [André] Peintre Romain, 55. 59.

SALVIATI [François] Peintre Florentin, 175.

SALVIATI [Joseph Porta, dit] Peintre Vénitien, 70.

SANSON, Peintre François, 218.

SANTERRE [J. B.] Peintre François, 38.

SARRAZIN [Jacque] Sculpteur François, 29. 32. 113. 119. 123. 133. 137. 155. 158. 159. 166. 203. 205. 238. 242.

SCALKEN [Godefroi] Peintre Hollandois, 77. 78.

SCARSELIN [Hyppolite] Peintre Ferrarois, 57.

SCHIAVON [André] Peintre Vénitien, 60. 66. 70. 73.

SCHIDON [Barthelemi] Peintre Lombard, 57.

SCHULT [Corneille] Peintre Flamand, 255.

SCORZA [Sinibaldo] Peintre Génois, 55.

SELOUESTE, Architecte François, 109.

SEMPIE, Peintre Flamand, 91.

SERVANDONI [Le Chevalier] Peintre & Architecte Florentin, 245. 246. 259.

SIMPOL, Peintre François, 12.

SLINGELANT [Pierre] Peintre Hollandois, 79.

SLODTS [Sebaſtien] Sculpteur Flamand, 49. 85. 275.

SLODTS [Sebaſtien-Antoine, & Paul-Ambroiſe] Sculpteurs, 23. 247. 248.

SNYDERS [François] Peintre Flamand, 265.

SOLARIO [André] Peintre Lombard, 57.

SORLAY, Peintre François, 12.

STEENWYCK [Henri] Peintre Flamand, 105.

STELLA [Jacque] Peintre François, 23. 93. 204. 206. 242.

STRADAN [Jean] Peintre Flamand, 175.

SUEUR [Euſtache le] Peintre François, 14. 21. 24. 25. 72. 92. 145. 154. 155. 160. 180. 181. 182. 184. 185. 198. 234. 245.

SYLVESTRE [Louis] Peintre François, 13. 88. 135.

T

TENIERS [David] Peintre Flamand, 77. 79. 265.

TESTELIN [Louis] Peintre François, 14. 261.

THEODON [Jean-Baptiſte] Sculpteur François, 49. 273.

THIBAULT [Le Frére] Bénédictin, Sculpteur

Sculpteur, 255.

THIERRY [Jean] Sculpteur François, 16.

THOUVENIN, Sculpteur François, 152.

TINTORET [Jacque Robusti, dit le] Peintre Vénitien, 56. 57. 58. 67. 69. 75. 160.

TINTORETTE [Marie] Peintre Vénitien, 56.

TITIEN VECELLI, Peintre Vénitien, 55. 56. 57. 58. 60. 61. 62. 63. 64. 65. 66. 71. 72. 73. 75. 76.

TOL, Peintre Hollandois, 78.

TOUR [De la] Architecte François, 135.

TOURNIERE [Robert de] Peintre François, 199.

TREMOLLIERE [Pierre-Charle] Peintre François, 139. 141. 142.

TROY [François de] Peintre François, 105. 150. 198.

TROY [Jean-François de] Peintre François, 130. 131. 150. 199. 221.

TUBY [J. B.] Sculpteur Romain, 113. 114. 188. 212.

V

VALENTIN [Le] Peintre François, 60. 101. 105.

TABLE ALPHABETIQUE

VAMPS [De] Peintre Flamand, 146.

VANCLEVE [Corneille] Sculpteur François, 28. 50. 109. 194. 215. 270. 272. 273. 274. 275.

VANDE-VELDE [Adrien] Peintre Hollandois, 55.

VANDER MEULEN [Antoine-François] Peintre Flamand, 160. 277.

VANDERWERFF [Adrien] Peintre Hollandois, 77.

VANDREVOLT, Sculpteur Flamand, 96. 145.

VANDYCK [Antoine] Peintre Flamand, 55. 67. 68. 71. 72. 81.

VAN EYK [Jean] Peintre Flamand, 80.

VAN-FALENS, Peintre Flamand, 21.

VANLOO [Jean-Baptiste] Peintre François, 134. 221. 256.

VANLOO [Carle] Peintre François, 23. 103. 107. 134. 139. 143. 150. 249. 259.

VANLOO [Louis-Michel] 134. 149.

VANMOL [Pierre] Peintre Flamand, 80. 202.

VAN-TULDEN [Théodore] Peintre Flamand, 105. 212.

VARGAS [Louis de] Peintre Espagnol, 56.

VARIN [Quintin] Peintre François, 238.

VASARI [George] Peintre Florentin, 60.

VASSE' [Antoine] Sculpteur François, 17. 19. 98. 99. 109.

VAU [Louis le] Architecte François, 29. 30. 40. 108. 109. 179. 211. 245. 263.

VELASQUEZ [Diégo de] Peintre Espagnol, 32. 70.

VERDIER [François] Peintre François, 190. 205. 244.

VERDOT [Claude] Peintre François, 88. 256. 261.

VERMONT [Collin de] Peintre François, 92. 146. 152. 153.

VERNANSAL [Guy-Louis] Peintre François, 11. 48.

VERONE'SE [Alexandre Turchi] Peintre Vénitien, 59. 66. 98. 99.

VERONE'SE [Paul Caliari] Peintre Vénitien, 65. 66. 72. 73. 75. 76. 78.

VERONE'SE [Carletto] Peintre Vénitien, 56.

VIGARINI [Gaspard] Architecte Modénois, 47.

VIGNON [Claude] Peintre François, 134. 189. 194. 195.

VIGNON le fils [Philippe] Peintre François, 11.

VINACHE, Sculpteur François, 160.

VINCI [Léonard de] Peintre Florentin, 58. 59. 61.

ULIN [Pierre d'] Peintre François, 261.

VOLTERRE [Daniel de] Peintre & Sculpteur Florentin, 66. 164. 189.

VOS [Martin de] Peintre Flamand, 68.

VOUET [Simon] Peintre François, 24. 25. 38. 83. 91. 113. 118. 119. 120. 132. 133. 157. 165. 173. 187. 196. 242.

VOUET [Aubin] Peintre François, 11.

WATEAU [Antoine] Peintre Flamand, 57. 79.

WOUWERMAN [Philippe] Peintre Hollandois, 77. 78.

Z

ZUSTRIS [Lambert] Peintre Flamand, 58.

FIN.

APPROBATION.

J'AI lû par ordre de Monseigneur le Chancelier un Manuscrit intitulé *Voyage Pittoresque de Paris*, & n'y ai rien trouvé qui puisse en empêcher l'impression. A Paris ce 29. Janvier 1749.

Signé, COYPEL.

PRIVILEGE DU ROI.

LOUIS par la grace de Dieu Roi de France & de Navarre: A nos amés & féaux Conseillers, les Gens tenant nos Cours de Parment, Maîtres des Requêtes ordinaires de notre Hôtel, Grand-Conseil, Prévôt de Paris, Baillifs, Sénéchaux, leurs Lieutenans Civils, & autres nos Justiciers qu'il appartiendra ; SALUT. Notre amé JEAN DE BURE Fils aîné, Libraire à Paris, Adjoint de sa Communauté, Nous a fait exposer qu'il désireroit faire imprimer & donner au Public un Ouvrage qui a pour titre *Voyage Pittoresque de Paris, ou Indication de tout ce qu'il y a de plus beau dans cette Ville en Peinture, Sculpture & Architecture*: S'il Nous plaisoit lui accorder nos Lettres de Privilége pour ce nécessaires : A CES CAUSES, voulant favorablement traiter l'Exposant, Nous lui avons permis & permettons par ces Présentes

de faire imprimer ledit Ouvrage en un ou plusieurs volumes & autant de fois que bon lui semblera ; & de le vendre, faire vendre & débiter par tout notre Royaume pendant le tems de *neuf années* consécutives, à compter du jour de la date desdites Présentes. Faisons défenses à toutes personnes de quelque qualité & condition qu'elles soient, d'en introduire d'impression étrangére dans aucun lieu de notre obéissance, comme aussi à tous Libraires & Imprimeurs d'imprimer ou faire imprimer, vendre, faire vendre, débiter ni contrefaire ledit Ouvrage, ni d'en faire aucun Extrait sous quelque prétexte que ce soit d'augmentation, correction, changement, ou autres, sans la permission expresse & par écrit dudit Exposant, ou de ceux qui auront droit de lui, à peine de confiscation des Exemplaires contrefaits, de trois mille livres d'amende contre chacun des contrevenans, dont un tiers à Nous, un tiers à l'Hôtel-Dieu de Paris, & l'autre tiers audit Exposant, ou à celui qui aura droit de lui, & de tous dépens, dommages & intérêts ; à la charge que ces Présentes seront enrégistrées tout au long sur le Régistre de la Communauté des Libraires & Imprimeurs de Paris dans trois mois de la date d'icelles que l'impression dudit Ouvrage sera faite dans notre Royaume & non ailleurs, en bon papier & beaux caractères, conformément à la feuille imprimée attachée pour modéle sous le contre-sçel desdites Présentes, que l'Impétrant se conformera en tout aux Réglemens de la Librairie & notamment à celui du 10. Avril 1725. qu'avant de l'exposer en vente le Manuscrit qui aura servi de copie à l'impression dudit Ouvrage sera remis dans le même état où l'Approbation y

aura été donnée, ès mains de notre très-cher & féal Chevalier le sieur Daguesseau Chancelier de France, Commandeur de nos ordres, & qu'il en sera ensuite remis deux exemplaires dans notre Bibliotheque publique, un dans celle de notre Château du Louvre & un dans celle de notredit très-cher & féal Chancelier le sieur Daguesseau Chancelier de France. Le tout à peine de nullité desdites Présentes : Du contenu desquelles vous mandons & enjoignons de faire jouir ledit Exposant & ses ayans causes pleinement & paisiblement, sans souffrir qu'il leur soit fait aucun trouble ou empêchement. Voulons que la copie des Présentes qui sera imprimée tout au long au commencement ou à la fin dudit Ouvrage, soit tenue pour dûement signifiée, & qu'aux copies collationnées par l'un de nos amés, féaux Conseillers & Sécretaires, foi soit ajoûtée comme à l'Original. Commandons au premier notre Huissier ou Sergent sur ce requis, de faire pour l'exécution d'icelles tous Actes requis & nécessaires, sans demander autre permission, & nonobstant clameur de Haro, Charte Normande & Lettres à ce contraires : CAR tel est notre plaisir. DONNÉ à Versailles le premier jour du mois de Mars, l'an de grace mil sept cens quarante-neuf, & de notre Regne le trente-septiéme. Par le Roi en son Conseil, *signé* SAINSON.

Régistré sur le Régistre onze de la Chambre Royale des Libraires & Imprimeurs de Paris, N°. 105. fol. 89. conformément aux anciens Réglemens confirmés par celui du 28 Février 1723. A Paris le 11. Mai 1749.

CAVELIER, Syndic.

ERRATA.

PAGE 56. *ligne* 20. Honstorst, *lisez* Hontorst.

— 57. *lig. dern.* Léonard de Vinci, *lis.* André Solario, Eleve de *Léonard de Vinci.*

— 59. *lig.* 15. un *lis.* une.

— 105. *lig.* 7. Scalf, *lis.* Kalf.

— 112. *lig. dern.* Martin, *lis.* Marin.

— 113. *lig.* 1. Cureau *ajoûtez* de la Chambre.

— 114. *lig. dern.* terminée par une sphère armillaire, *lis.* terminée par une cage de fer.

— 121. *lig.* 16. indéchiffrables, *lis.* Gothiques.

De l'Imprimerie de Quillau Pere, 1749.